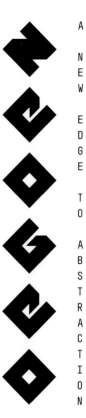

A NEW EDGE TO ABSTRACTION

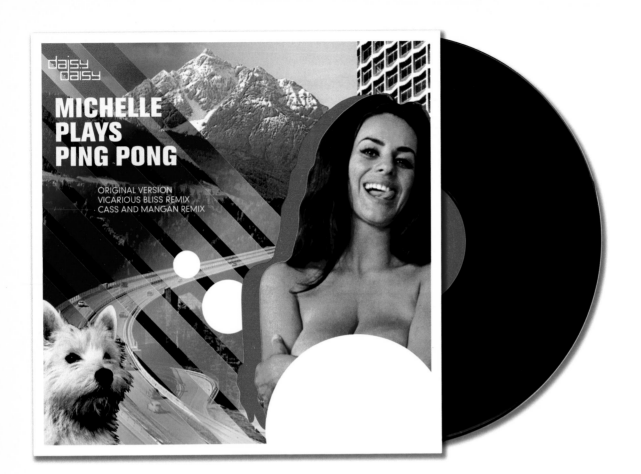

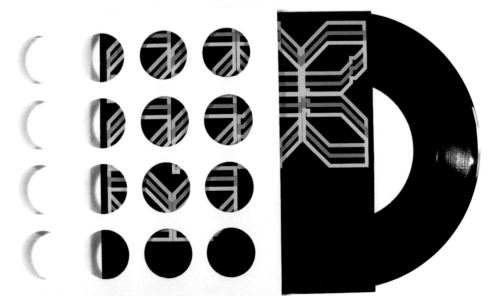

ANTHONY BURRILL
1 Neon lights, Discotheque
2 Highway, Sunrise, Pyramid
with Cloud

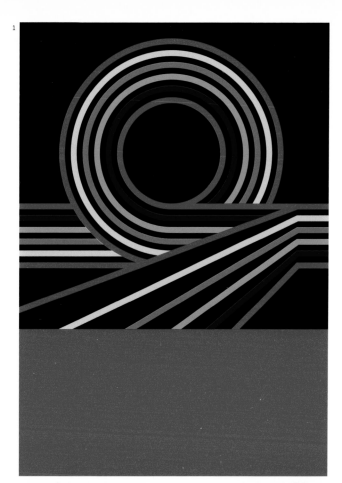

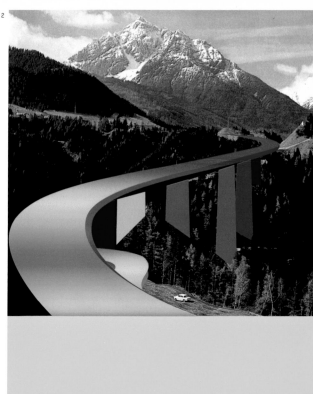

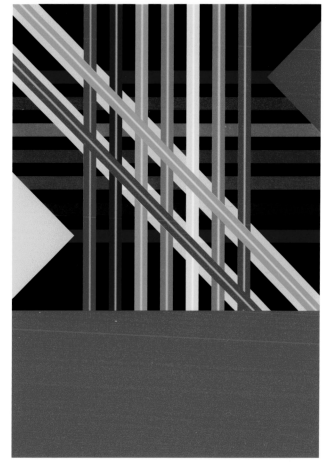

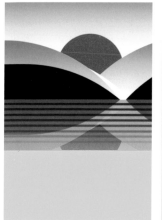

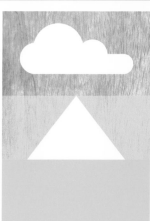

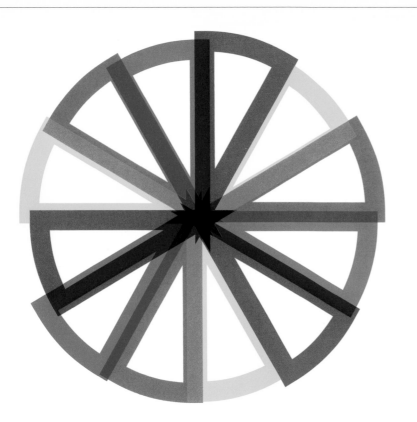

1 2 3 4 5 6 7 8 9 10 11 12

ZIAD ANTAR SHIHO FUKUHARA
PASCAL BEAUSSE AGNIESZKA KURANT
LOUIDGI BELTRAME ANGE LECCIA
DAVIDE BERTOCCHI CHRISTIAN MERLHIOT
SOPHIE DUBOSC GERALD PETIT
JOHANNES FRICKE-WALDTHAUSEN JEAN-LUC VILMOUTH

LE PAVILLON 2004
Laboratoire de recherche du Palais de Tokyo, ISBN 2-84711-018-6
site de création contemporaine, Paris. EAN 9782847110180

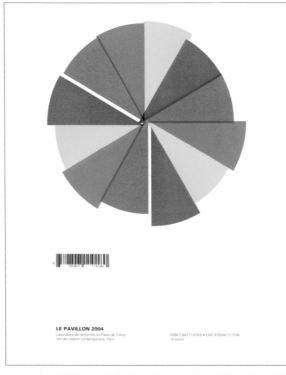

LE PAVILLON 2004
Laboratoire de recherche du Palais de Tokyo, ISBN 2-84711-018-6 • EAN 9782847110180
site de création contemporaine, Paris. 10 euros

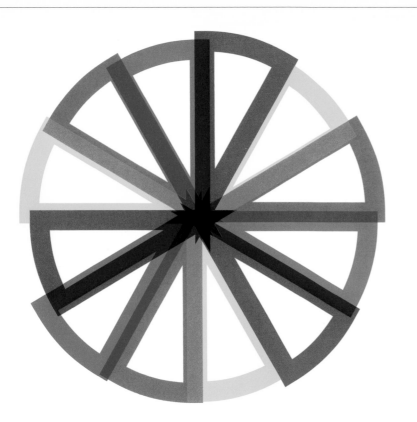

DIGITAL BAOBAB
Claire Moreux, Olivier Huz
Le Pavillon 2004
Book documenting the
residency programme from the
Palais de Tokyo (front and
back cover)
Client: Palais de Tokyo,
Paris

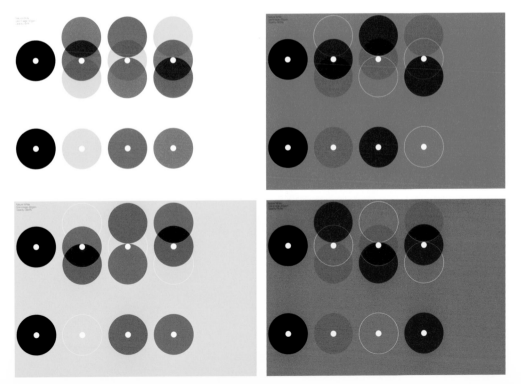

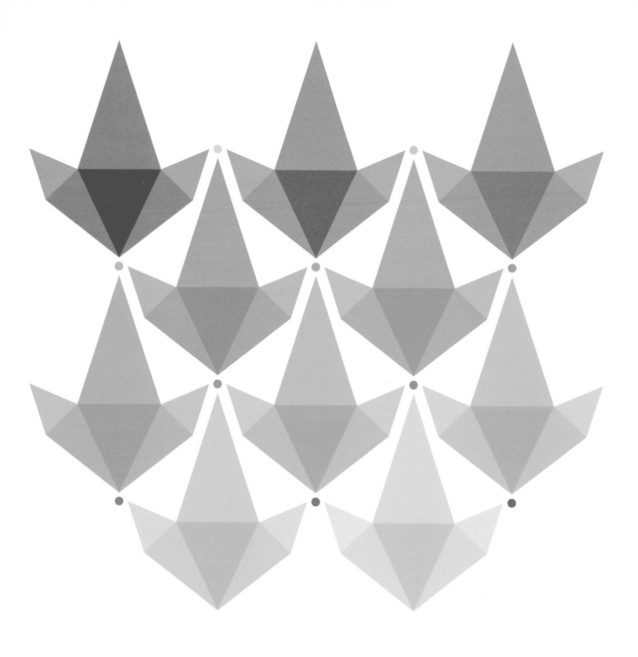

THE SOCIAL N1 October Listings 05

HUGH FROST
Nightclub Listings
Client: The Social

DIGITAL BAOBAB
Claire Moreux & Olivier Huz
Virginie Barré
Book documenting an
exhibition by French artist
Virginie Barré (front and
back cover)
Client: Loevenbruck gallery,
Paris

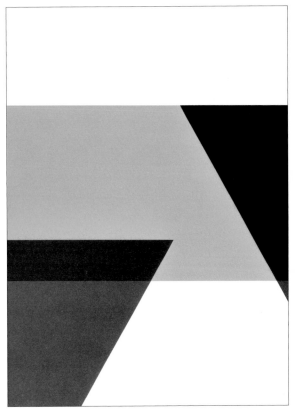
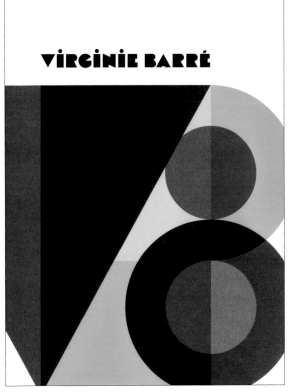

53 Stills, 3 Drawings,
72 Pages
Book documenting the work
of French artist Louidgi
Beltrame (front and back
cover)
Client: AFAA, Paris and
V-Tape, Toronto

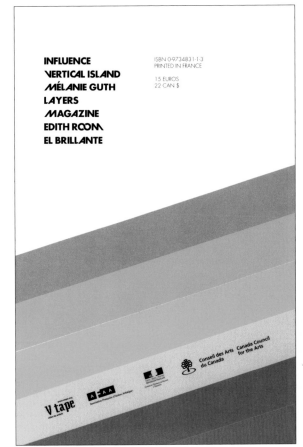
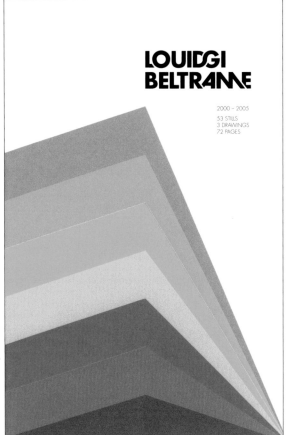

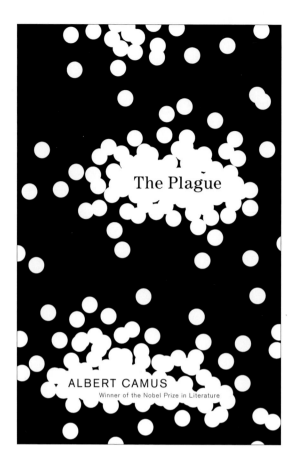

HELEN YENTUS
The Stranger,
The Plague
Book cover
Client: Vintage Books

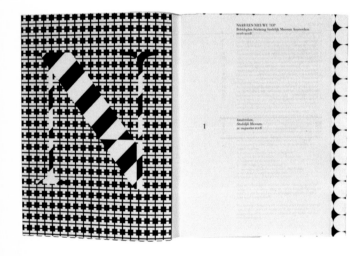

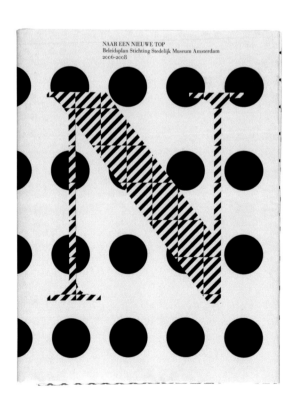

TM
Richard Niessen,
Esther de Vries
Stedelijk Museum Beleidsplan
Client: Stedelijk Museum,
Amsterdam

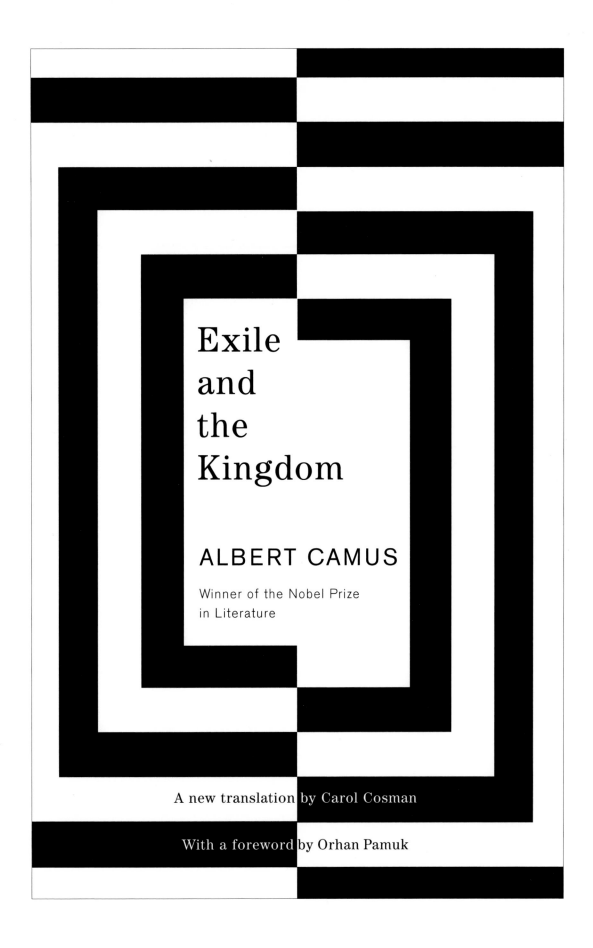

Exile
and
the
Kingdom

ALBERT CAMUS

Winner of the Nobel Prize
in Literature

A new translation by Carol Cosman

With a foreword by Orhan Pamuk

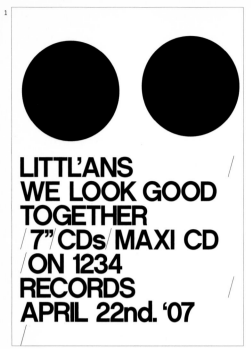

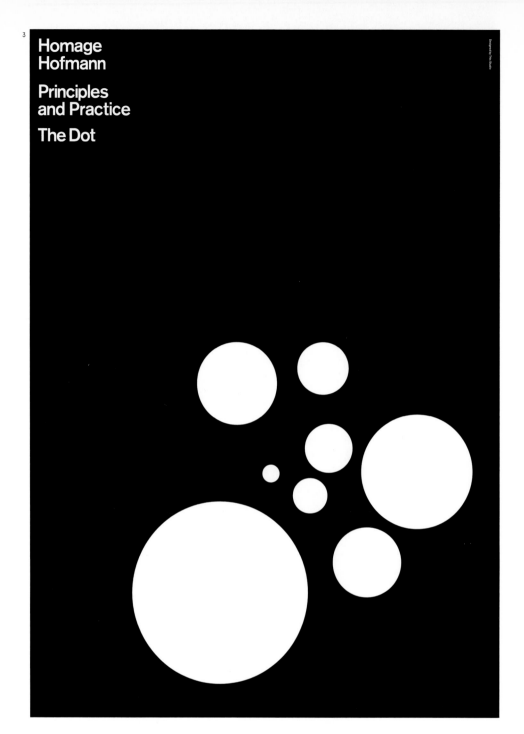

Designed by This Studio

Homage
Hofmann

Principles
and Practice

The Dot

2

_Nagasaki Atomic Bomb Museum
_長崎原爆資料館

_ORIGIN[ONE]_fat man_11:02:01
_2.3 m _ 152 cm │ 4630 kg
• 6.2 kg plutonium (Pu)-239
8.782 × 10¹³ joules, 21 kilotons : 10%
_implosion-type nuclear fission device
† 74 000

LITTL'ANS
WE LOOK GOOD
TOGETHER
/7" CDs/MAXI CD
/ON 1234
RECORDS
APRIL 22nd. '07

PLUSMINUS
Peter Crnokrak
[1] 2 Dots
Client: Hiroshima / Nagasaki
War Museum
[2] We Look Good Together
Client: Littl'ans proposal

THIS-STUDIO
David Bennett
[3-4] Homage Hofmann

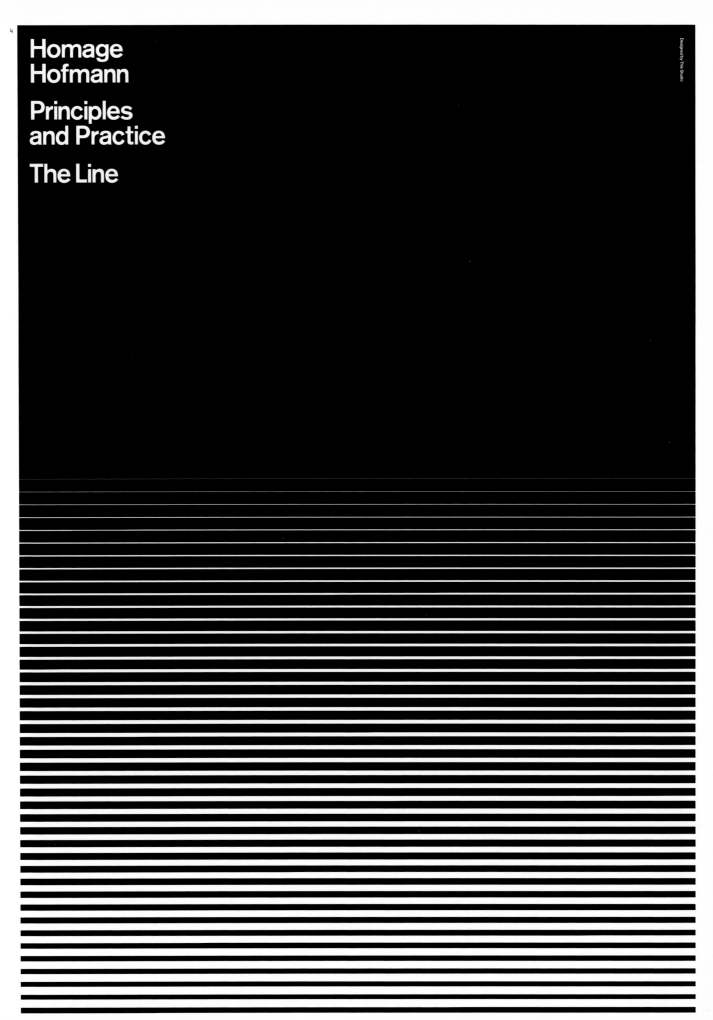

Homage
Hofmann

Principles
and Practice

The Line

Designed by The Studio

1

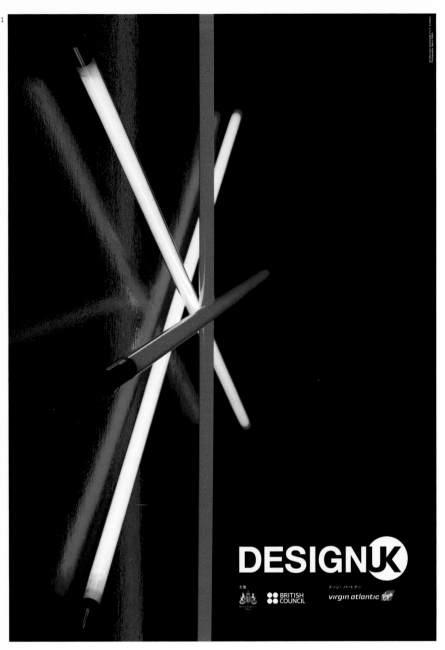

FORM
[1] Paul West
<u>Design UK Poster</u>
Client: British Embassy,
Tokyo

[2] Paul West, Nick Hard
<u>Snowsport GB Badges</u>
Client: Snowsport GB

[3] Paul West, Nick Hard
<u>Coil-Love Album</u>
CD cover and concertina
Client: Imperial Records,
Japan

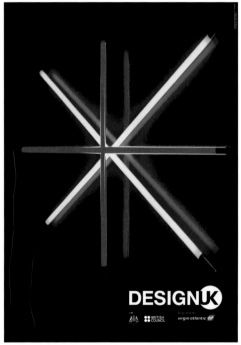

2

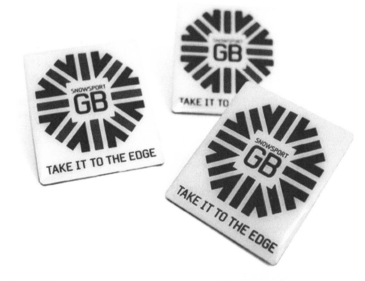

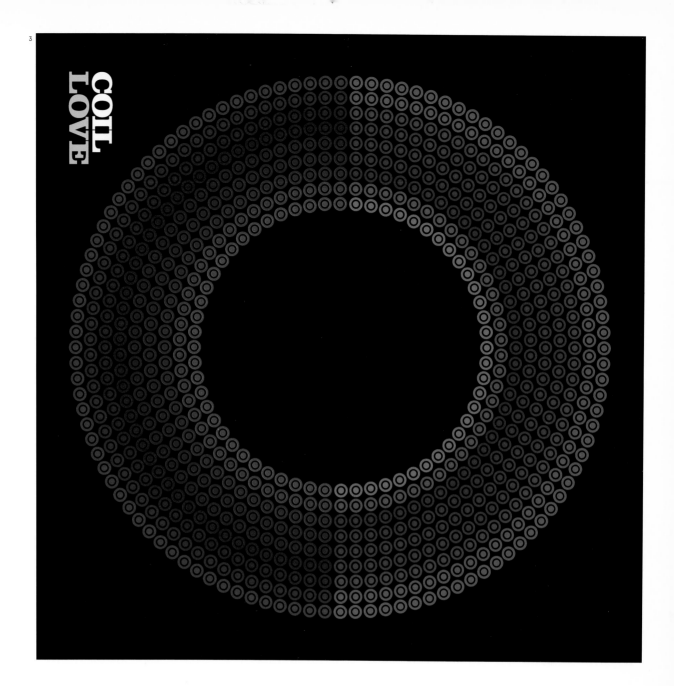

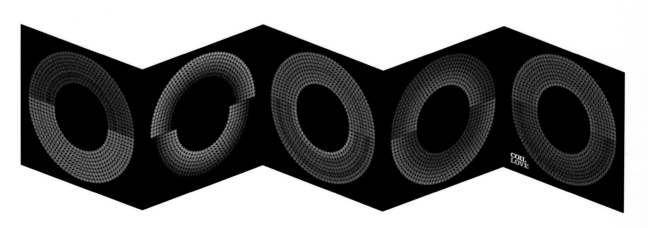

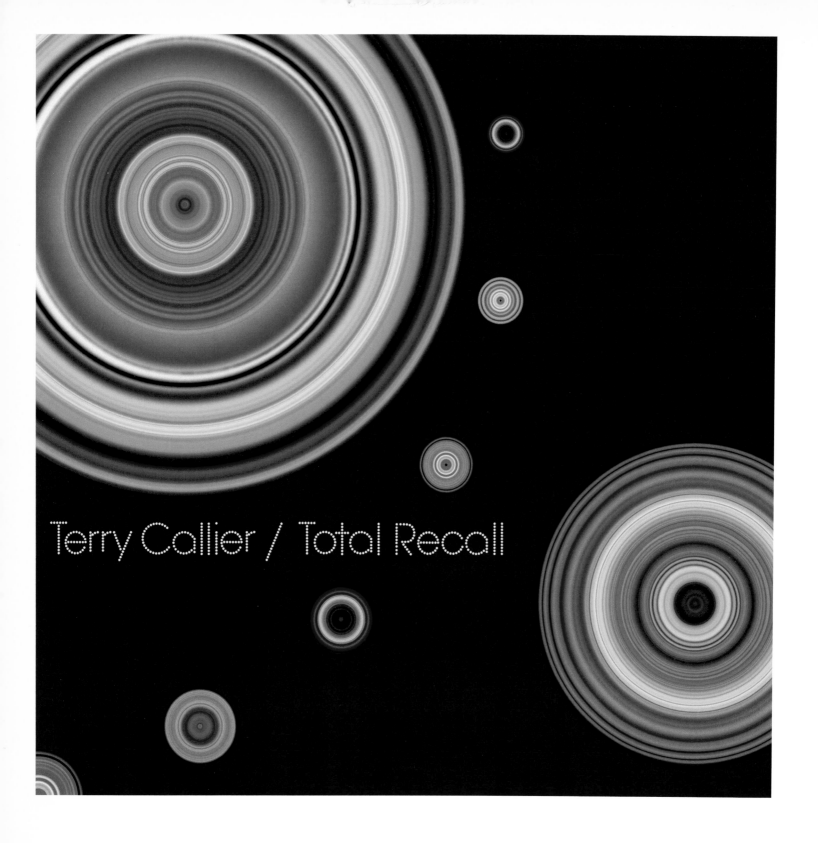

Terry Callier / Total Recall

page 14:
RED DESIGN
Terry Callier - Total Recall
Client: Mr Bongo

page 15:
MIRIAM+ME / TRIX+ME
Trix Barmettler,
Miriam Bossard
'100 beste Plakate 04'
Poster
Client: 100 Best Posters,
Germany, Switzerland,
Austria

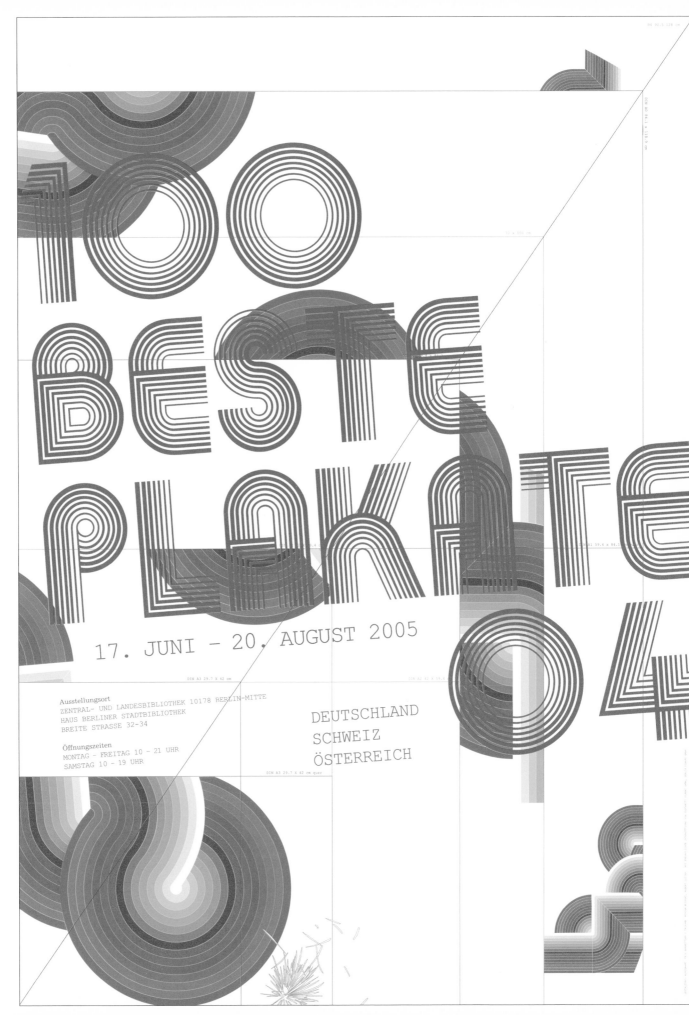

100 BESTE PLAKATE 04

17. JUNI – 20. AUGUST 2005

Ausstellungsort
ZENTRAL- UND LANDESBIBLIOTHEK 10178 BERLIN-MITTE
HAUS BERLINER STADTBIBLIOTHEK
BREITE STRASSE 32-34

Öffnungszeiten
MONTAG - FREITAG 10 - 21 UHR
SAMSTAG 10 - 19 UHR

DEUTSCHLAND
SCHWEIZ
ÖSTERREICH

ELEMENTAL CHILL
VOL. 1 FIRE

ELEMENTAL CHILL
VOL. 2 EARTH

ELEMENTAL CHILL
VOL. 3 AIR

ELEMENTAL CHILL
VOL. 4 WATER

ELEMENTAL CHILL
VOL. 4 WATER

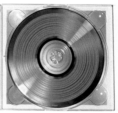

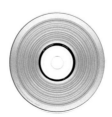

KARLSSONWILKER INC.
Elemental Chill
CD series of 4
Client: Kriztal
Entertainment

Canteen invites you to celebrate our opening
November 29th 2005 *7pm–10pm*
RSVP Lisa Ispani *lisai@meenakhera.com*
020 7034 0200 A feasting buffet will be served
throughout the evening

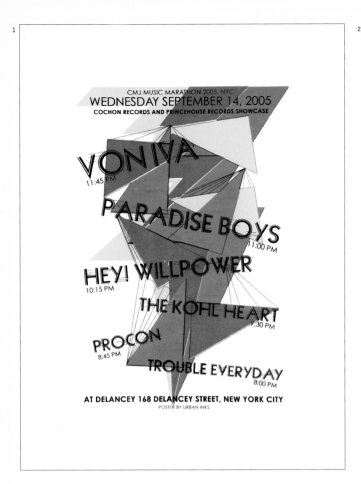

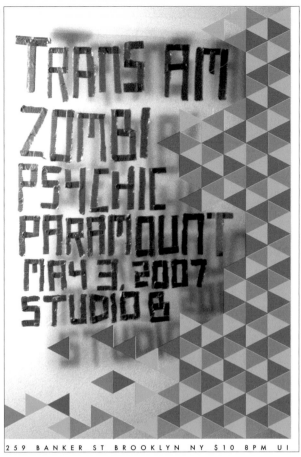

URBAN INKS
[1] Sarah Mead
Von Iva CMJ
Client: Cochon and
Princehouse Records
[2] Reed Burgoyne, Sarah Mead
Trans Am
Client: Trans Am

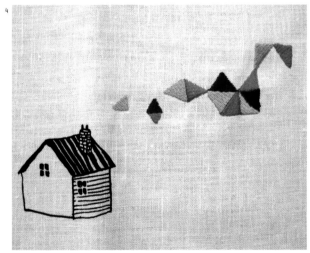

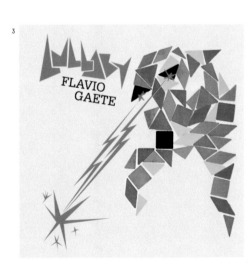

[3] MOGOLLON
Francisco Lopez, Monica Brand
Flavio Gaete 'Lullaby'
Single CD release
Client: Flavio Gaete

[4] LUKE BEST
Restoration
Limited edition tea towel,
embroidered detail
Client: Third Drawer Down

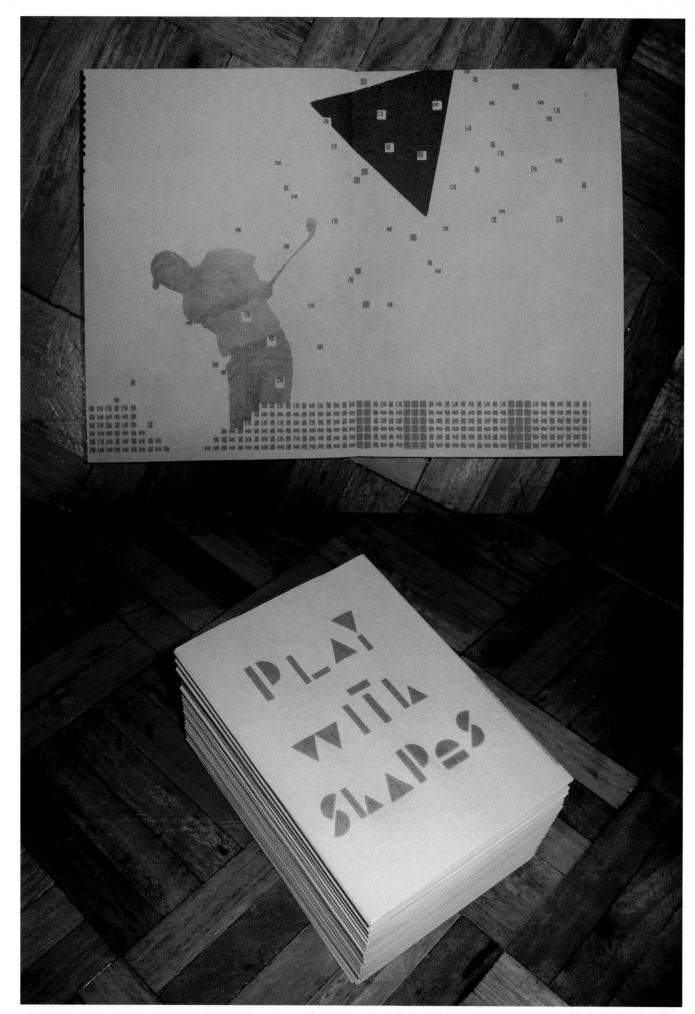

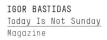

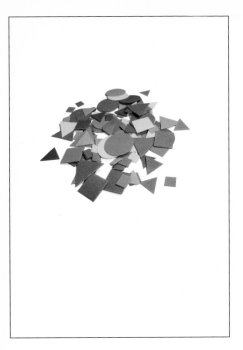

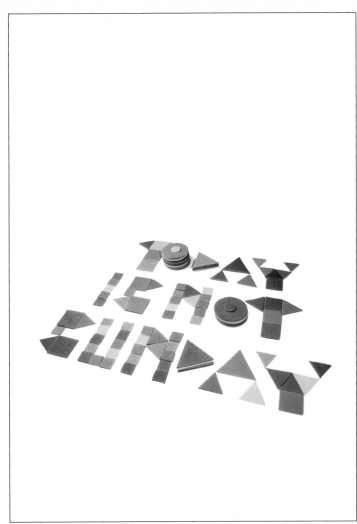

1

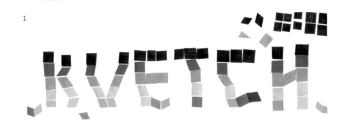

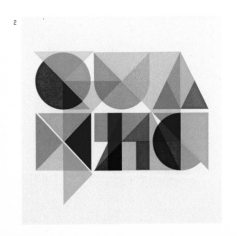

2

3

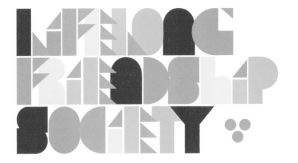

1 LUKE BEST
Kvetch
Client: New York Times

2 RED DESIGN
Quantic, Remixes and B-Sides
Client: Tru Thoughts

3 LIFELONG FRIENDSHIP
SOCIETY
Lifelong Friendship Society

THE GRAPHIC AWARE
Andy Rouse
LKP Album Artwork
Client: LKP

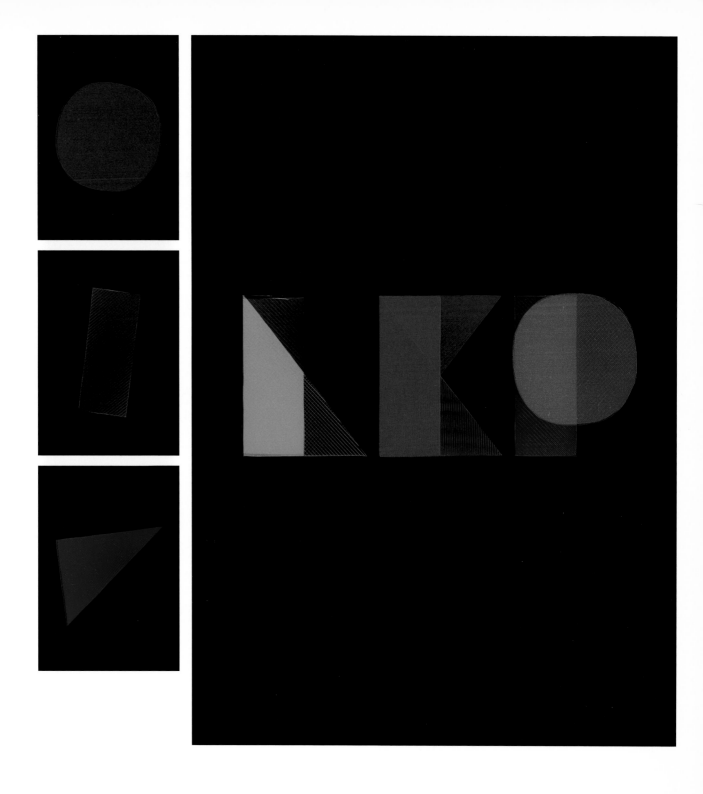

ROBERT & GARY WILLIAMS
Compostmodern
Postcards
Client: AIGA San Francisco

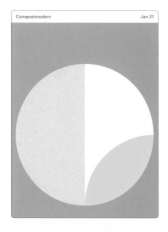
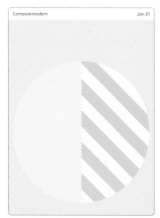
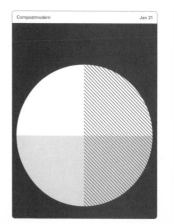
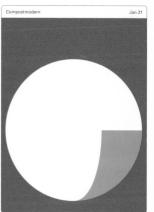

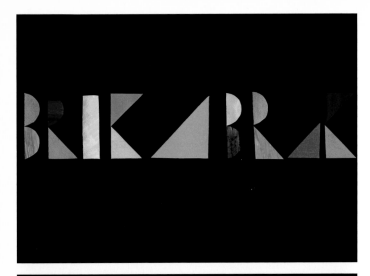

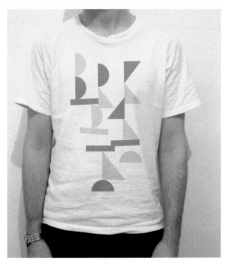

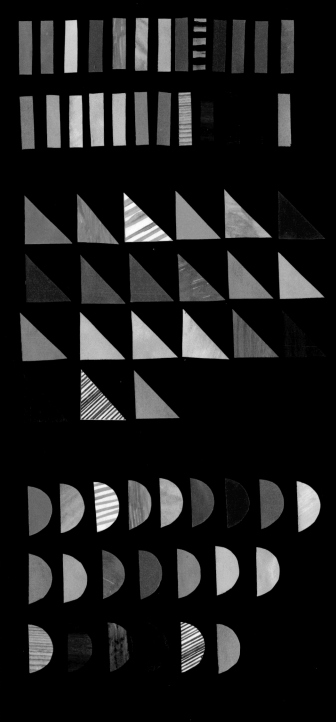

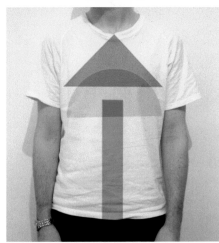

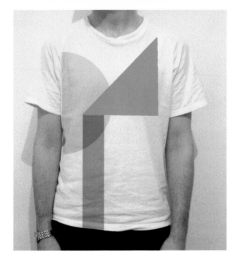

LUKE BEST
Identity for Brikabrak
Records
Logo, design for website,
t-shirt design based on the
Brikabrak identity, flyer
Client: Brikabrak Records

www.brikabrak.co.uk

BRIKABRAK

PARTY

WITH LIVE SETS FROM

davide

sugar FEAT EARS

kid harpoon

SUNNY DAY SETS FIRE...

30TH NOV

7.30 TILL LATE £3.50

THE OLD QUEENS HEAD
44 ESSEX RD
N1 8LN

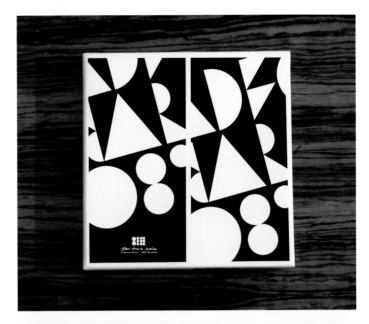

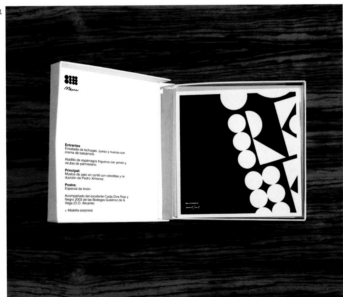

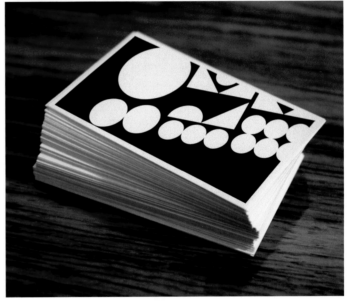

EMIL KOZAK
[1] DosTresSeis
Client: DosTresSeis
[2] Philip Braunstain Logo

page 25:
Construct
Client: Element

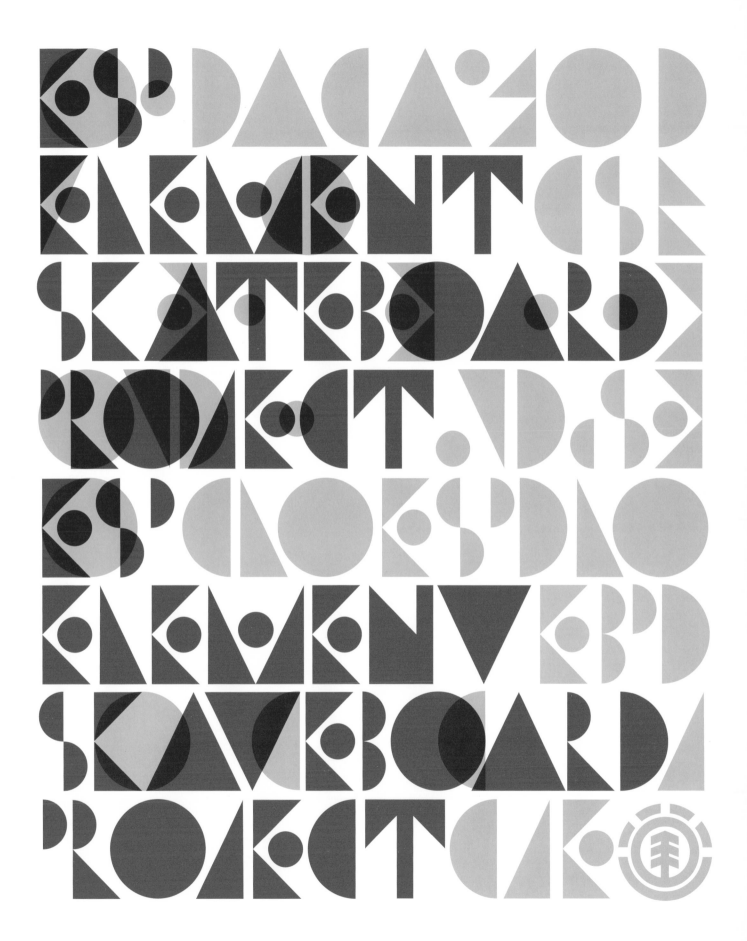

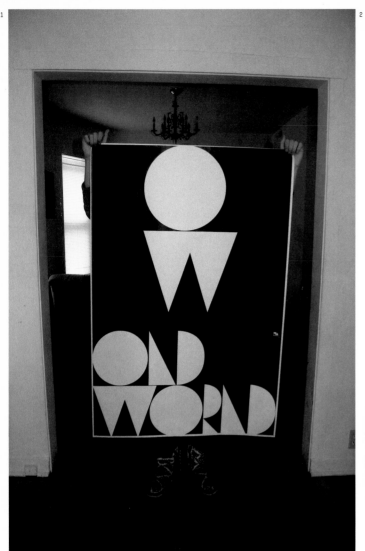

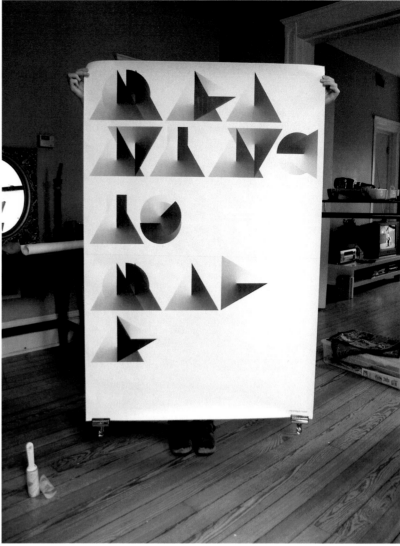

WIDMEST
Eric Ellis
1 Old World
2 Meaning is Made
3 Re-Invent the Alphabet

LOVEWORN
Mario Hugo
Rykestraße 68
Client: Hanne Hukkelberg/
Propeller Recordings/
Non-Format

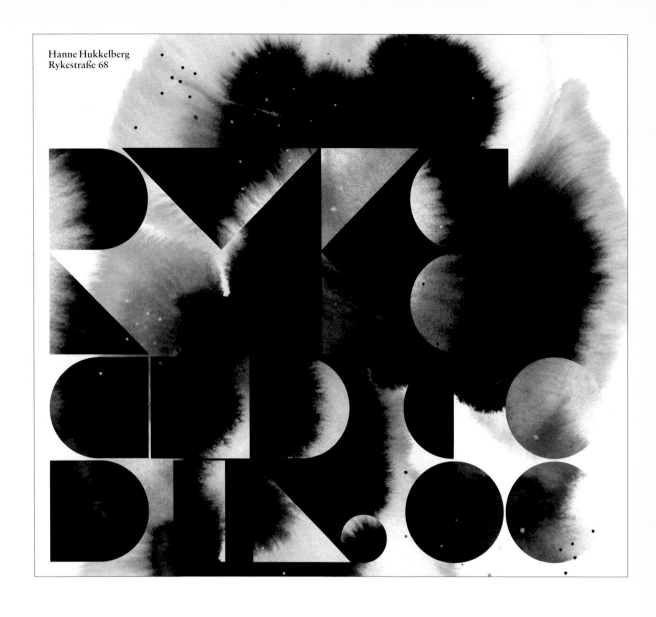

Hanne Hukkelberg
Rykestraße 68

LOVEWORN
Mario Hugo
[1] Accept & Proceed
Client: Accept & Proceed
[2] 15.02
Client: Wired magazine

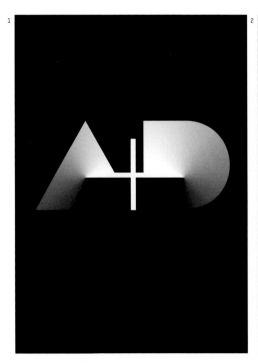

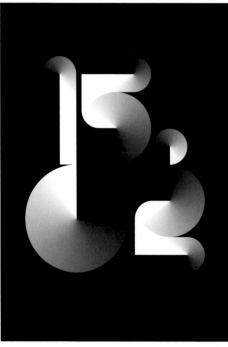

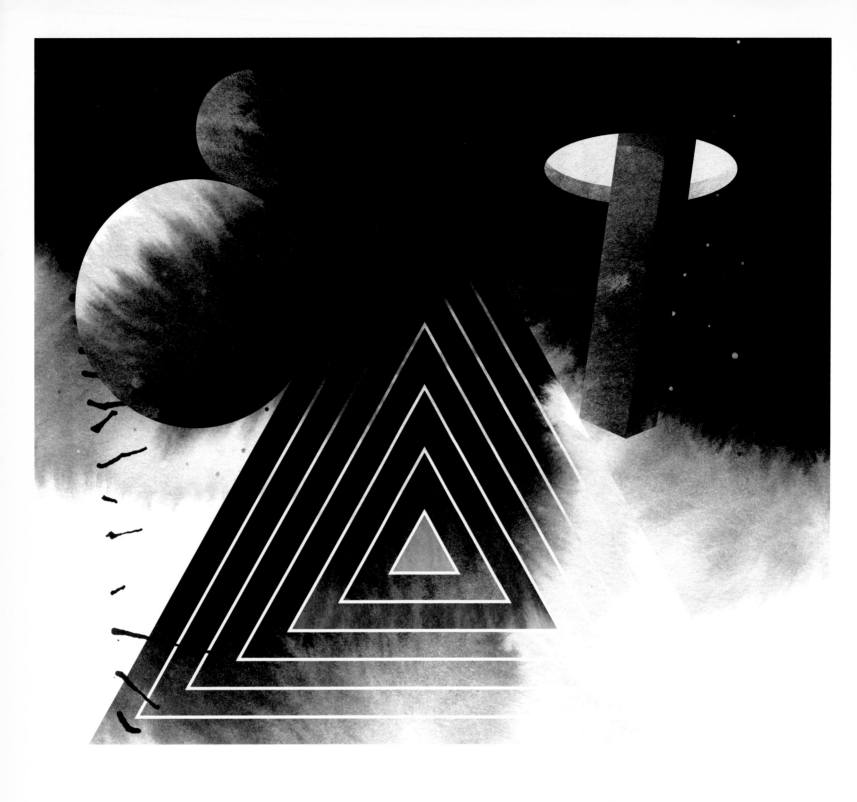

LOVEWORN
Mario Hugo
Rykestraße 68
Client: Hanne Hukkelberg/
Propeller Recordings/
Non-Format

ALAIN RODRIGUEZ
J.J. Valentine
Poster
Client: J.J. Valentine

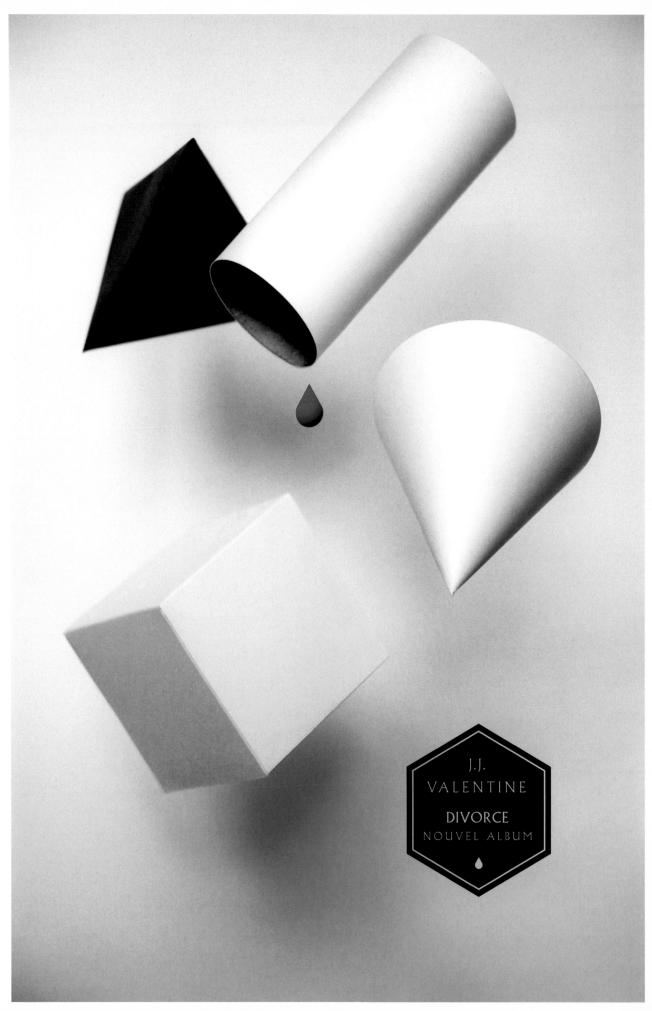

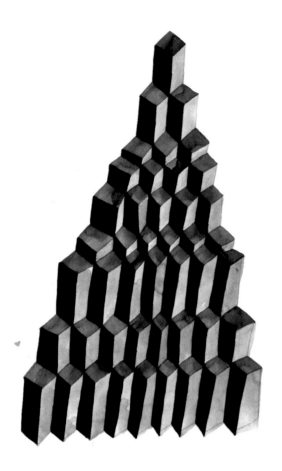

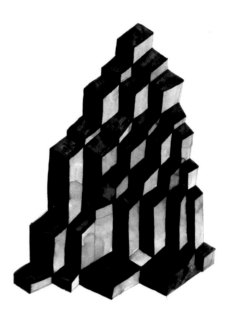

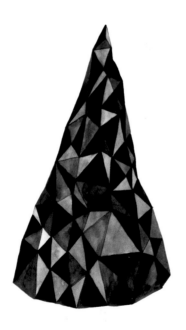

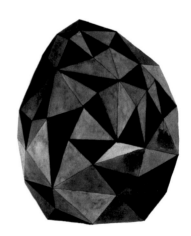

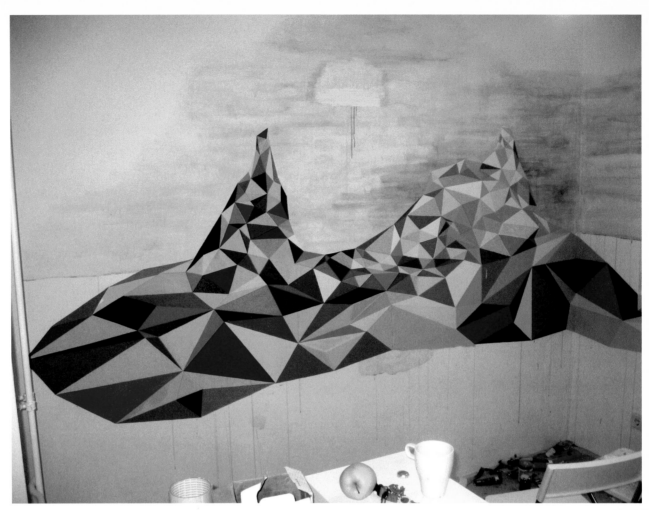

BRENT WADDEN
Untitled
Mixed media on wall

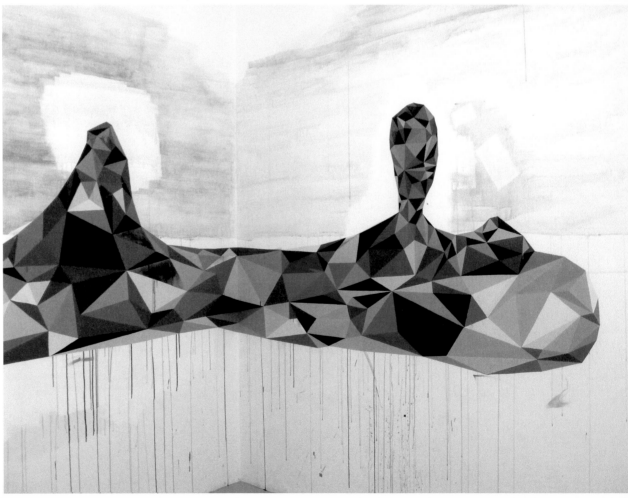

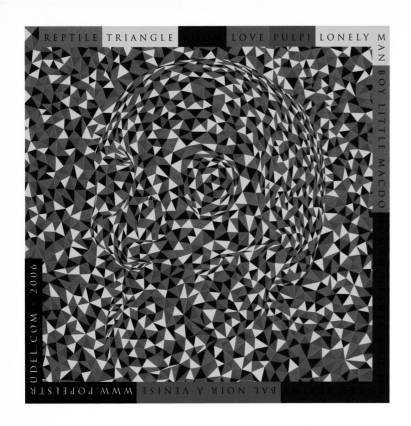

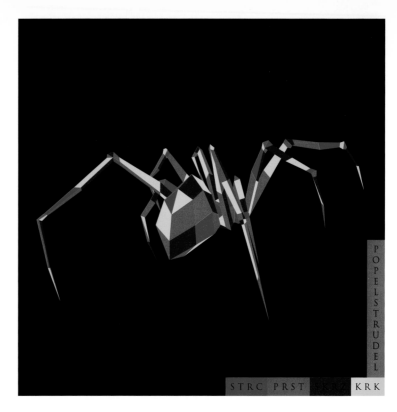

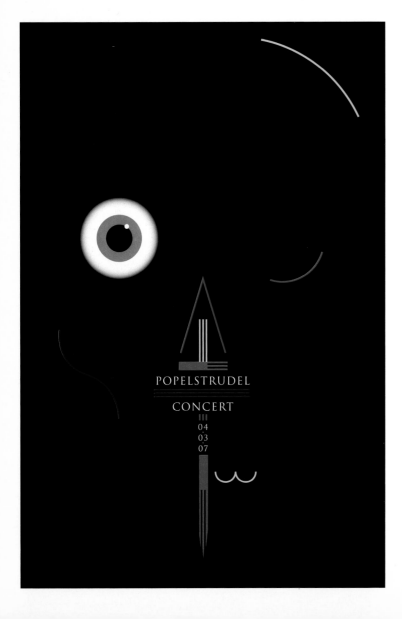

ALAIN RODRIGUEZ
Popelstrudel
Cover and poster
Client: Popelstrudel

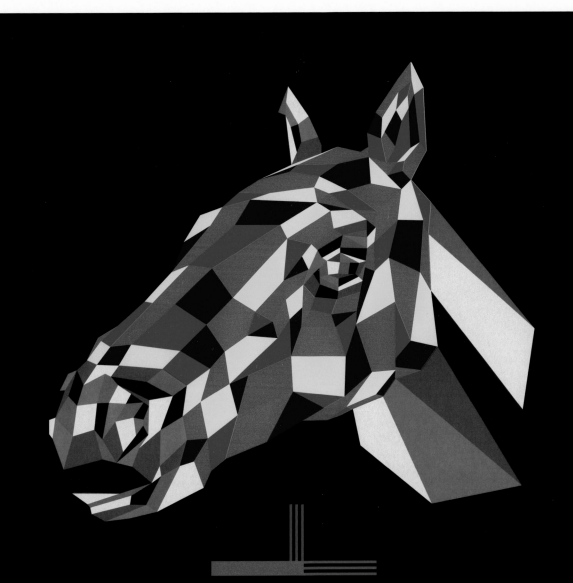

POPELSTRUDEL

CONCERT

04
·
03
·
07

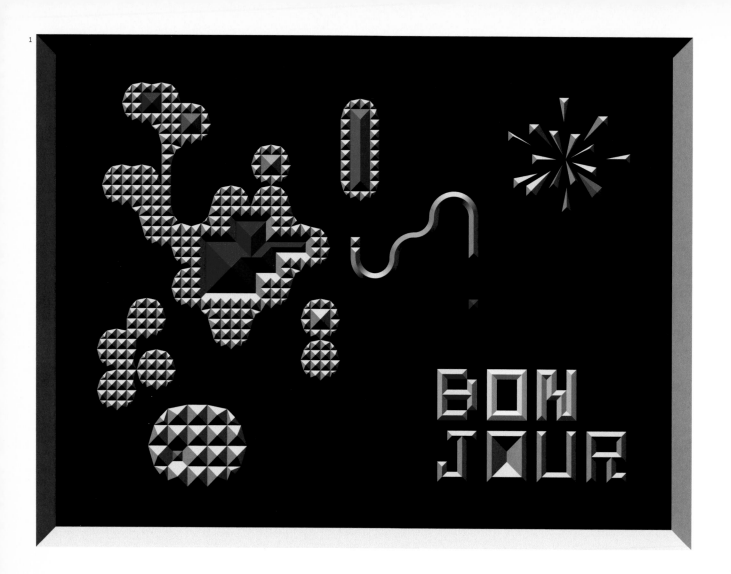

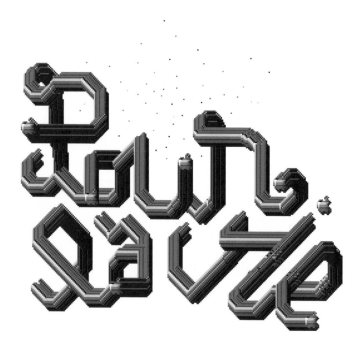

RAPHAËL GARNIER
1 Personal Searches
2 Pour la vie
Personal research

page 35:
Serpentin
Research of frescos for the
Wallpaper Museum of Rixheim

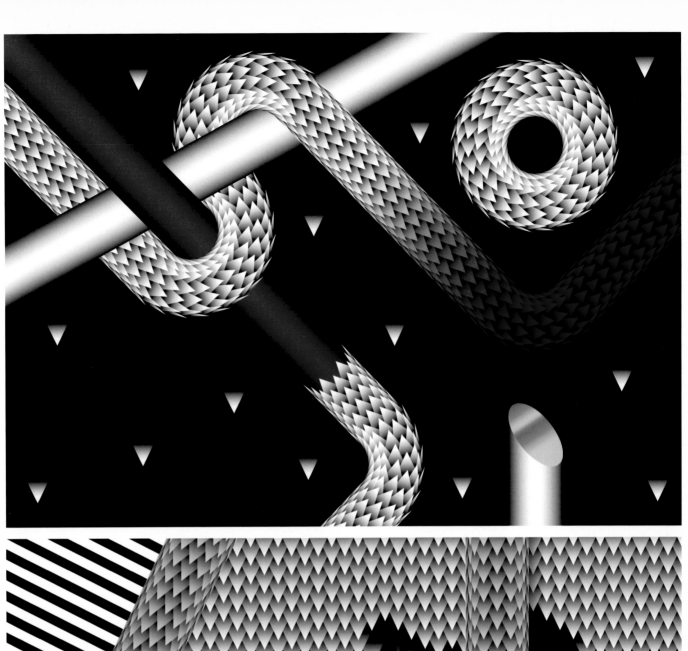

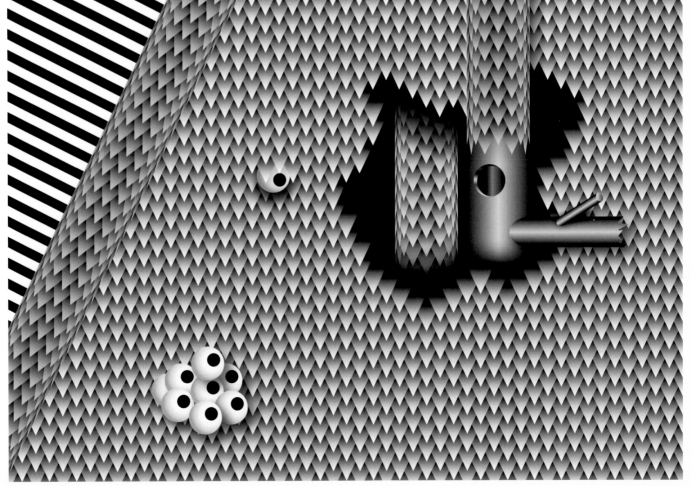

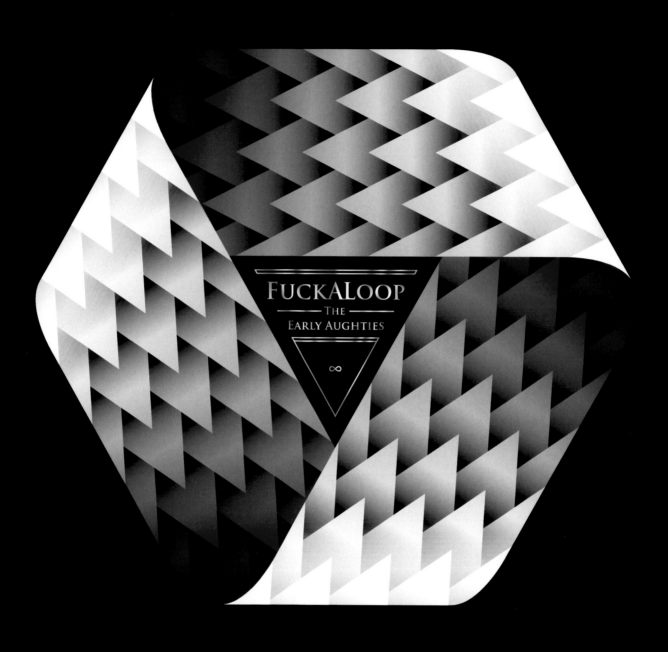

FUCKALOOP
THE
EARLY AUGHTIES
∞

RAPHAËL GARNIER
FuckALoop 'The Early
Aughties' INSDL002
Client: INSTITUBES

page 37:
HANSJE VAN HALEM
Groningen aan de slag met
dementie (Groningen works on
dementia)
Cover design
Client: Prospektor, Amsterdam

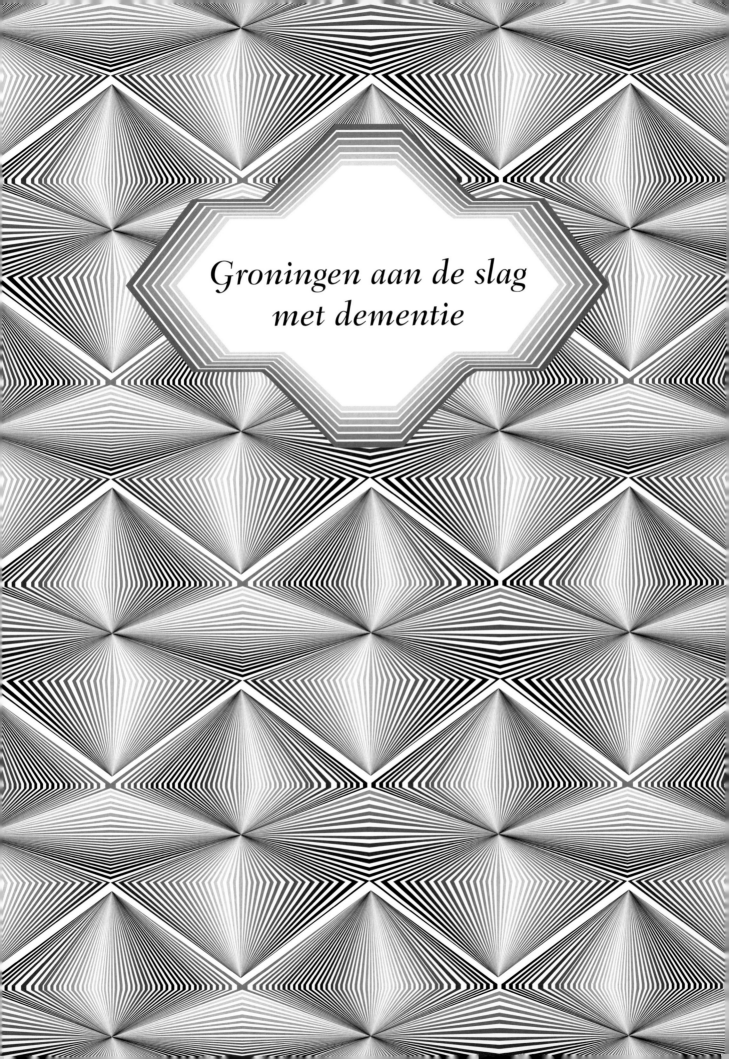

Groningen aan de slag
met dementie

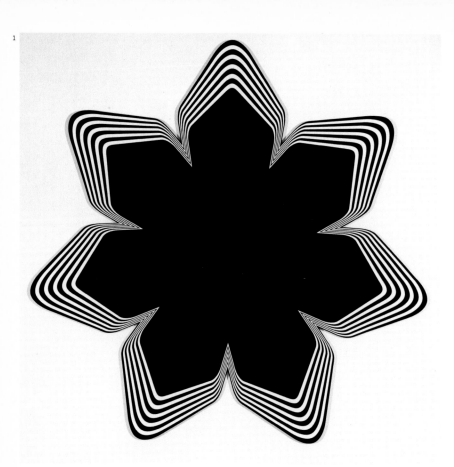

PHILIPPE DECRAUZAT
[1] Alpha Jerk
[2] One Two Three Four Five
Six, Can I Crash Here
Wood, acrylic, decals on
floor

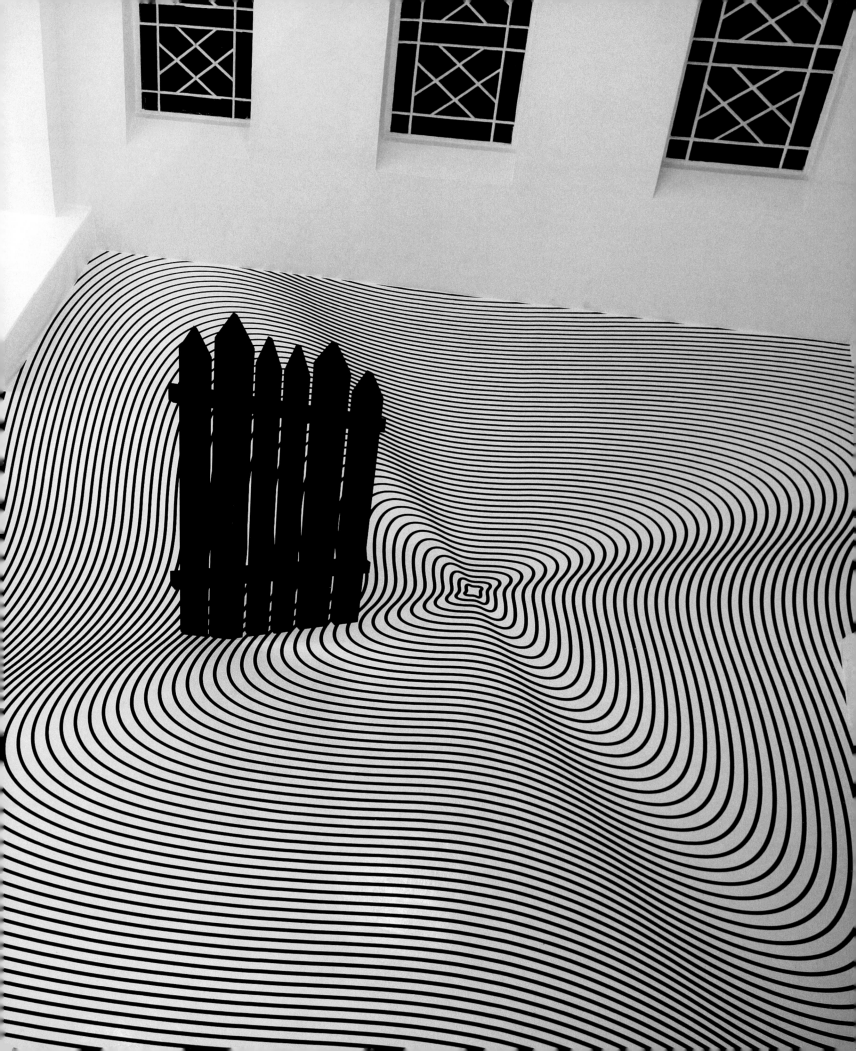

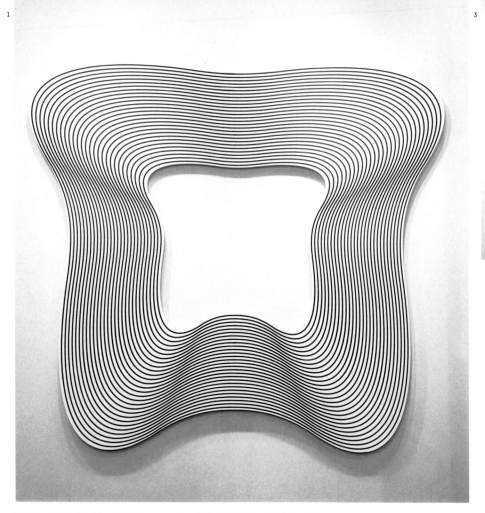

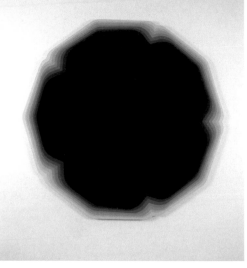

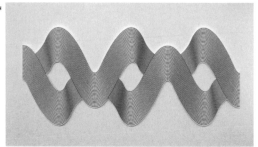

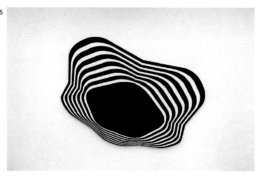

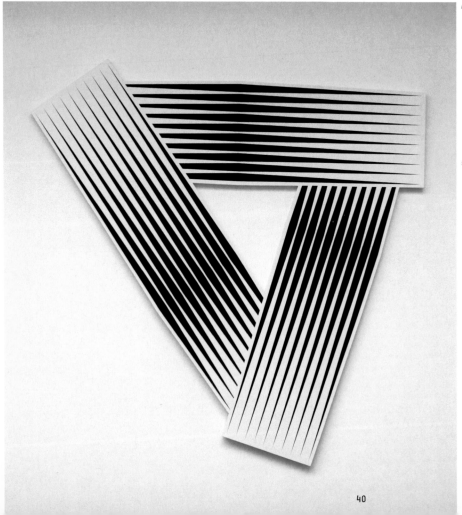

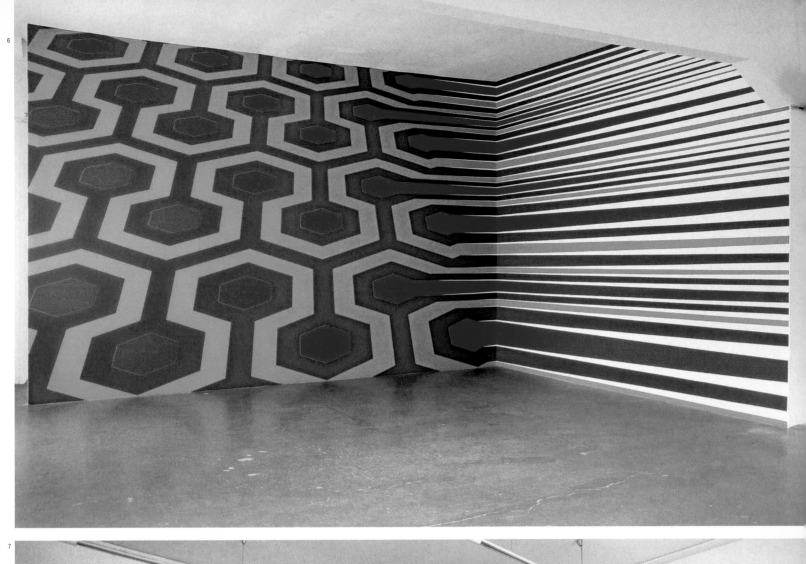

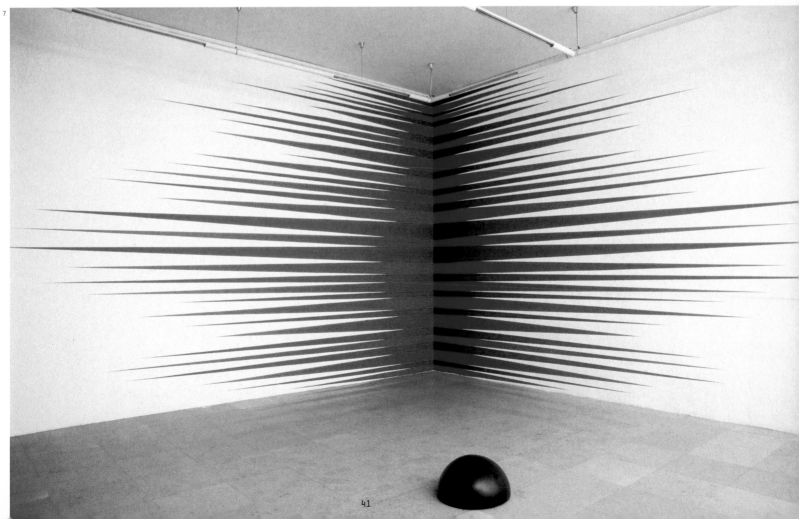

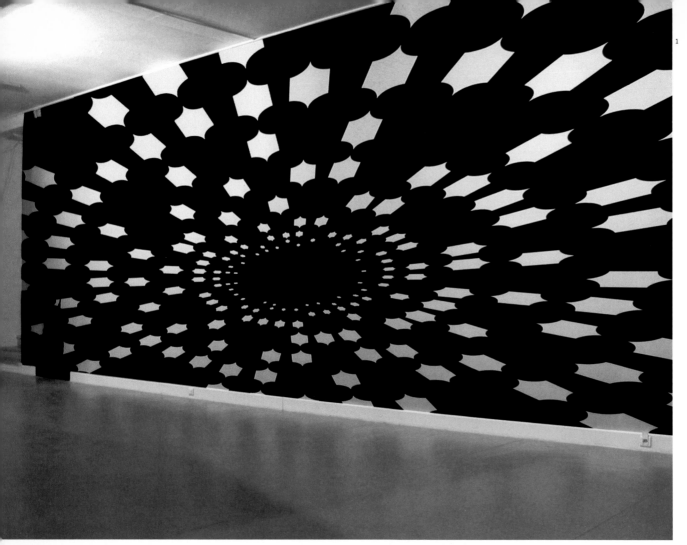

1 PHILIPPE DECRAUZAT
1 After D.M.
2 Inside-Out

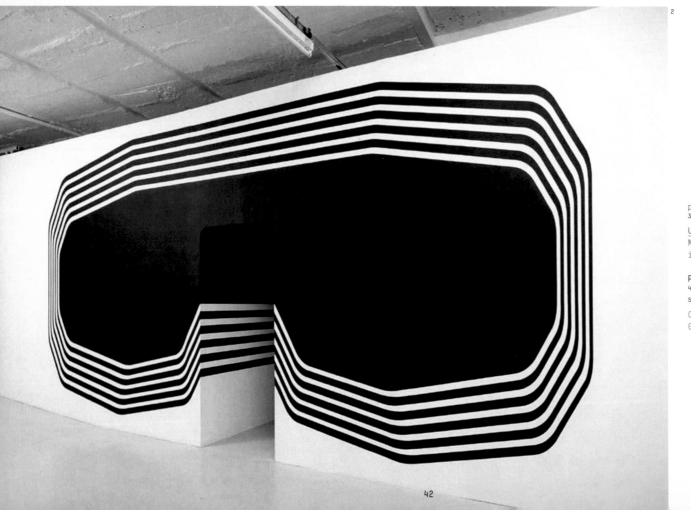

2

page 43:
3 BRENT WADDEN
Untitled
Mixed media, studio
installation

PHILIPPE DECRAUZAT
4 Melancolia
5 Exhibition View
Centre D'art Contemporain,
Geneva, Ch

3

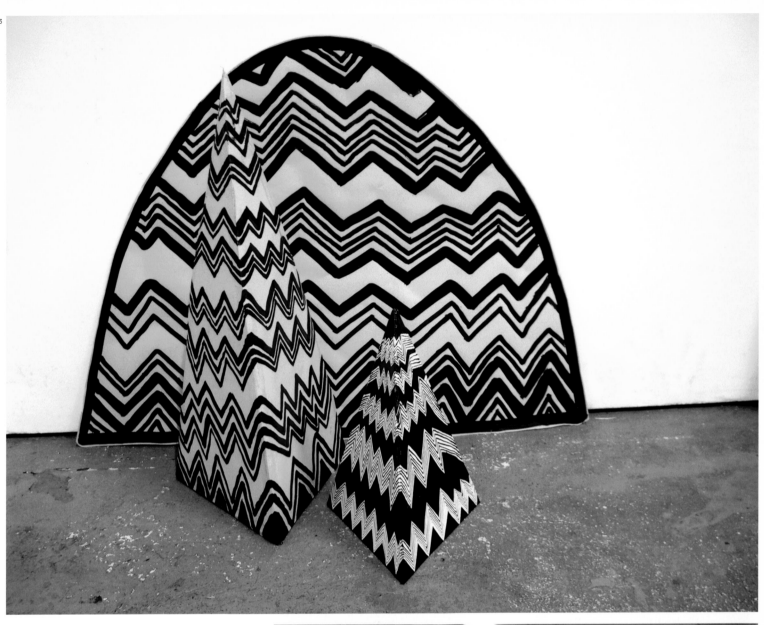

5

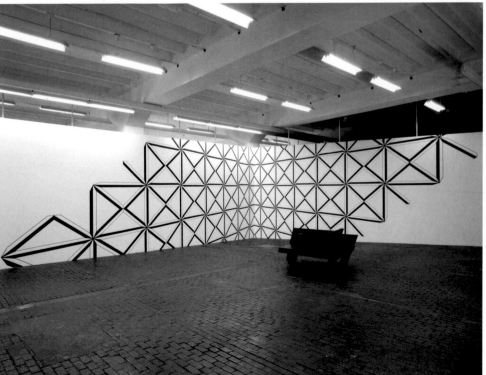

4

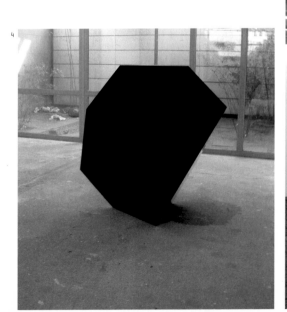

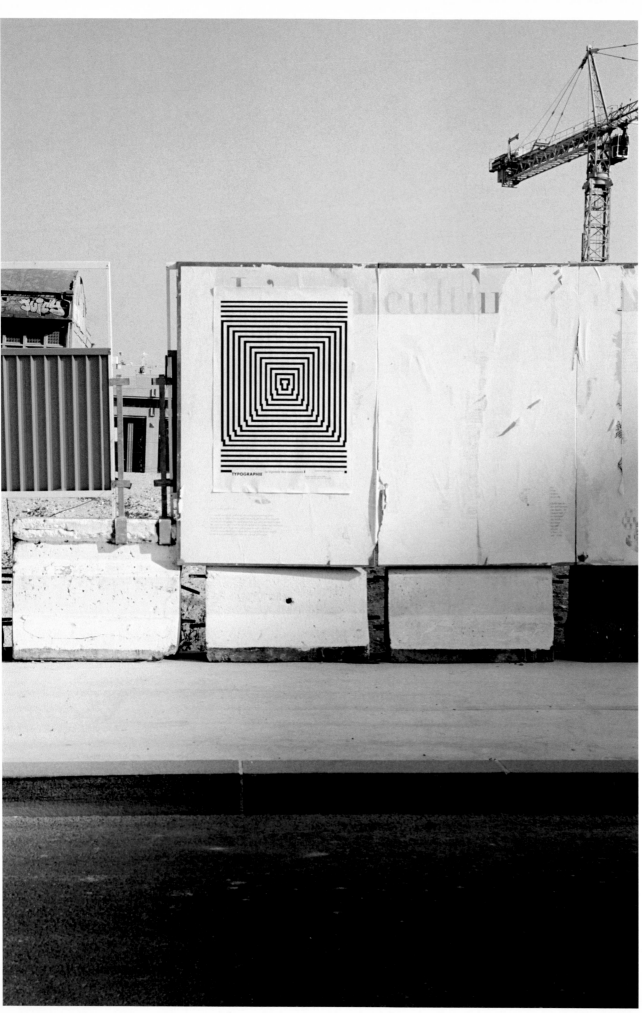

LA BONNE MERVEILLE
T
Work on the capital T of
the Futura font

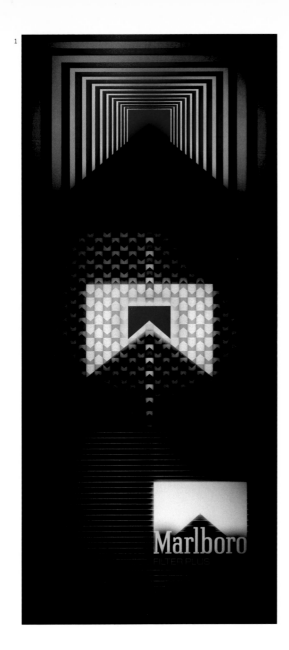

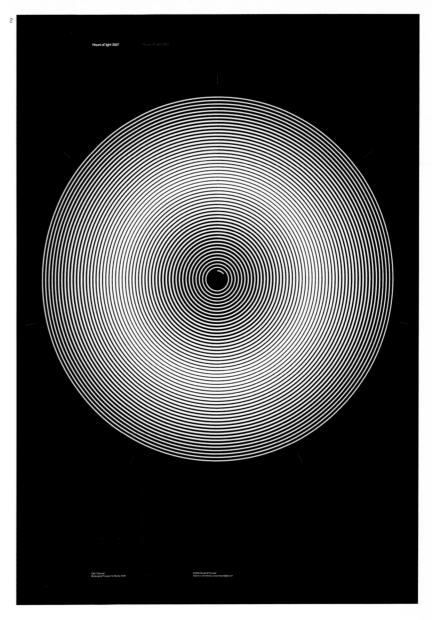

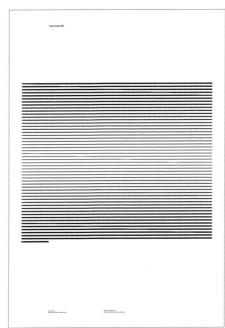

¹ ESPAUN256
Tomás Peña
Marlboro Russian Night
Client: Marlboro

¹ ESPAUN256
Tomás Peña
Marlboro Russian Night
Client: Marlboro

² ACCEPT & PROCEED
David Johnston
Light Calendars
A set of two A1 hand-
printed 'Light Calendars'
which feature diagrams
representing the hours of
light and dark during the
year 2007
Client: Blanka

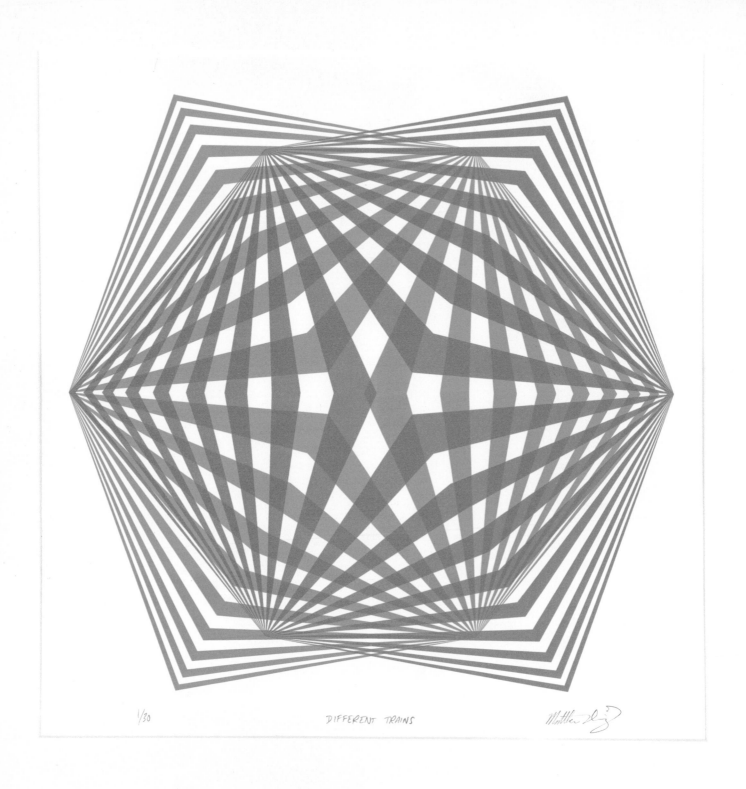

1/30 DIFFERENT TRAINS

MATT IRVING
Different Trains
Two-colour serigraph print

MATT IRVING
[1] Jetstream, Dimensions &
Quasar
Cut-paper collages
[2] Vertex 1, 2, 3, 4 & 5
Series of 5 serigraph prints

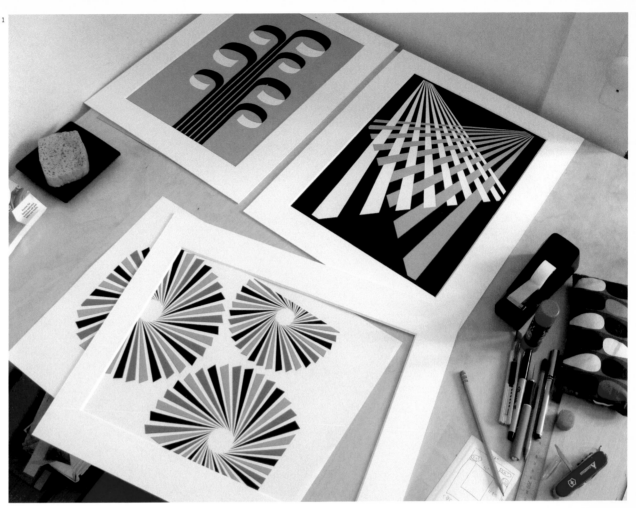

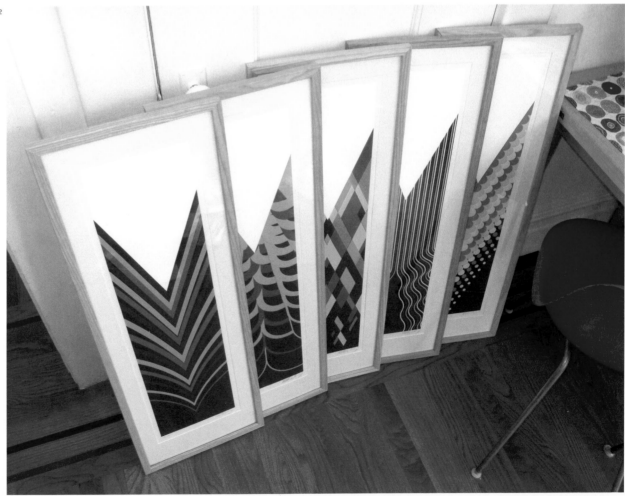

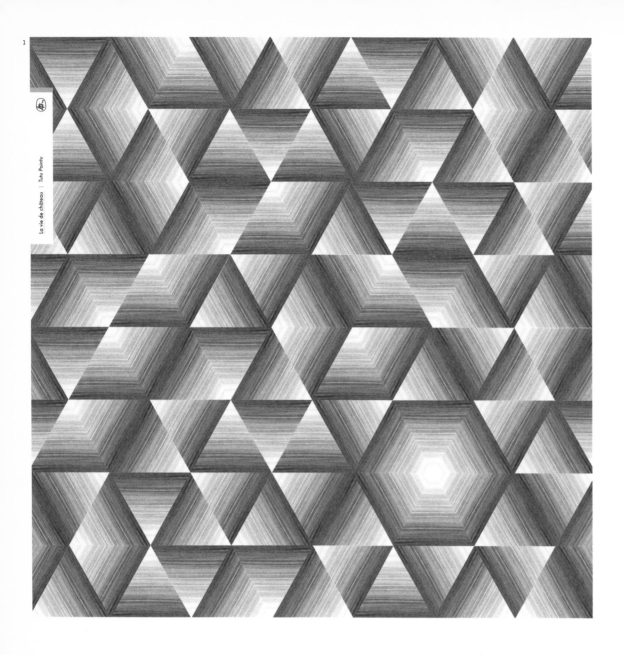

La vie de château | Tutu Pointu

RAPHAËL GARNIER
[1] Tutu Pointu 'La vie de château'
[2] mobile 'UMTKZT'
[3-4] J.J.Valentine 'L'univers des arts divinatoires'
[5] Audrey 'Une véritable histoire'
12" vinyl
Client: Cuicui Muisic

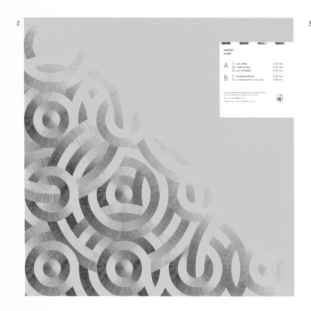

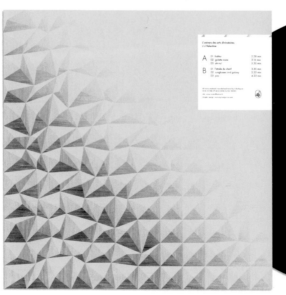

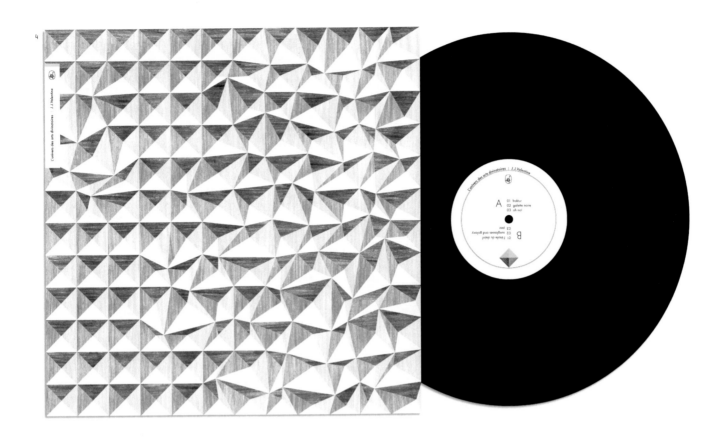

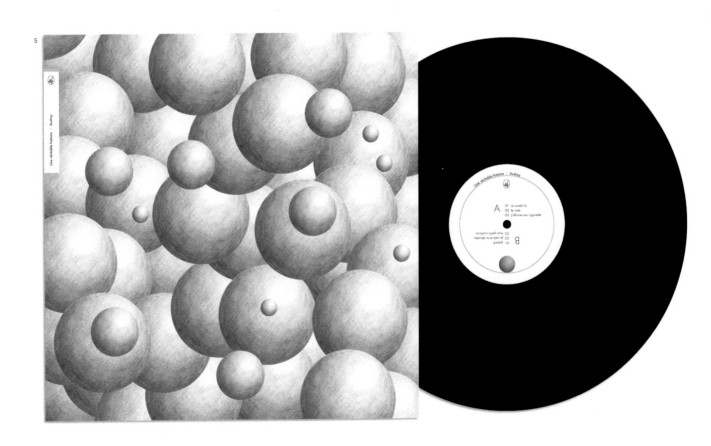

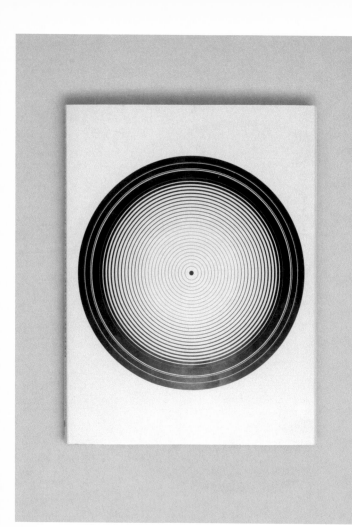

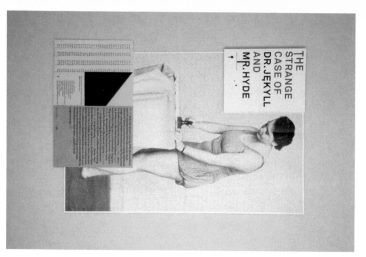

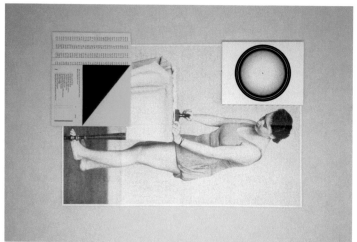

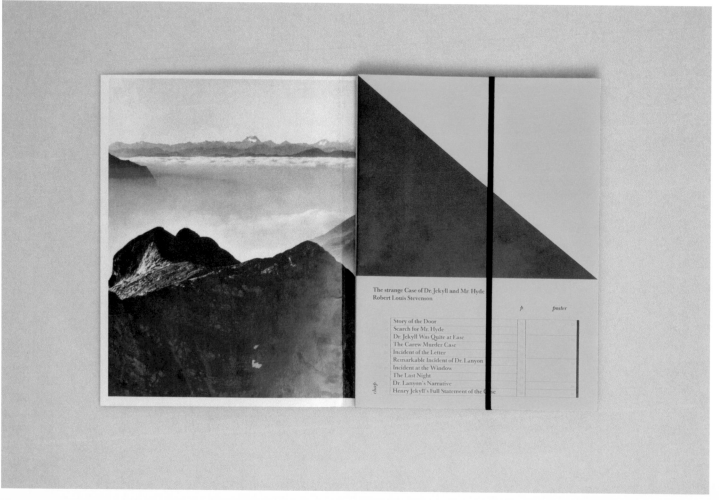

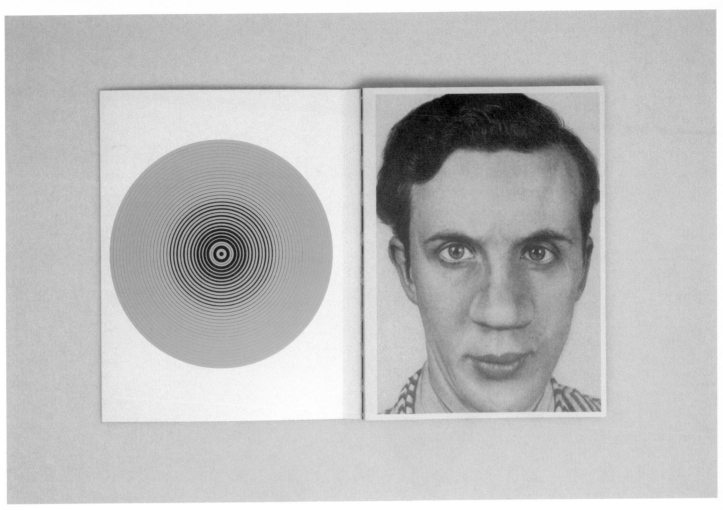

JUNG + WENIG
Christopher Jung, Tobias Wenig
the strange case of dr.
jekyll and mr. hyde
Book - digital printing,
artistic offset and
silkscreen printing
Diploma submission, Academy
of Visual Arts, Leipzig

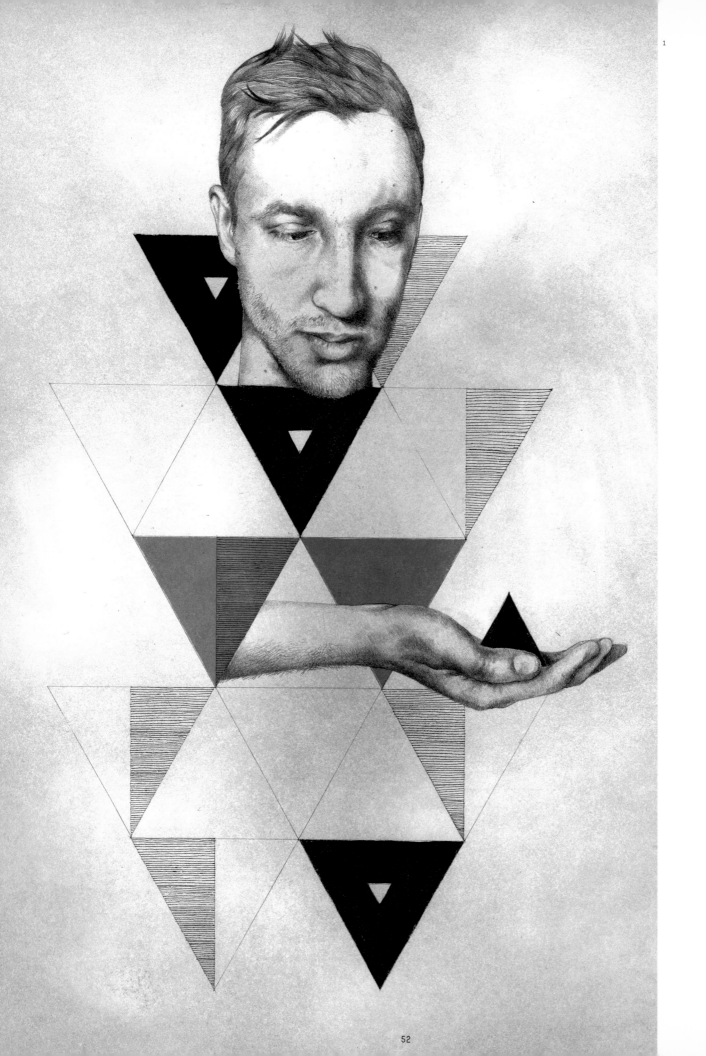

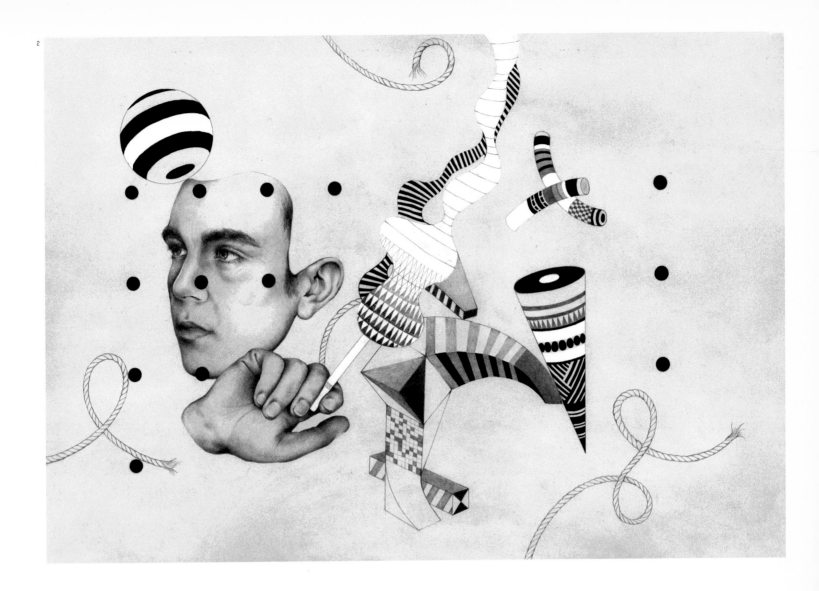

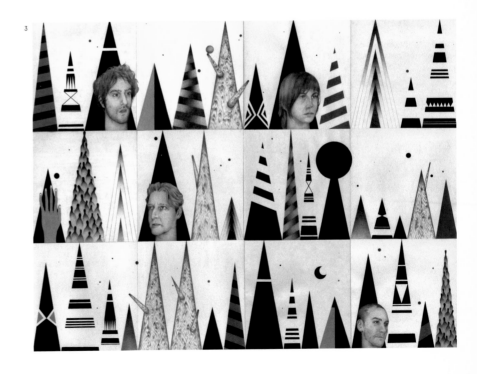

LOVEWORN
Mario Hugo
1 The Meaning of Life
2 Balance & Precariousness
3 The Garden of Malaise &
General Discontent

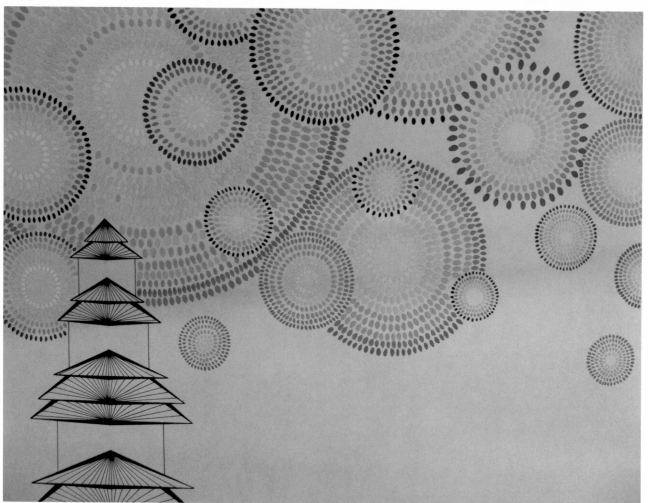

KELLY ORDING
Kusama
Coffee, ink and acrylic on
paper

page 55:
BRENT WADDEN
[1] Untitled
Acrylic, collage, enamel
and ink on paper mounted on
board
[2-4] PMA, News World, Yellow
Mysterious
Mixed media on canvas

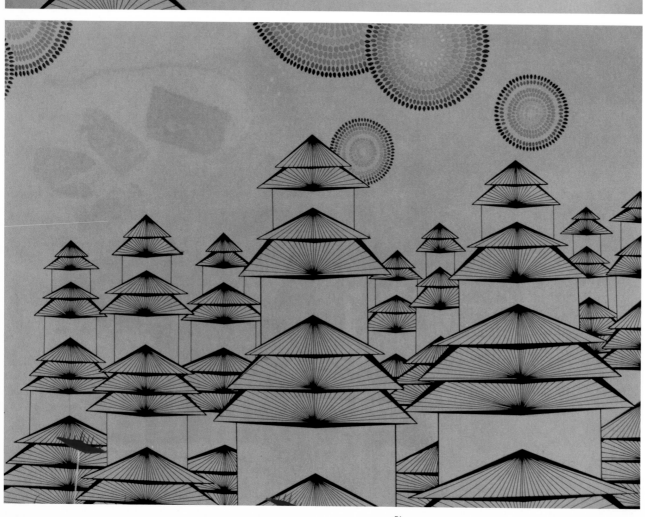

page 56-57:
HILARY PECIS
Cleanse,
After the Horsemen
Ink and collage on paper

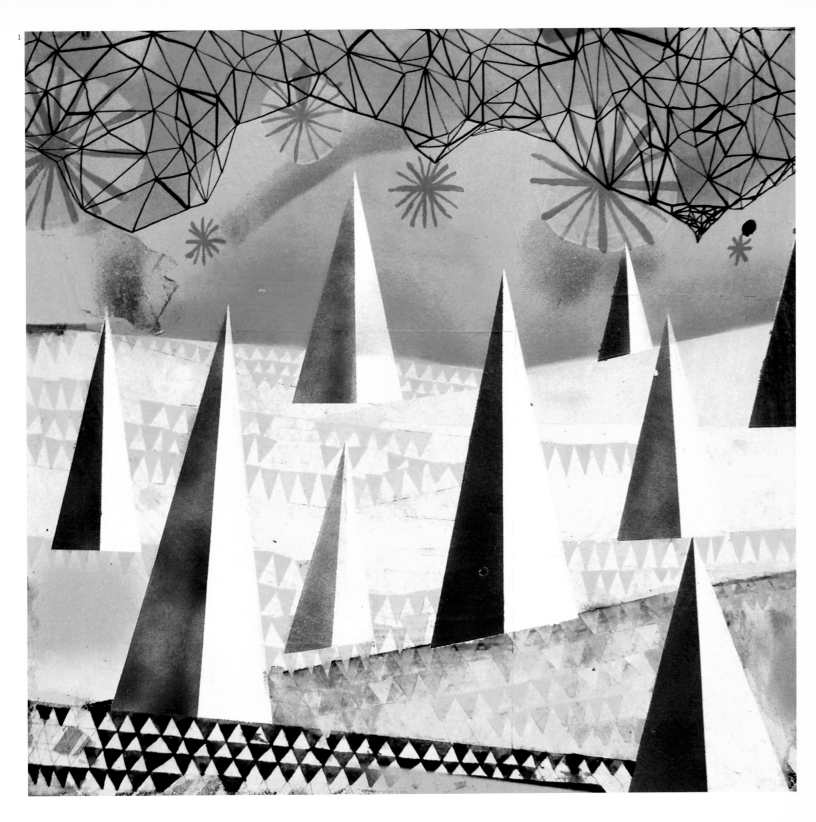

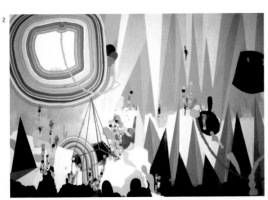

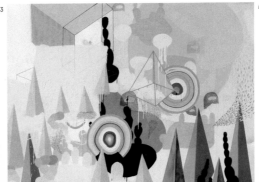

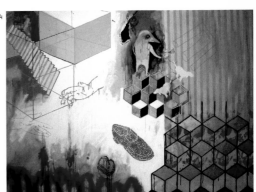

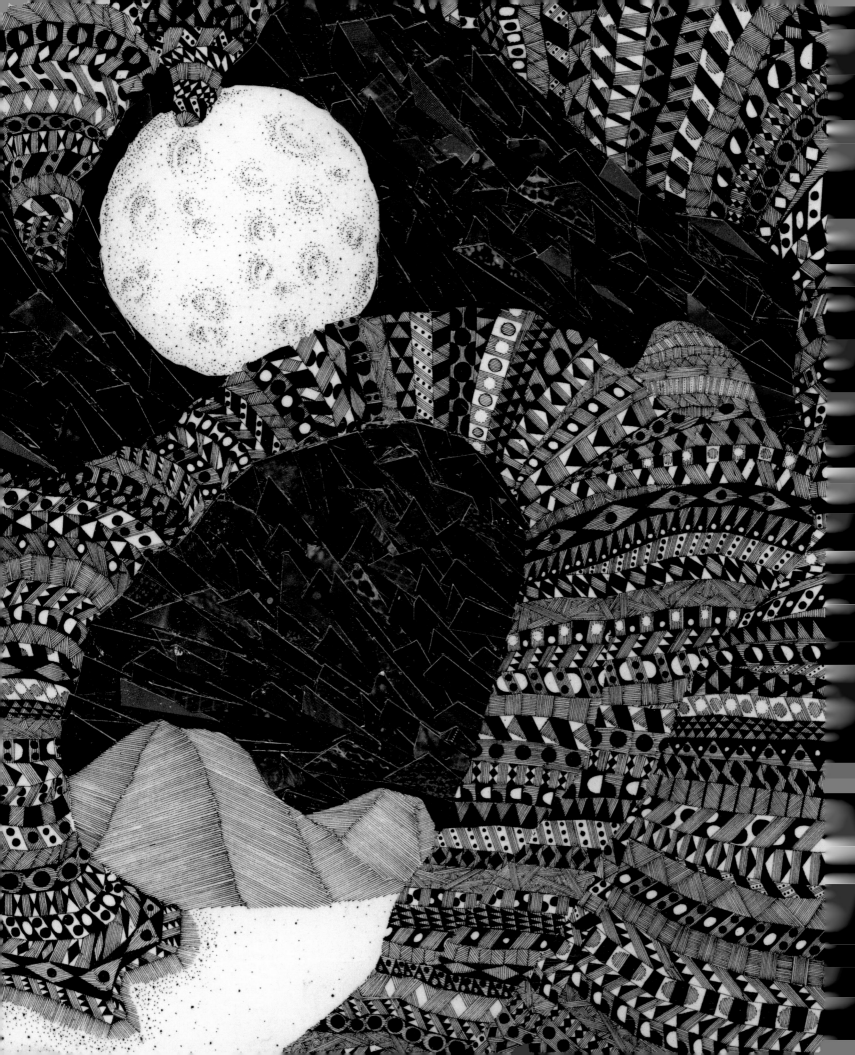

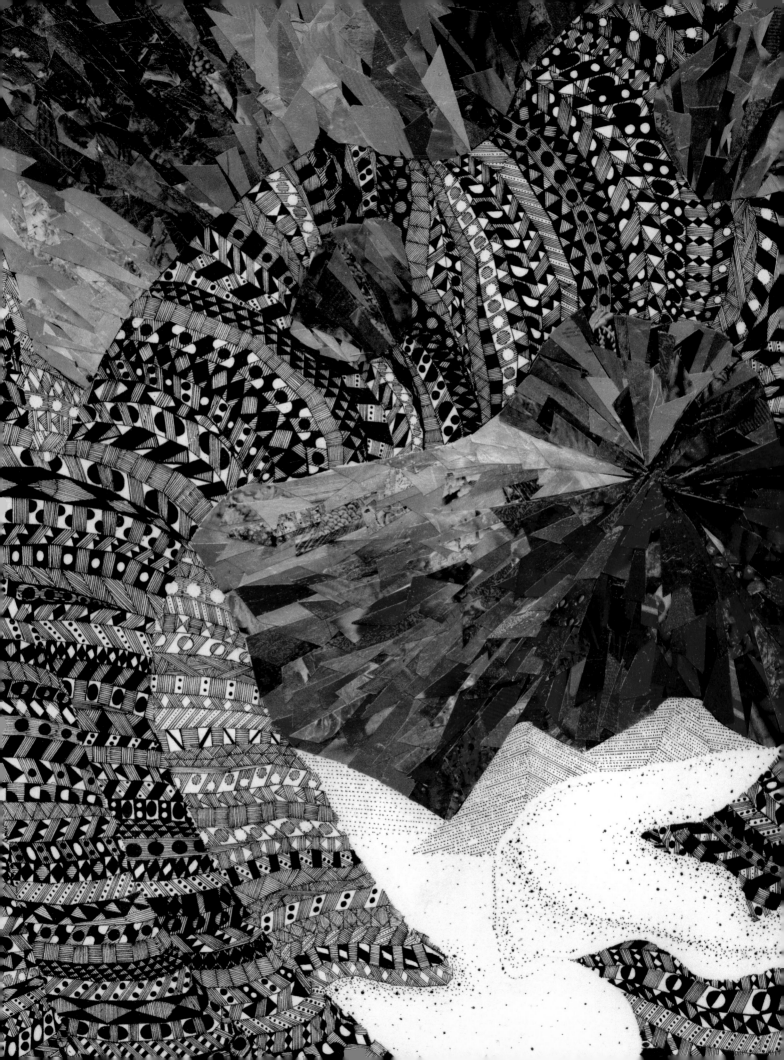

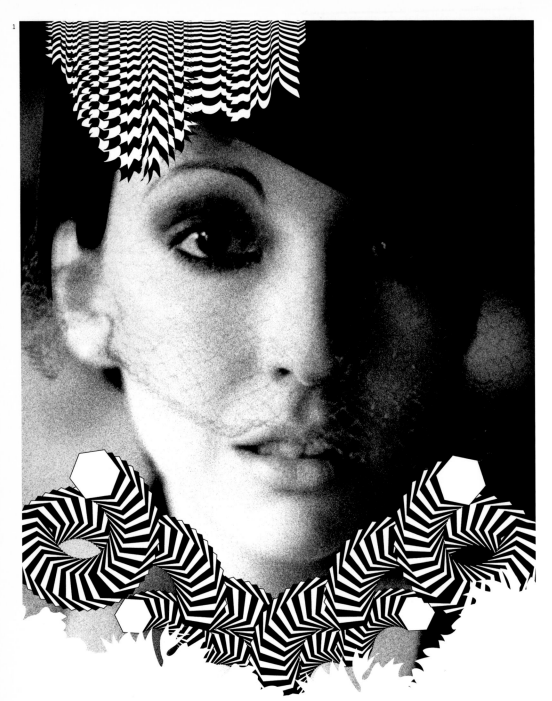

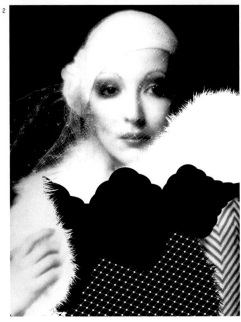

MOGOLLON
Francisco Lopez, Monica Brand
1-2,5 Confront the Psychic
Wall of Energy
Client: Codigo 06140
magazine
3-4 Ordinary Madness
Client: Codigo 06140
magazine

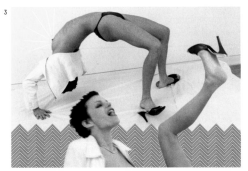

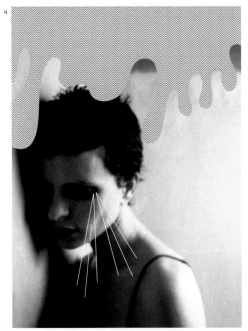

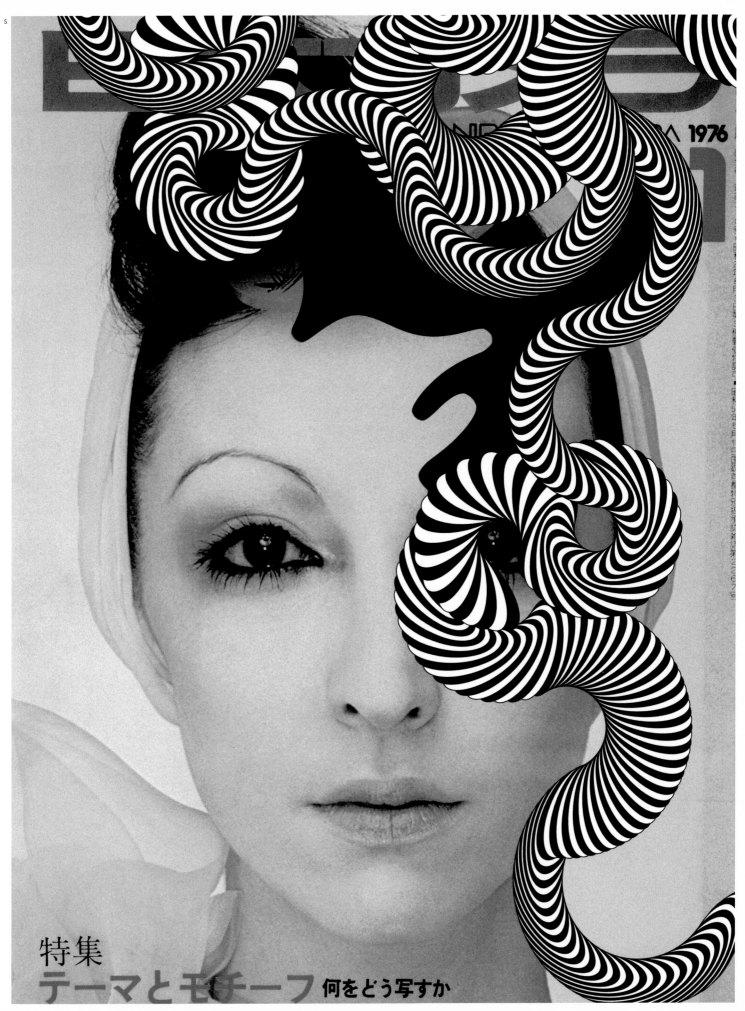

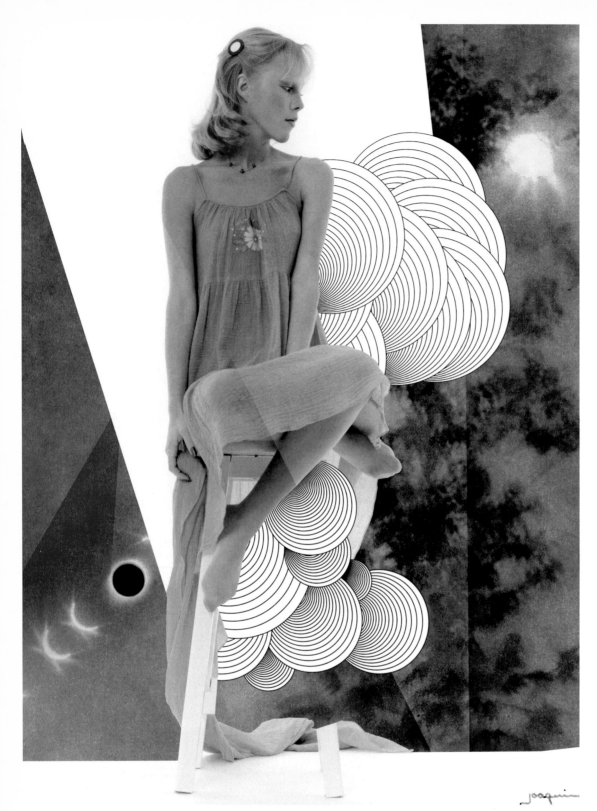
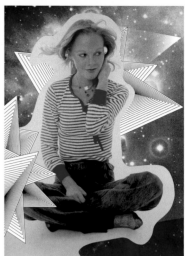
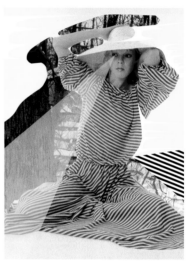

MOGOLLON
Francisco Lopez, Monica Brand
<u>Revisiting</u>
Client: Codigo 06140
magazine

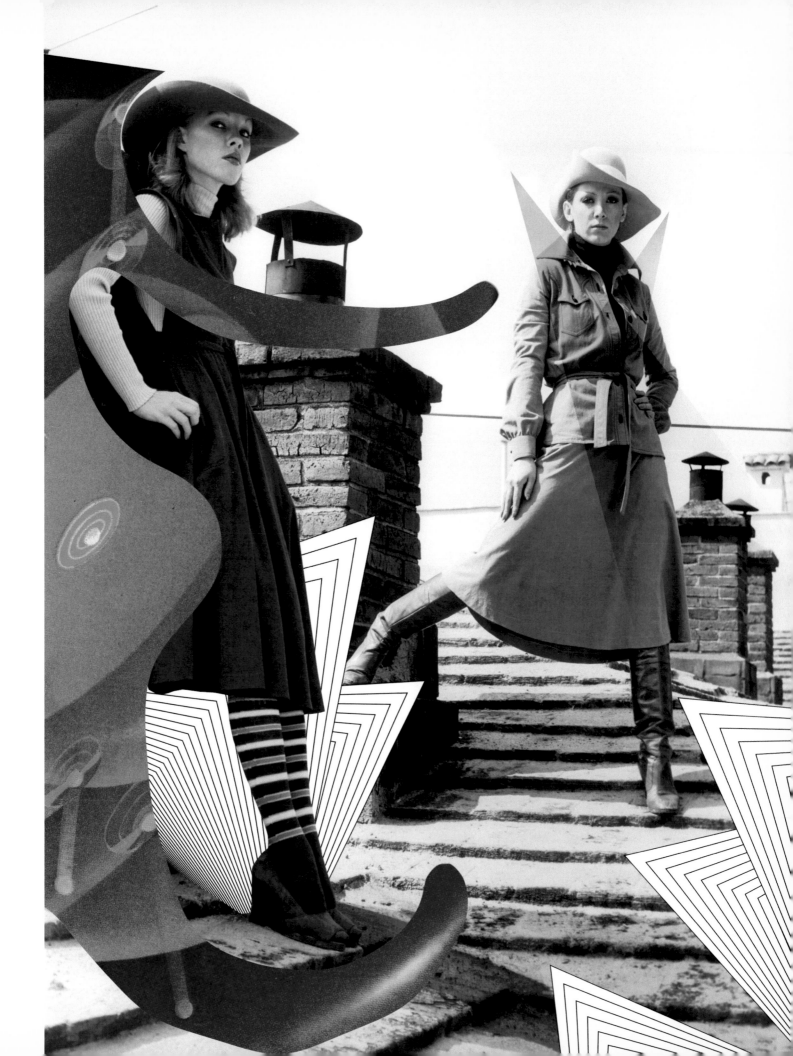

ZION GRAPHICS
Ricky Tillblad
The Ark 'Prayer For The
Weekend' and 'The Worrying
Kind'
Client: Roxy Recordings

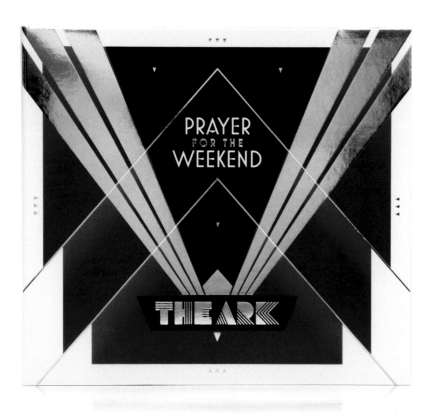

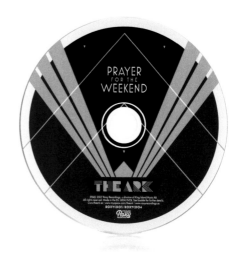

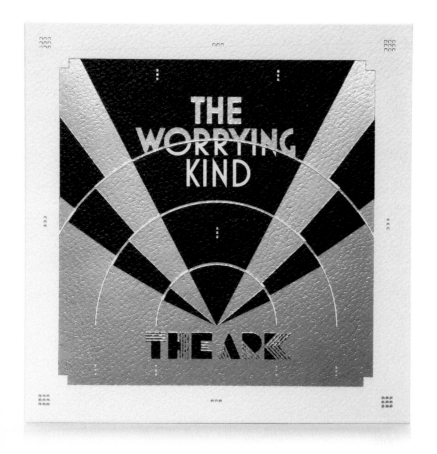

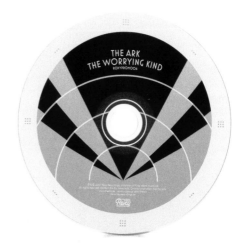

Mogollon
Francisco Lopez, Monica Brand
Mogollon FM Party at K&M,
Brooklyn
Self-promotion

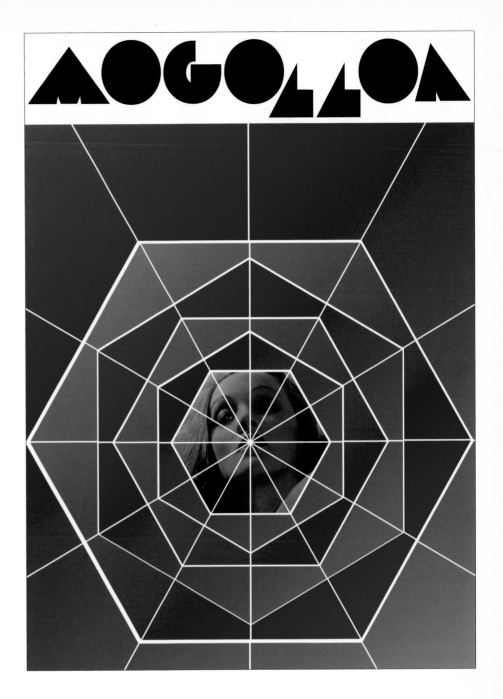

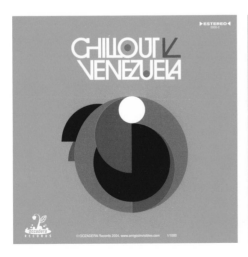

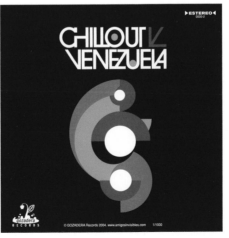

MASA
Chillout Venezuela
Client: Gozadera Records

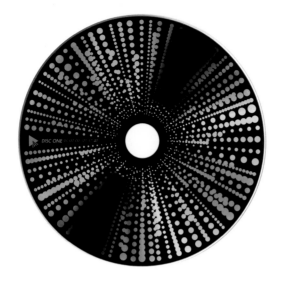
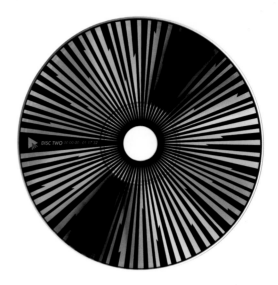

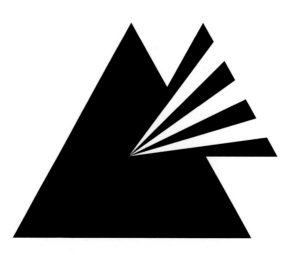

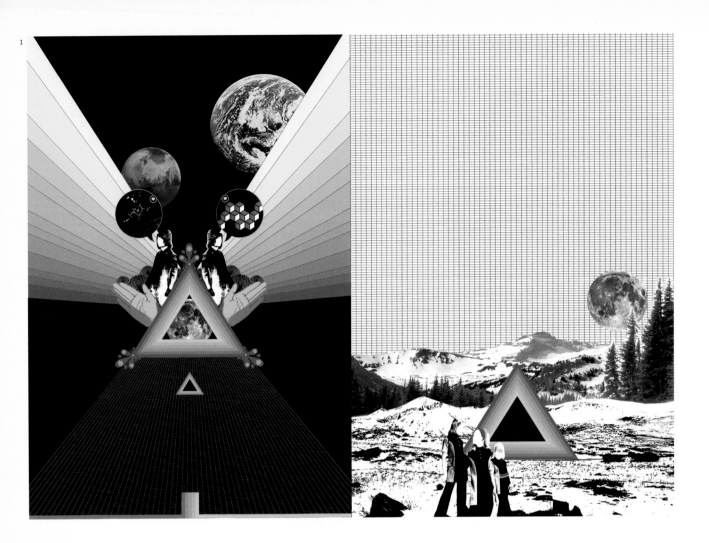

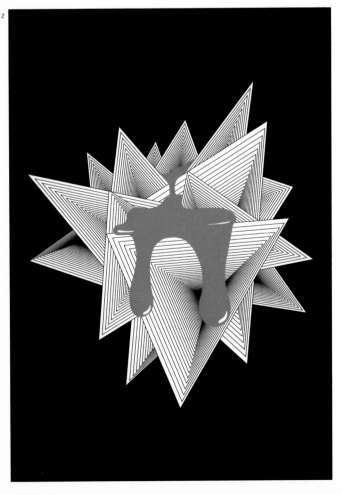

¹ LIFELONG FRIENDSHIP SOCIETY
Cult

² MOGOLLON
Francisco Lopez, Monica Brand
Mogollon T-Shirt Design
Self-promotion

³ MASA
Lai Live
Client: Gozadera Records

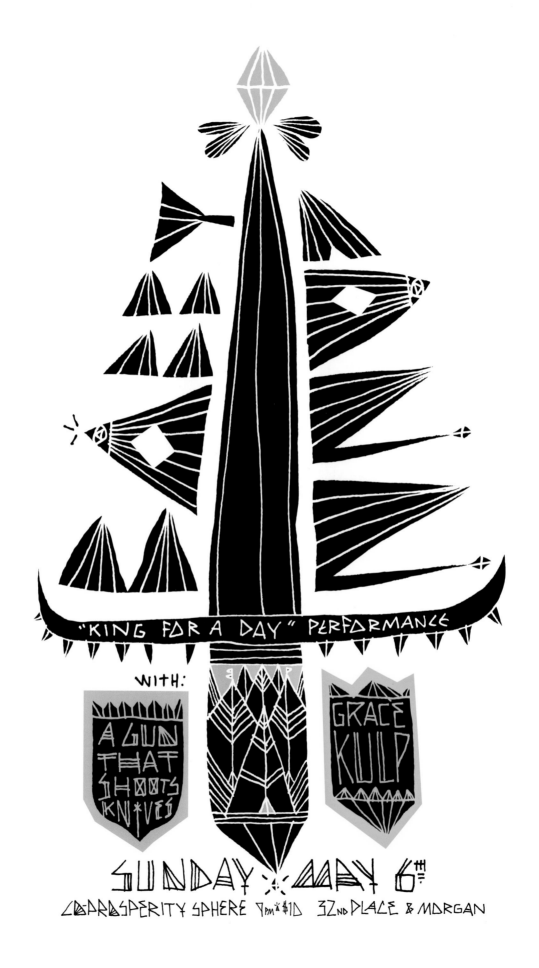

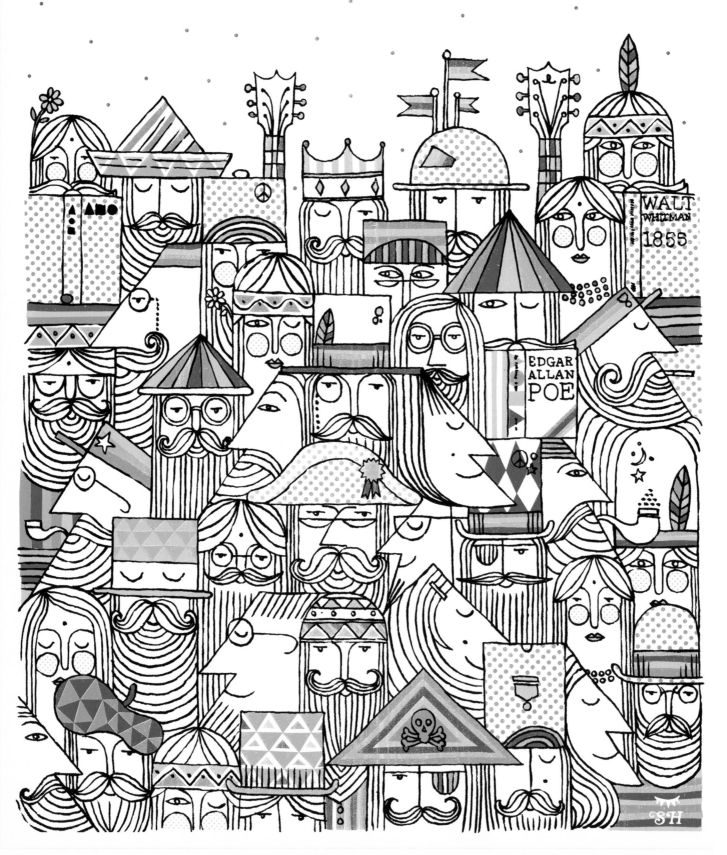

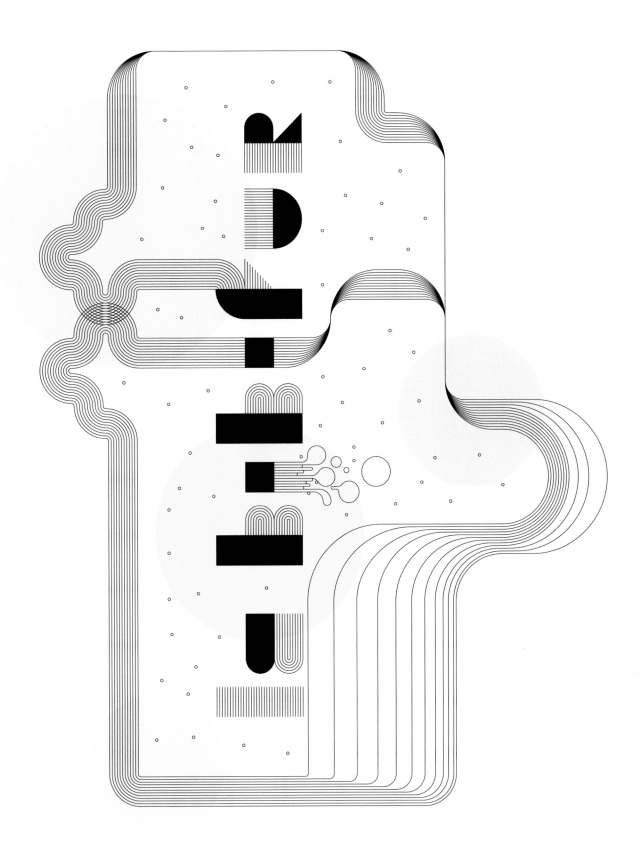

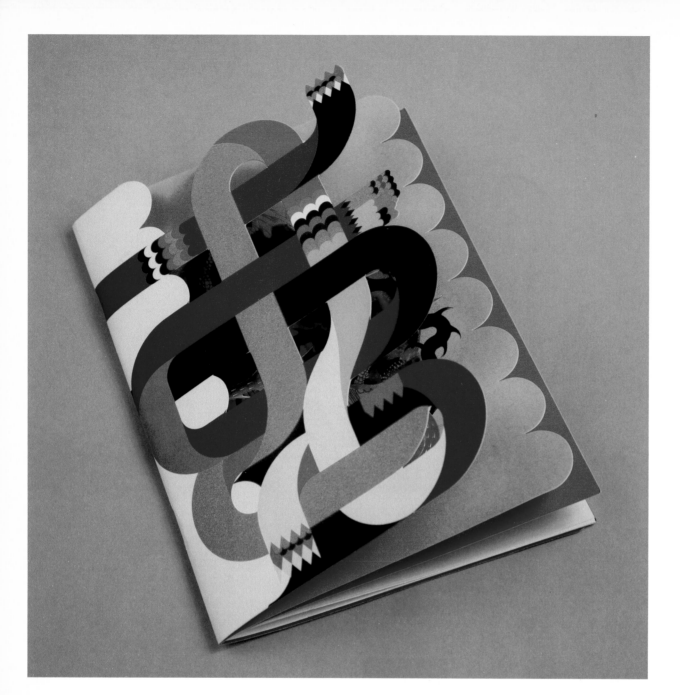

ANTOINE+MANUEL
39
Christian Lacroix's fall-
winter 2006-2007
Haute couture checklist
Brochure and invitation
Client: Christian Lacroix

page 71:
Wild Journey
Christian Lacroix's spring-
summer 2007
Prêt-à-porter checklist
Brochure
Client: Christian Lacroix

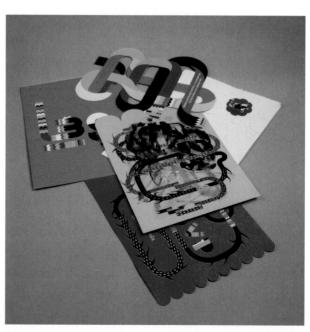

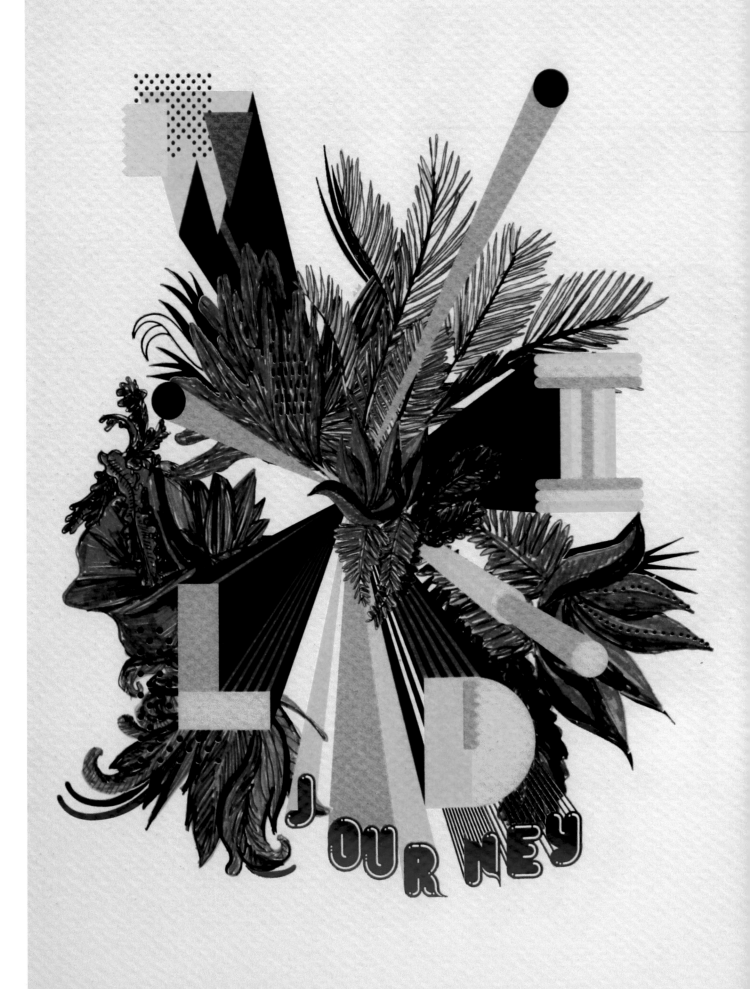

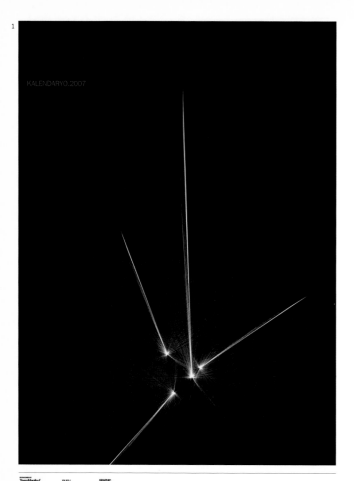

KALENDARYO.2007

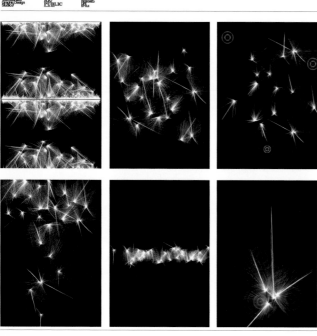

dahon at tubig
KALENDARYO.2007

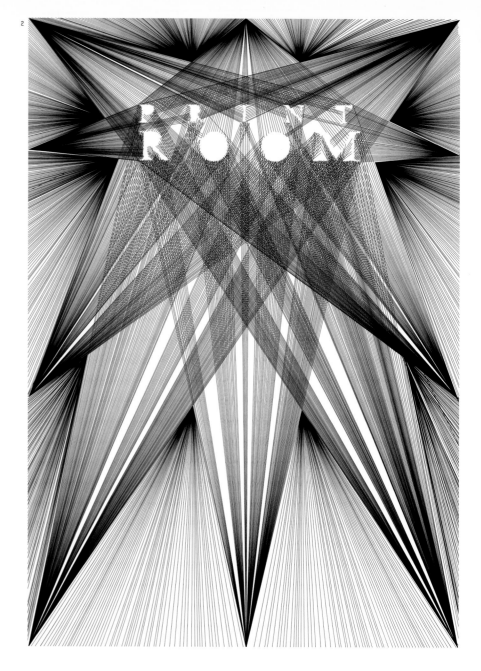

¹ TEAM MANILA
2007 Calendar

² HANSJE VAN HALEM
Print Room
Design for invitation
Client: Room, Rotterdam

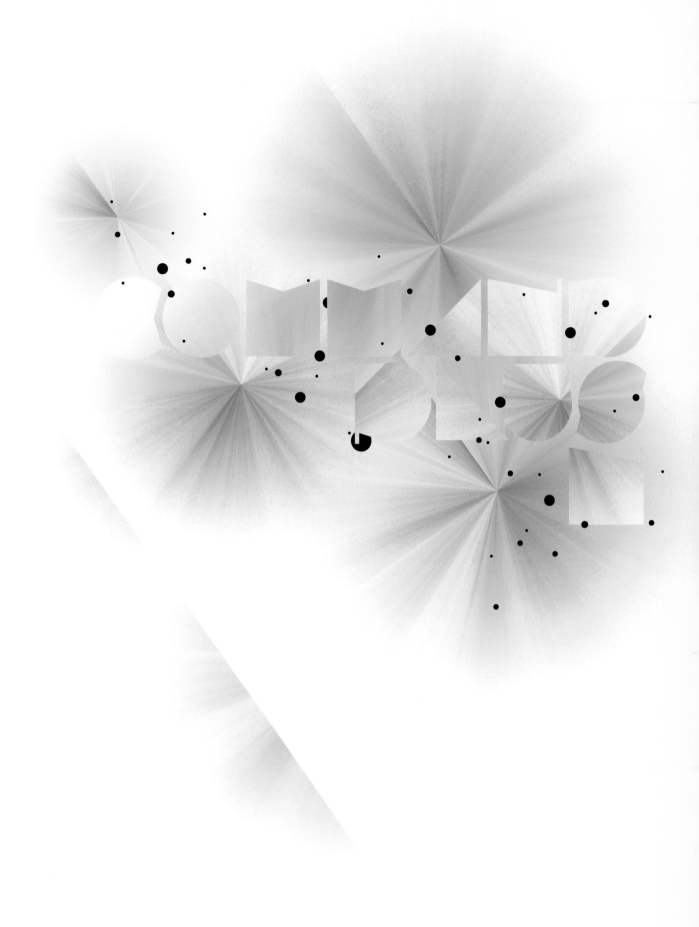

APIRAT INFAHSAENG
Command Plus N
Client: Command+N

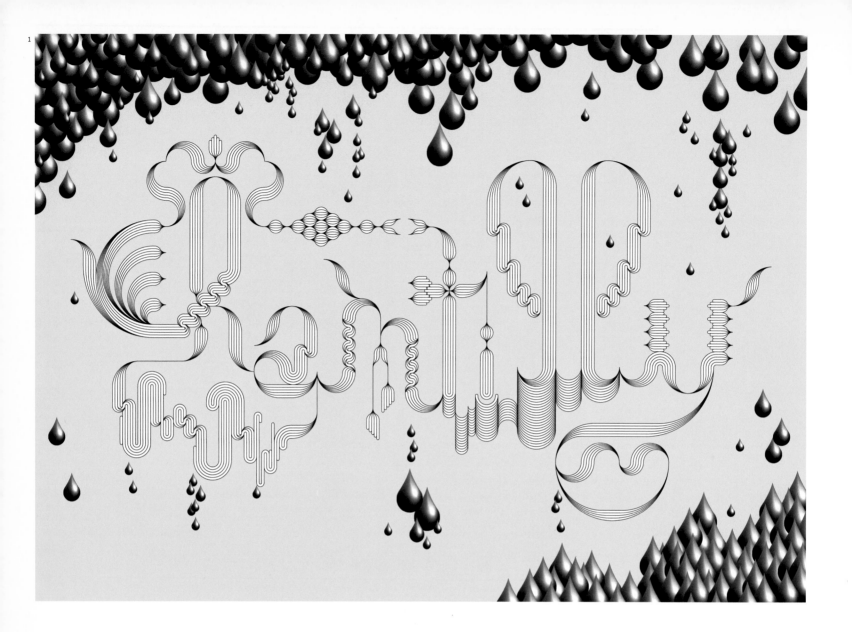

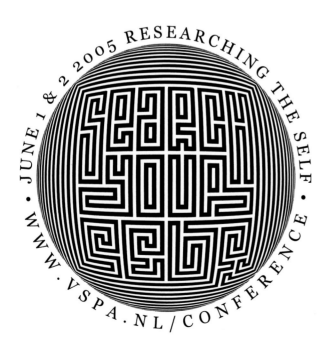

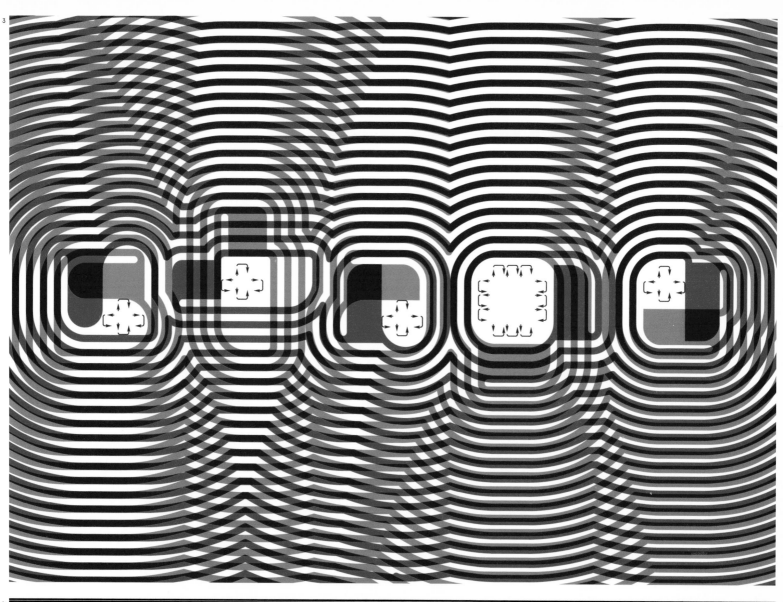

page 76-78:
HUDSON - POWELL
Jody Hudson-Powell,
Luke Powell
<u>Responsive Type</u>
Computer program, dynamic
font, t-shirts and posters
for exhibition
Client: Shift Magazine, Tokyo

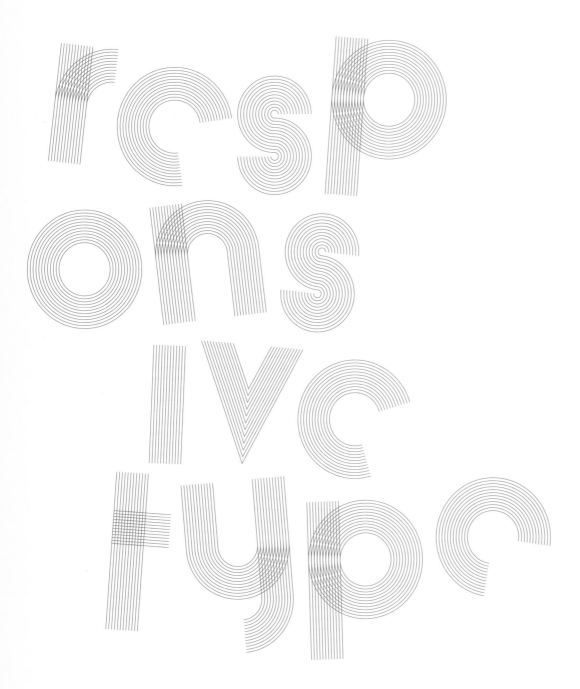

font building application for the creation of dynamic screen based type

HOW IS TYPOGRAPHY INTERPRETED IN DIGITAL ENVIRONMENTS? FONT DESIGN AND RENDER TECHNIQUES ARE STILL, FOR THE MOST PART, PRINT BASED. 'RESPONSIVE TYPE' SETS OUT TO DEVELOP A TYPE SYSTEM THAT IS BETTER SUITED AND MORE NATIVE TO SCREEN BASED DISPLAY TECHNOLOGIES.

THE SYSTEM RENDERS LETTER FORMS IN REALTIME ENABLING FORMS TO ADAPT AND RESPOND TO THE CONTEXT THEY EXIST WITHIN. IN THIS INSTANCE THE FONT CREATED RESPONDS TO SCALE, AT SMALL POINT SIZES SIMPLIFYING ITS FORM TO GIVE GREATER LEGIBILITY, THEN RESPONDING TO THE DISPLAY NATURE OF FONTS AT LARGE POINT SIZES BY INCREASING IN COMPLEXITY

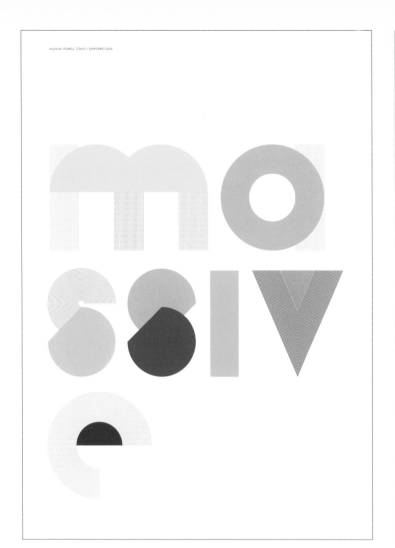

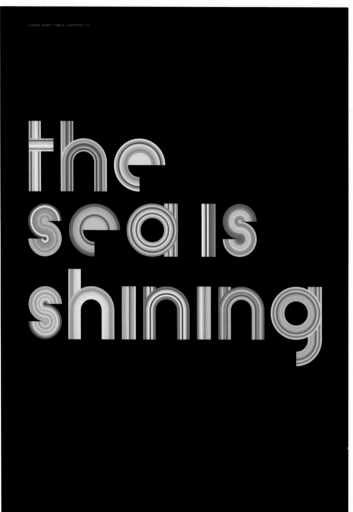

abcdefg
hijklmno
pqrstuv
wxyz

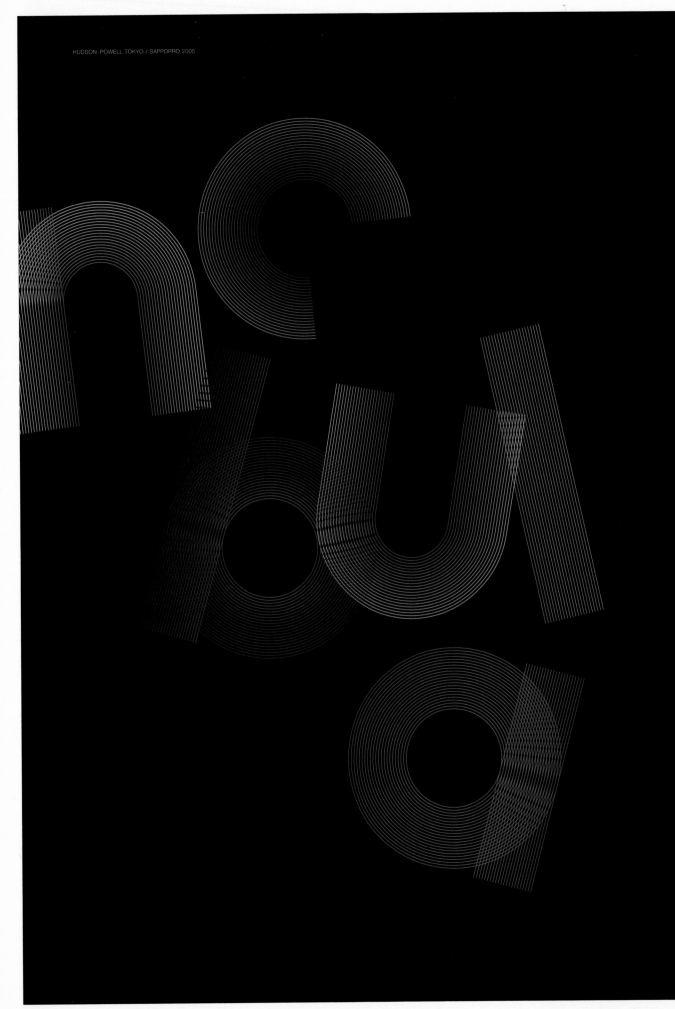

page 78:
HUDSON - POWELL
Jody Hudson-Powell,
Luke Powell
Responsive Type
Client: Shift Magazine, Tokyo

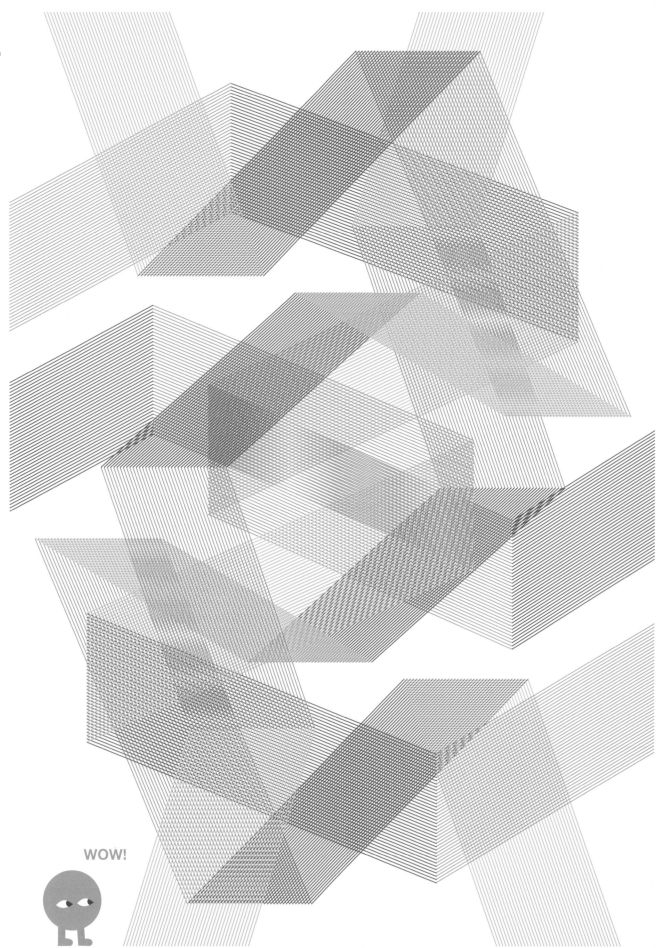

WOW!

YARALT
Wow
Client: Eugene et Pauline
Publisher

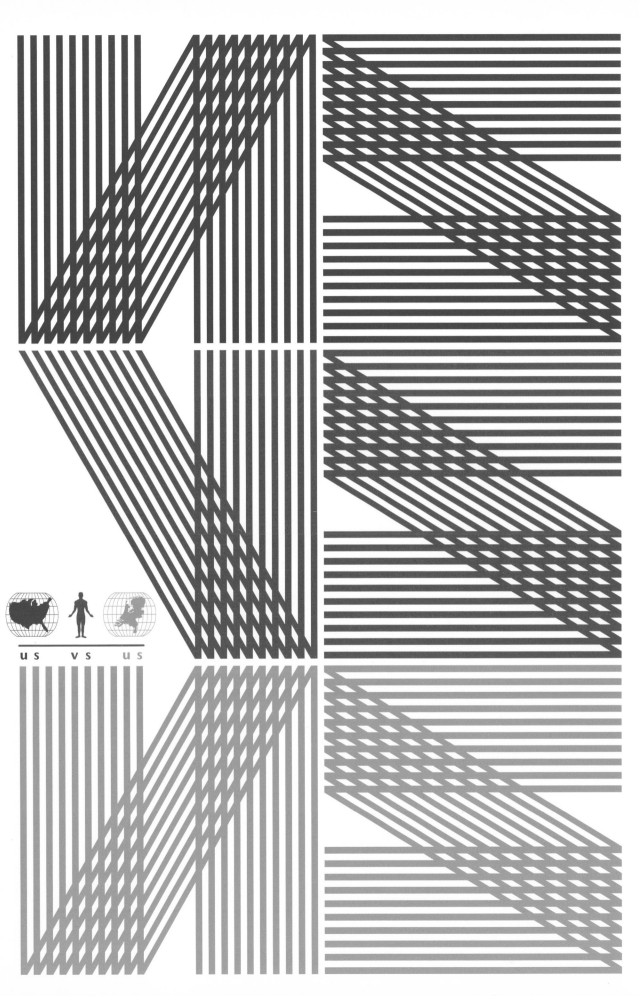

IX OPUS ADA
Floor Wesseling
us vs us
Independent project. Also
used for the exhibition The
View from Europe, at Eastern
Michigan University, and the
eponymous exhibition:
us vs. us

us vs us

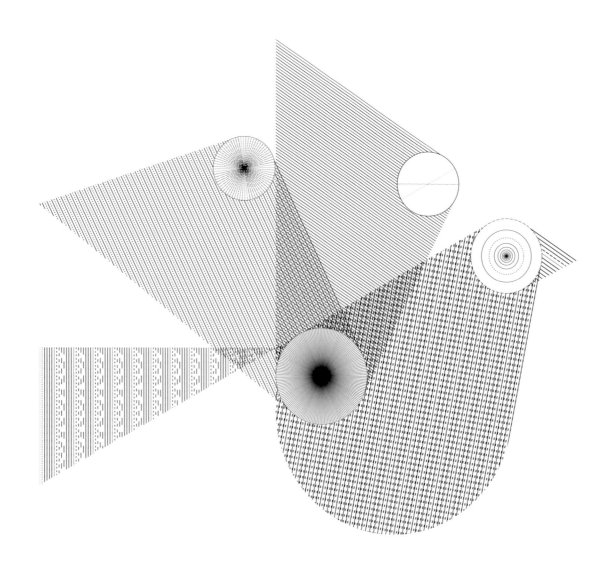

PLUSMINUS
Peter Crnokrak
MDCN Logo
Client: Mobile Digital
Commons Network

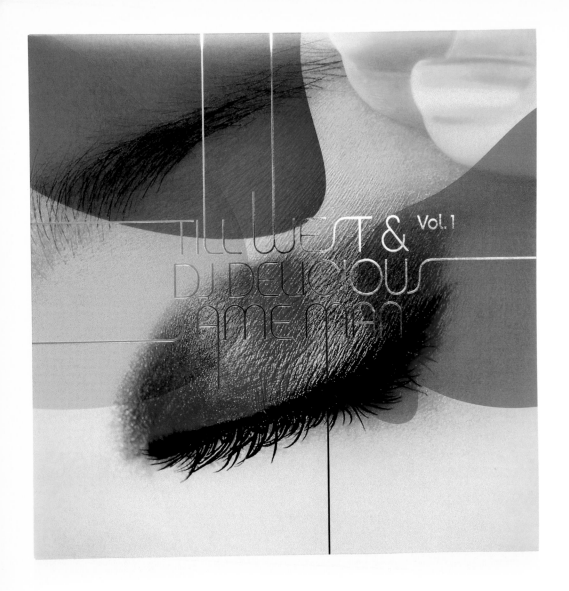

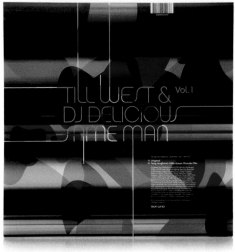

ZION GRAPHICS
Ricky Tillblad
Till West and DJ Delicious
'Same Man'
Client: Refune

MAI-BRITT AMSLER
Mai-Britt Amsler,
Lene Sørensen Rose
6th Biennial of Towns and
Town Planners in Europe
Client: The Danish Town
Planning Institute

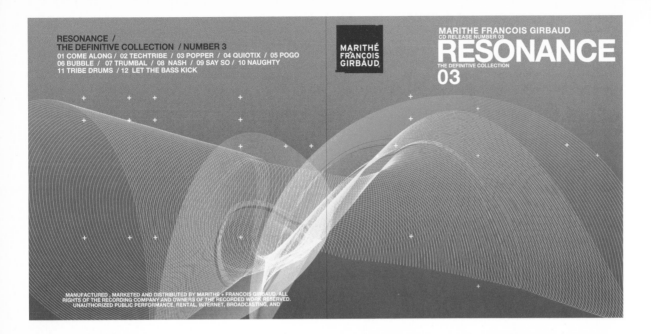

RESONANCE /
THE DEFINITIVE COLLECTION / NUMBER 3
01 COME ALONG / 02 TECHTRIBE / 03 POPPER / 04 QUIOTIX / 05 POGO
06 BUBBLE / 07 TRUMBAL / 08 NASH / 09 SAY SO / 10 NAUGHTY
11 TRIBE DRUMS / 12 LET THE BASS KICK

MARITHÉ FRANÇOIS GIRBAUD

MARITHE FRANCOIS GIRBAUD
CD RELEASE NUMBER 03
RESONANCE
THE DEFINITIVE COLLECTION
03

TEAM MANILA
Resonance
Client: Marithé François
Girbaud

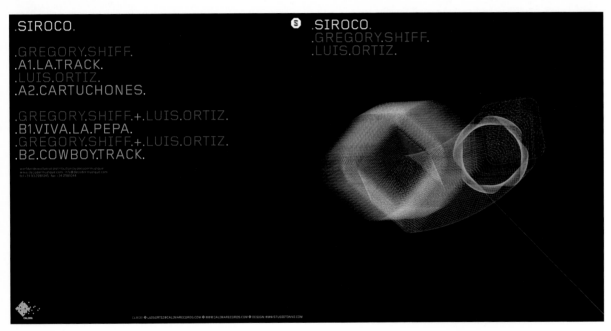

.SIROCO.

.GREGORY.SHIFF.
.A1.LA.TRACK.
.LUIS.ORTIZ.
.A2.CARTUCHONES.

.GREGORY.SHIFF.+.LUIS.ORTIZ.
.B1.VIVA.LA.PEPA.
.GREGORY.SHIFF.+.LUIS.ORTIZ.
.B2.COWBOY.TRACK.

.SIROCO.
.GREGORY.SHIFF.
.LUIS.ORTIZ.

STUDIO TONNE
Siroco
Sleeve and label for
Calima's first release
Client: Calima Records

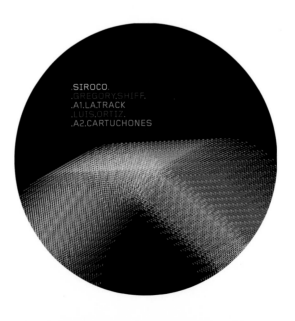

.SIROCO.
.GREGORY.SHIFF.
.A1.LA.TRACK
.LUIS.ORTIZ.
.A2.CARTUCHONES

page 85:
SWSP DESIGN
Peter Junge
Audible Interfaces,
CD Booklet and Label
Client: Ensemble Mosaik

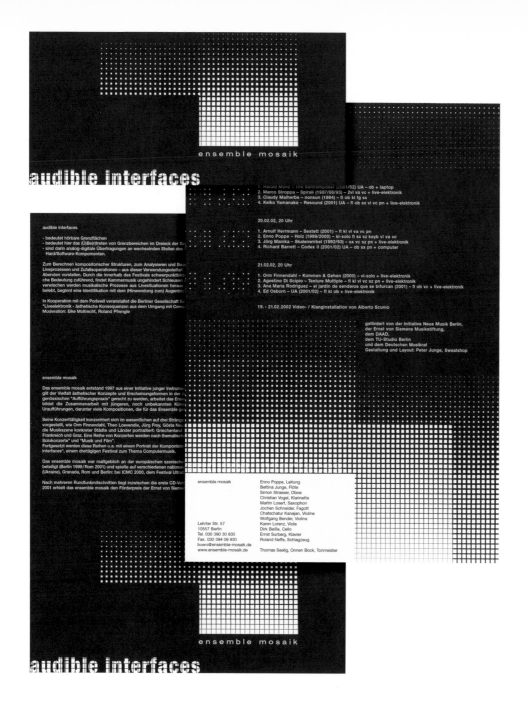

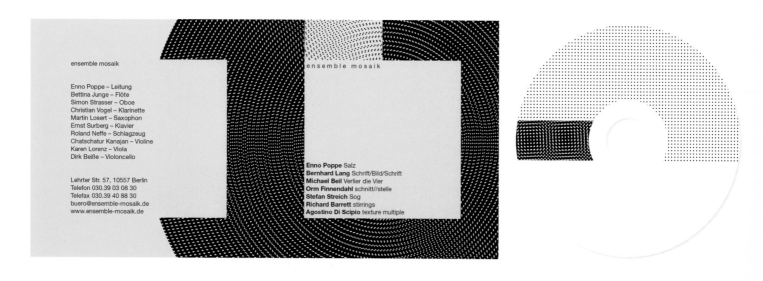

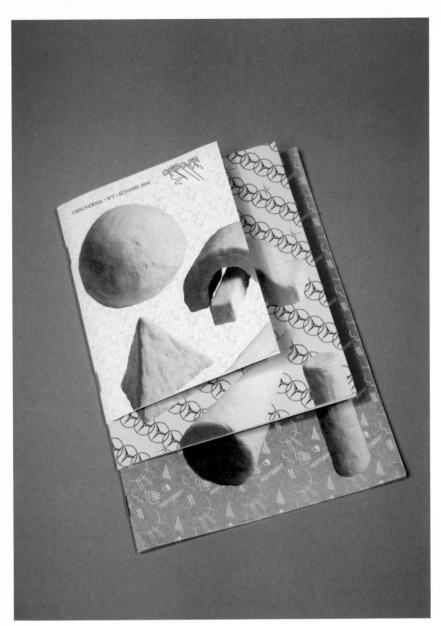

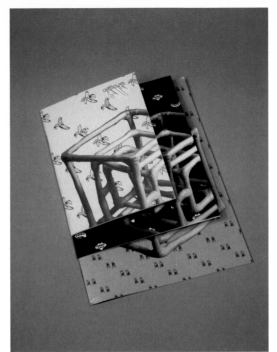

ANTOINE+MANUEL
CNDCJOURNAL N 8
Quarterly publication for
the Centre national de danse
contemporaine d'Angers
Client: CNDC

page 87:
RAPHAËL GARNIER
l'Aventure
Personal research / series
of 30 photographic episodes

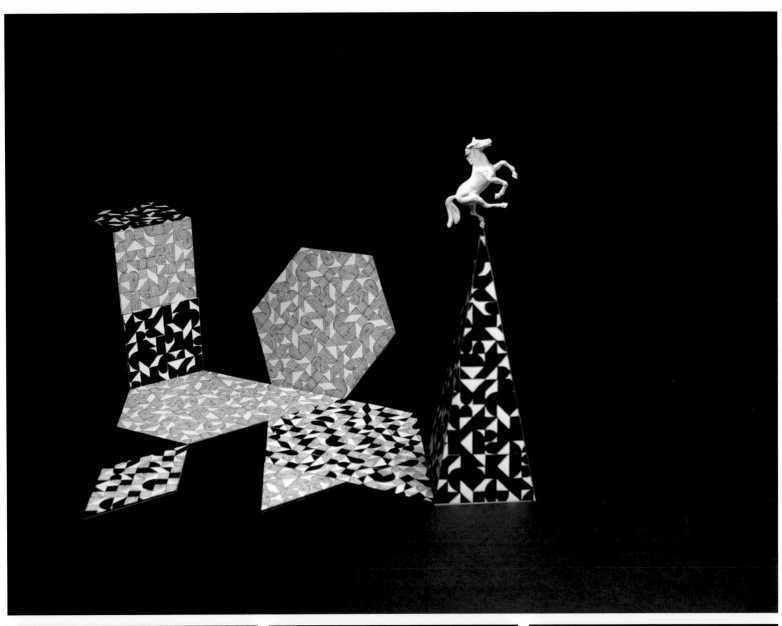

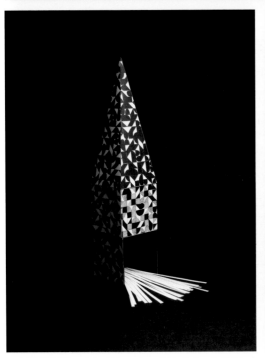

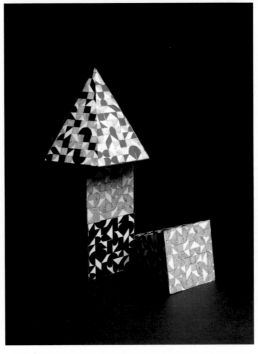

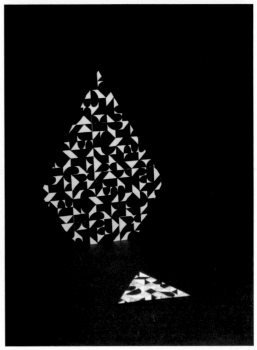

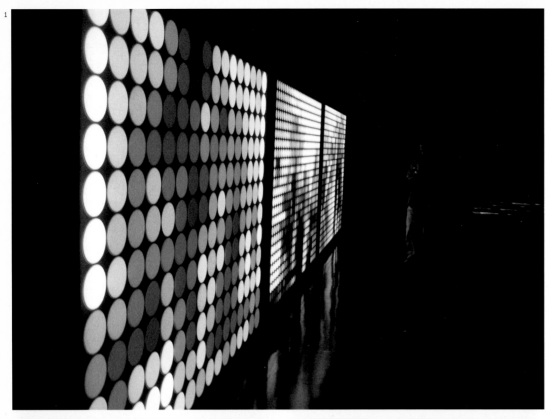

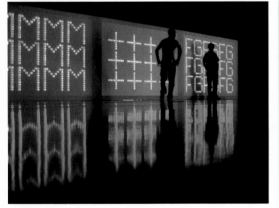 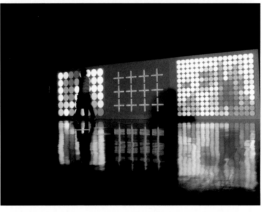

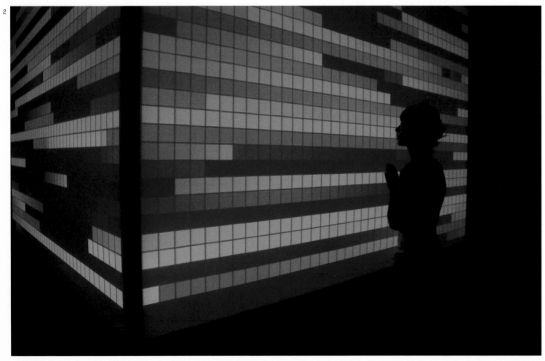

TRAFIK
[1] Marithé + François Girbaud
Catwalk
Men's catwalk collection
Milan + Barcelona, backstage
real-time capture and
restitution
Client: Marithé + François
Girbaud

[2] Sonik Cube
Trafik Art Show at La Ferme
du Buisson, Sonik's cube co-
production Ferme du Buisson,
Grame, Lyon Art School
Client: La Ferme Du Buisson

page 89:
Luminous Animation
Conception and realisation,
artistic direction +
scenography, halls 6 and 8
Versailles Gate
Client: Who's Next

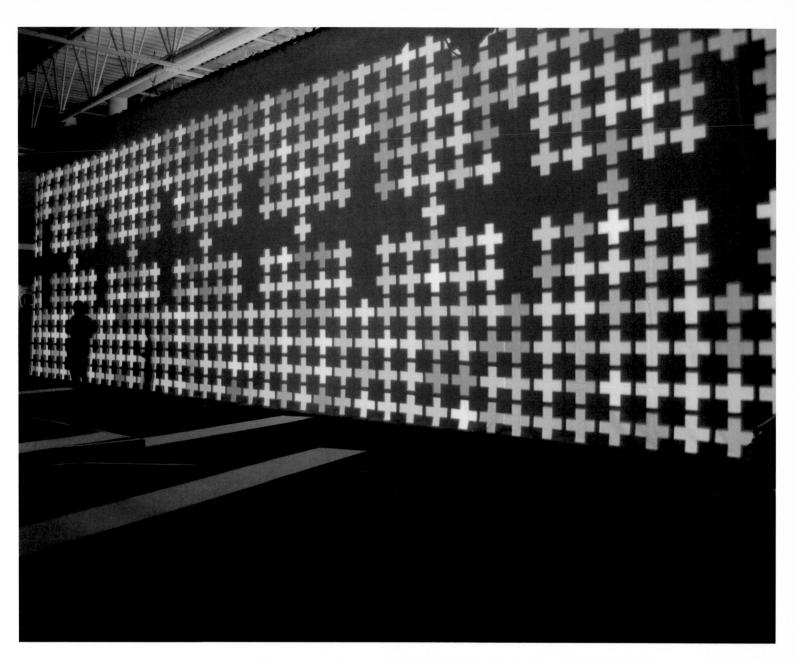

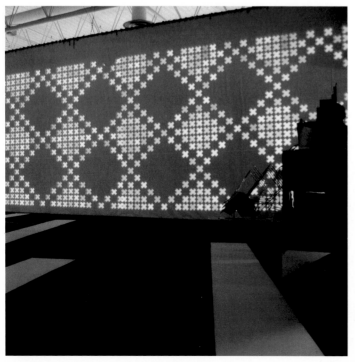

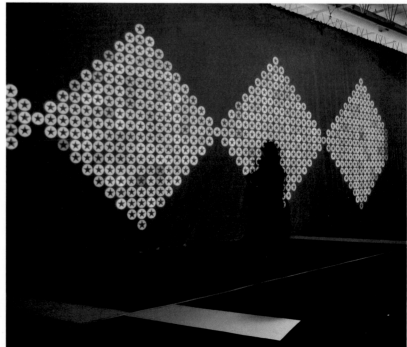

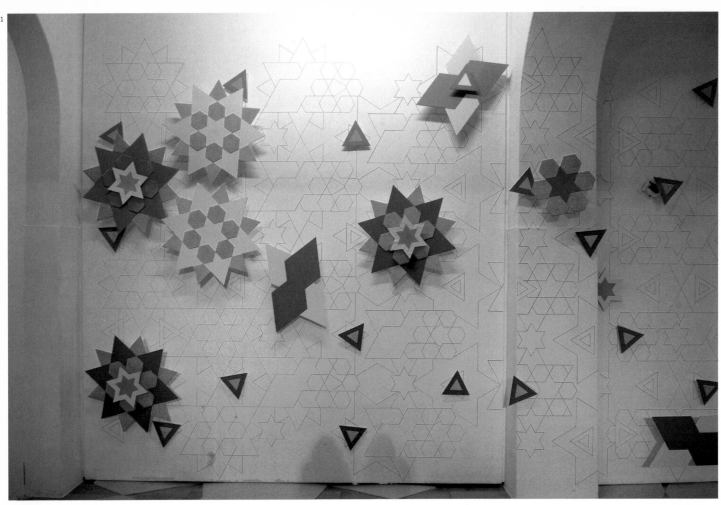

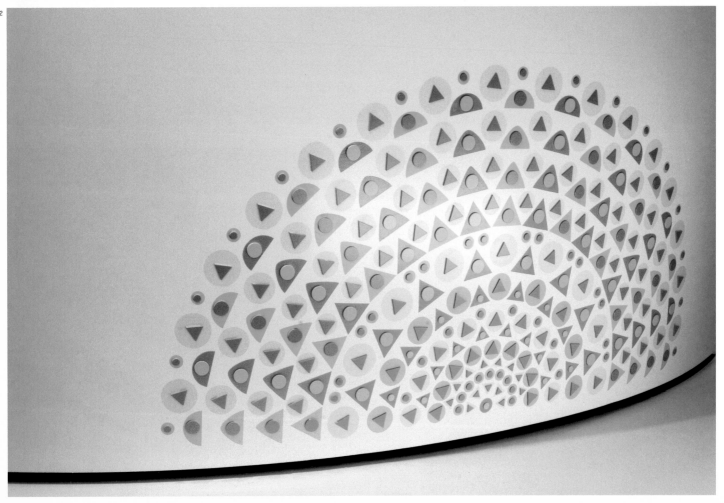

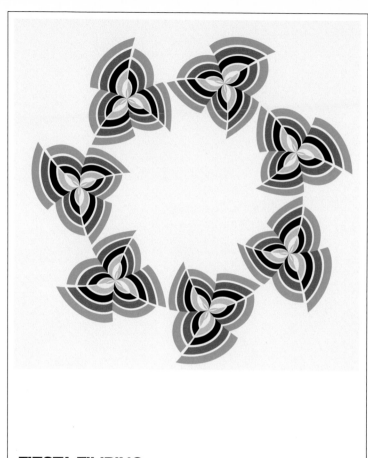

FIESTA FILIPINO
A CELEBRATION OF PHILIPPINE ARTS / MUSIC / FASHION
MANILA / PHILIPPINES - 07.01.2007

FIESTA FILIPINO
A CELEBRATION OF PHILIPPINE ARTS / MUSIC / FASHION
MANILA / PHILIPPINES - 07.01.2007

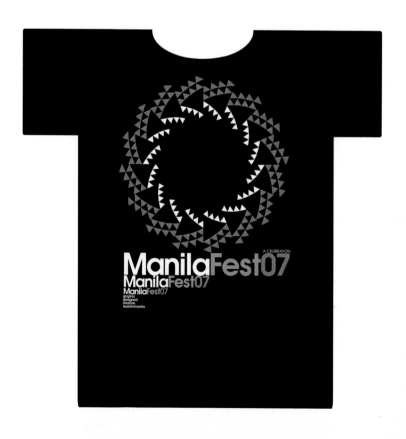

page 90:
¹ ASSISTANT
Megumi Matsubara,
Hiroi Ariyama
Patterns of Alliance
Client: Tokyo Wonder Site

² CHRIS BOLTON
Chris Bolton, Anna-Katriina
Tilli, Mari Relander
Skanno Satellite Graphic
Client: Skanno

page 91:
TEAM MANILA
Fiesta Filipino
Client: Graphic Designed
Lifestyle

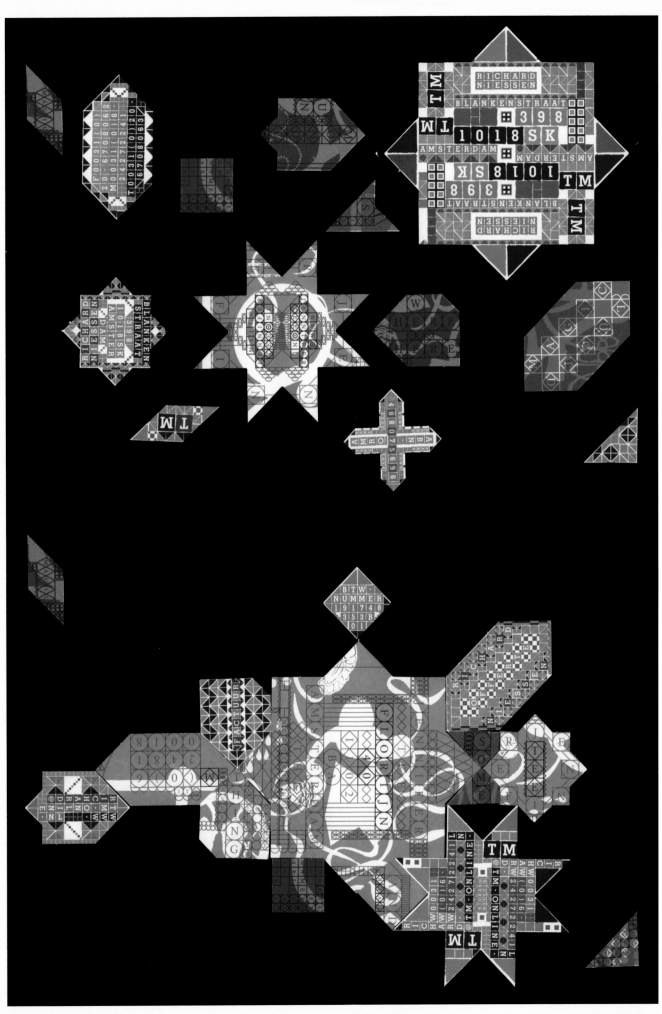

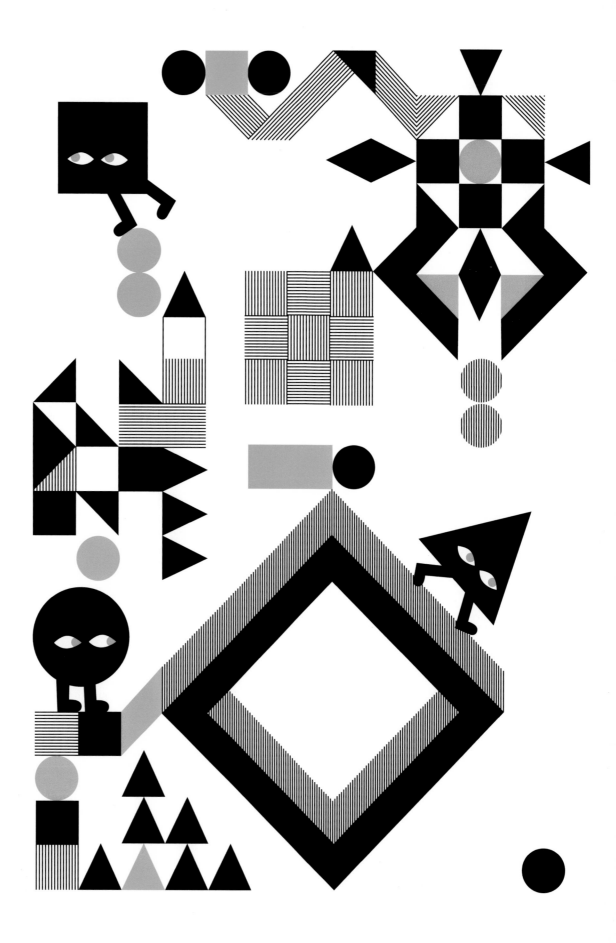

page 92:
TM
Richard Niessen
5 Arabesque Stationaries
Client: Richard Niessen,
Jennifer Tee, Raoul de
Thouars, Joost Vermeulen,
Esther de Vries

page 93:
YARALT
Go Slowly Faster

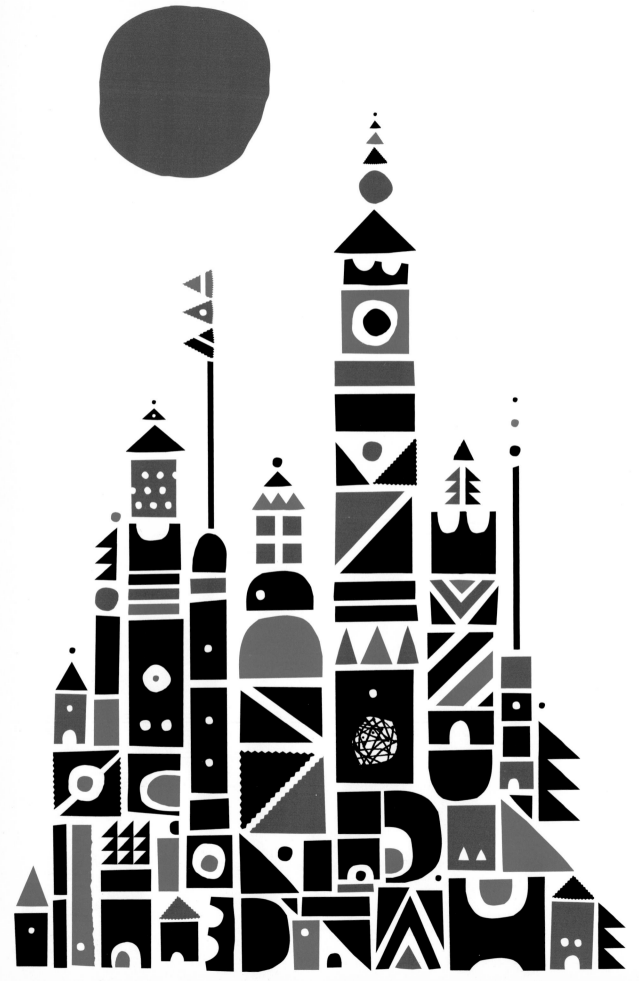

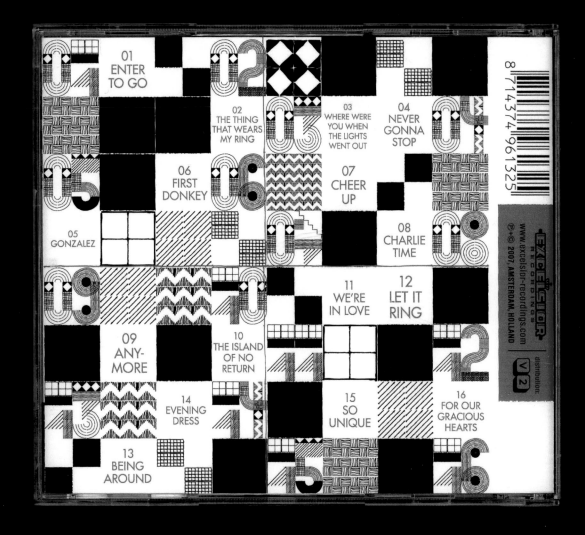

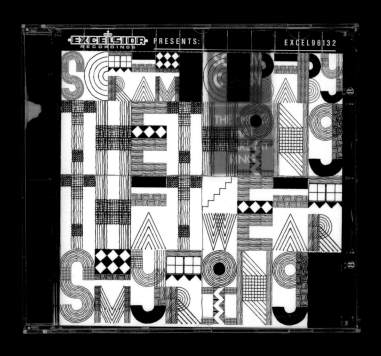

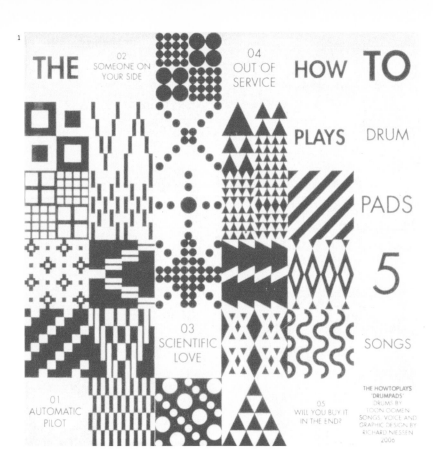

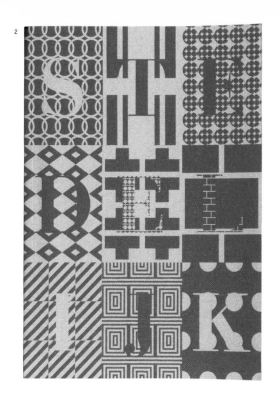

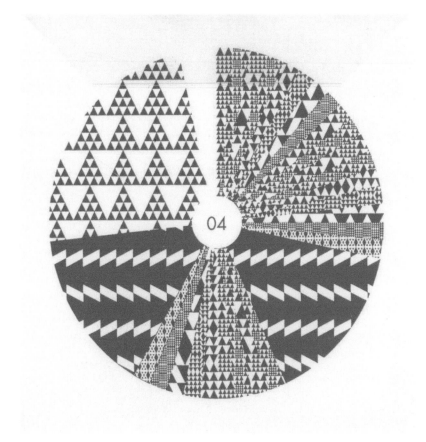

TM
[1] Richard Niessen
Howtoplays Drumpads
Client: Howtoplays
[2] Richard Niessen,
Esther de Vries
Stedelijk Museum Annual
Report 2005
Client: Stedelijk Museum,
Amsterdam

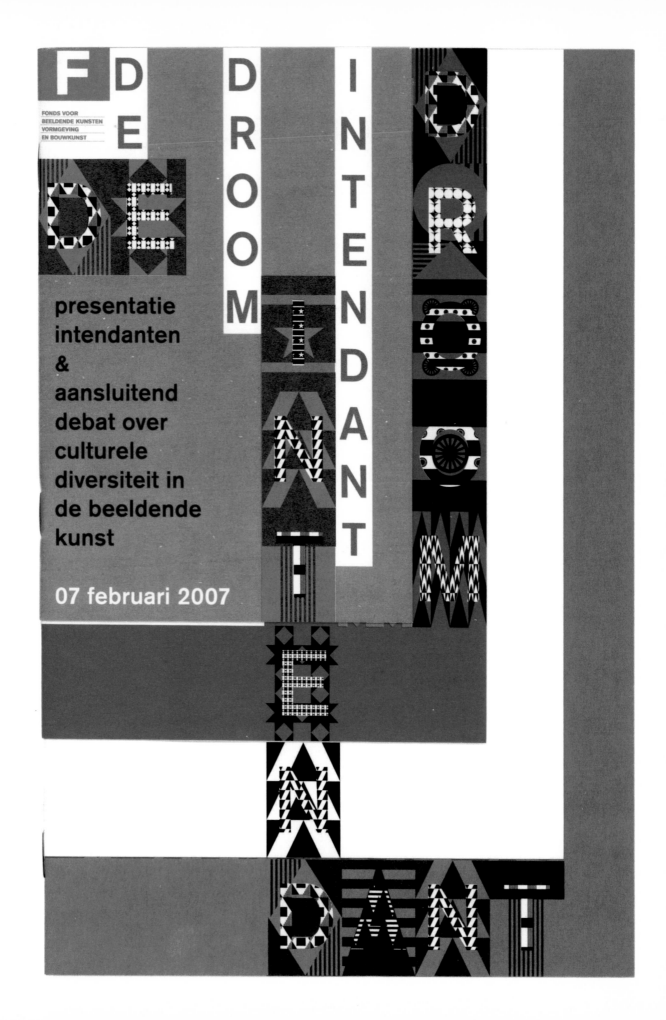

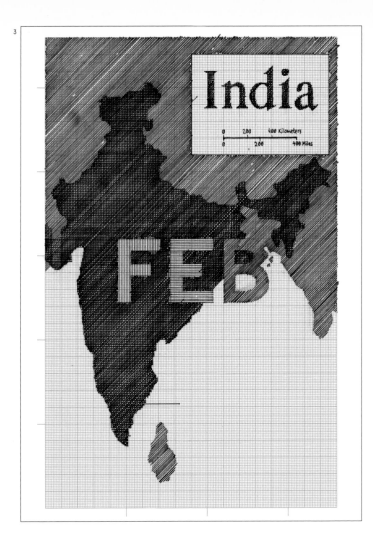

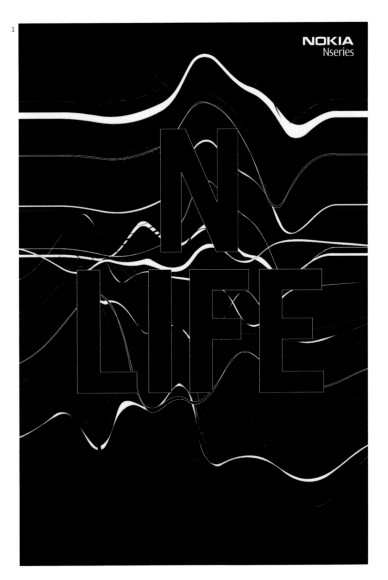

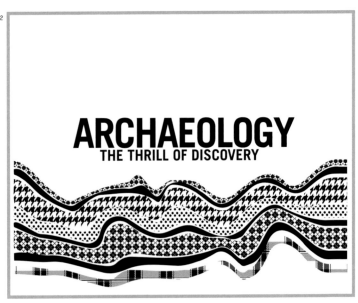

TEAM MANILA
[1] Nokia N - Series Invite
Client: Nokia
[2] Archaeology Signage
Client: Rockwell Center

[3] BORIS BRUMNJAK
Institute for New Music,
Berlin
Monthly flyer
Client: Institut für Neue
Musik, Berlin

ADOBO MAGAZINE PRESENTS

Adobo Design Competition 2007

In cooperation with NABA
the prestigious design institute in Milan, Italy

TEAM MANILA
Adobo Design Awards
Client: Adobo Magazine

love will tear us apart again.

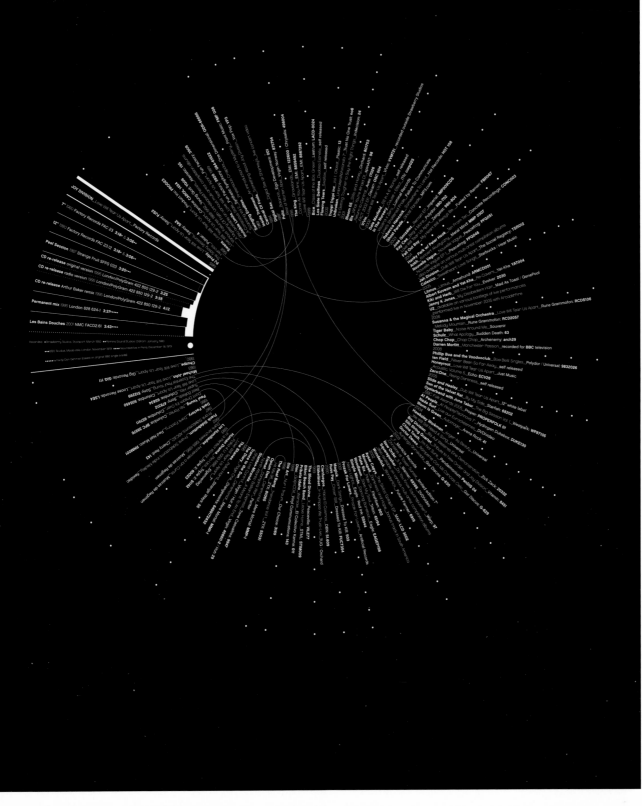

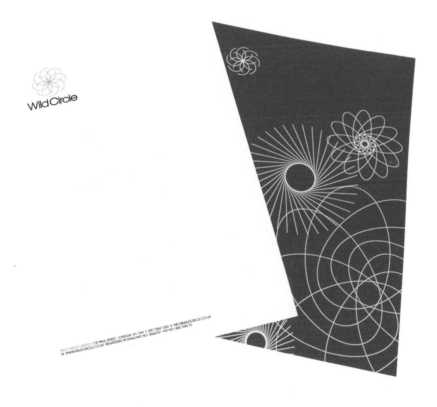

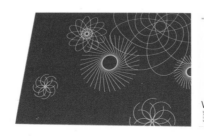
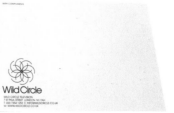

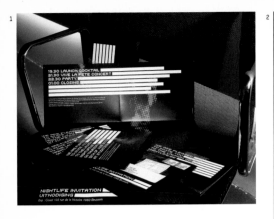

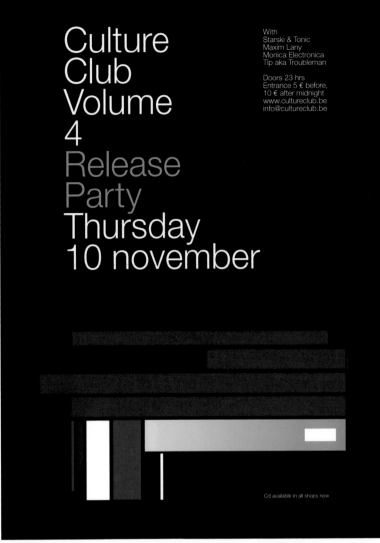

Culture
Club
Volume
4
Release
Party
Thursday
10 november

With
Starski & Tonic
Maxim Lany
Monica Electronica
Tlp aka Troubleman

Doors 23 hrs
Entrance 5 € before,
10 € after midnight
www.cultureclub.be
info@cultureclub.be

Cd available in all shops now

COAST DESIGN
Frédéric Vanhorenbeke
1 Nightlife
Party invitation
Client: Nightlife
2 Culture Club Compilation 4
Poster, CD cover,
advertisement
Client: Culture Club

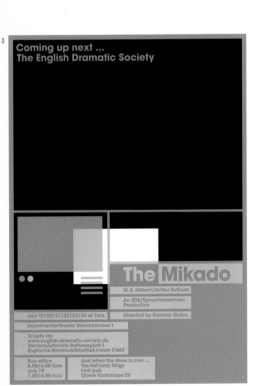

Coming up next ...
The English Dramatic Society

The Mikado

W. S. Gilbert / Arthur Sullivan

An EDS/Sprachenzentrum
Production

July 19/20/21/22/23/24 at 7pm Directed by Damian Guinn

Experimentiertheater Bismarckstrasse 1

Tickets via
www.english-dramatic-society.de
Vorverkaufsstelle Rathausplatz 1
Englische Seminarbibliothek/room C602

Box-office And when the show is over ...
8.00/6.00 Euro The Fat Lady Sings
July 19 Irish pub
7.00/4.00 Euro Obere Karlstrasse 20

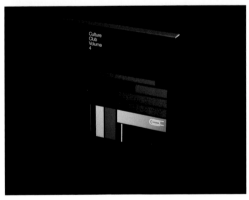

3 COOLMIX
The Mikado
Poster for the play 'The
Mikado', performed by a
student theatre group
Client: English Dramatic
Society

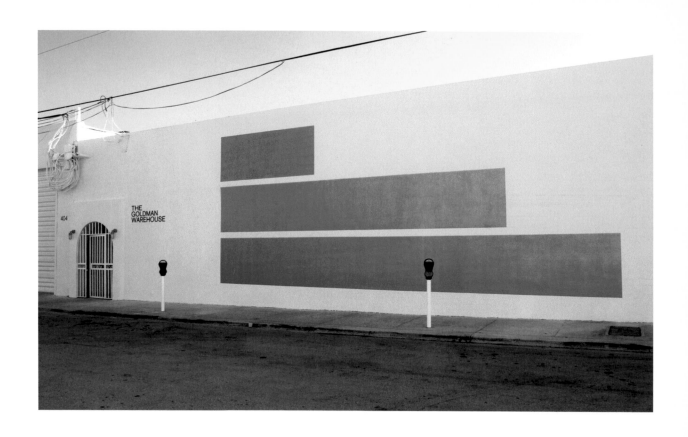

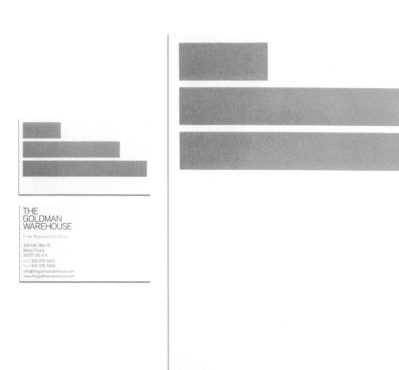

KARLSSONWILKER INC.
Jan Wilker, Hjalti Karlsson,
Emmi Salonen
Goldman Warehouse Gallery
Identity
Identity for the Goldman
Warehouse in Miami, a
private gallery dedicated to
contemporary abstract art
Client: The Goldman
Warehouse

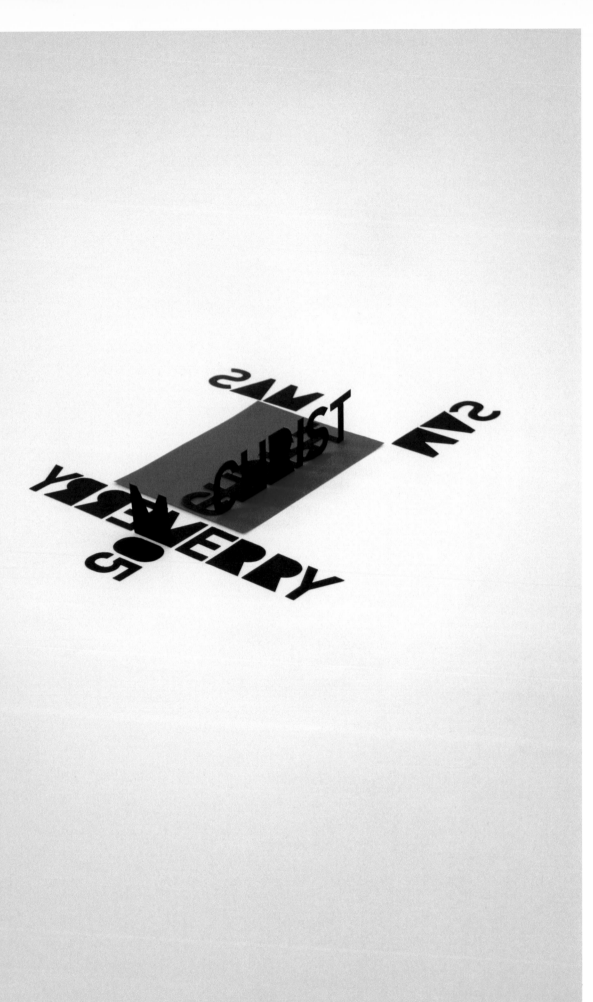

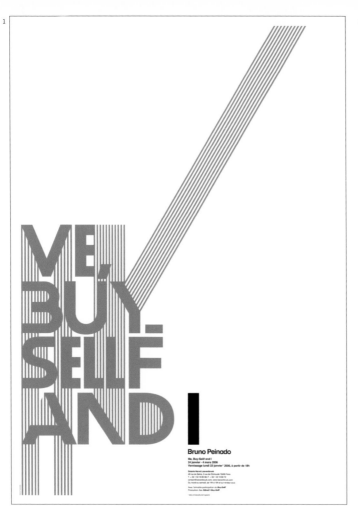

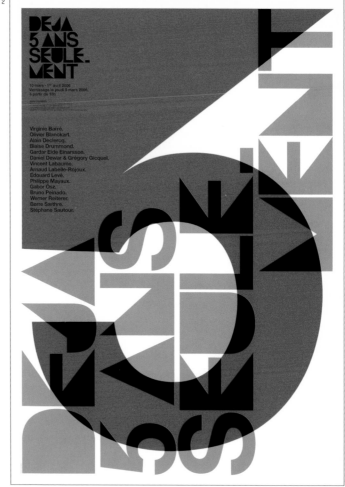

3

29.09.05 **Assemblage** > visual identity

A flexible identity system comprised of icons relating to
architecture in addition to Assemblage event and ethos

SYLVIA TOURNERIE
[1] Me, Buysellf & I
Invitation card for Bruno
Peinado's exhibition Me,
Buysellf & I. A2 poster
Client: Loevenbruck gallery
[2] 5 ans déjà seulement
Invitation card for the
gallery's 5th anniversary
group exhibition.
A2 poster
Client: Loevenbruck gallery

[3] HUGH FROST
Assemblage Logos
Client: Assemblage

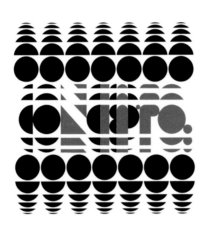

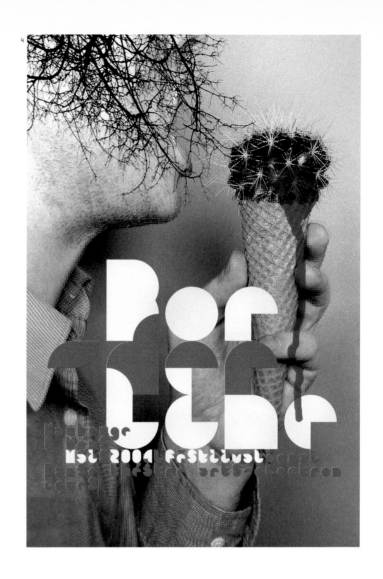

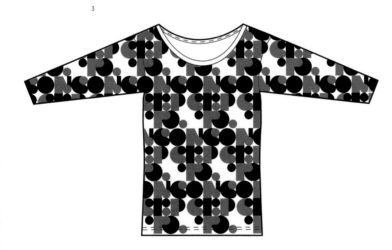

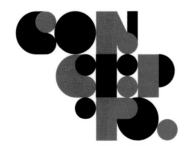

MASA
[1] Buga-Buga Store Logo
Masa Logo Design
Client: Buga-Buga
[2-3] Concepto
Client: Angel Sanchez
Couture

[4] ATELIER TÉLESCOPIQUE
Borderline
Client: Le Manège, Maubeuge

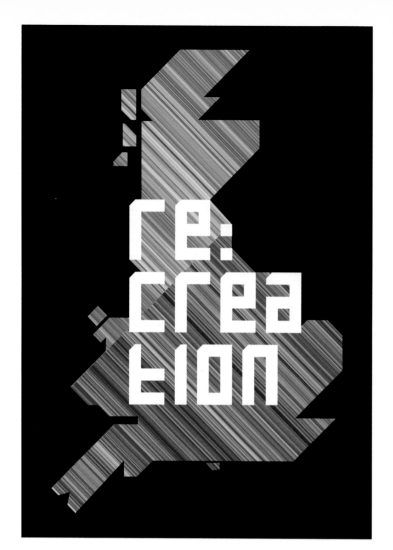

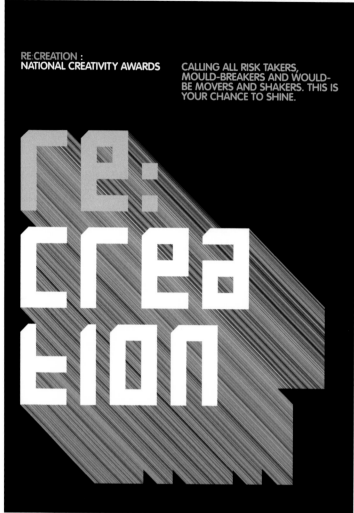

RE:CREATION :
NATIONAL CREATIVITY AWARDS

CALLING ALL RISK TAKERS,
MOULD-BREAKERS AND WOULD-
BE MOVERS AND SHAKERS. THIS IS
YOUR CHANCE TO SHINE.

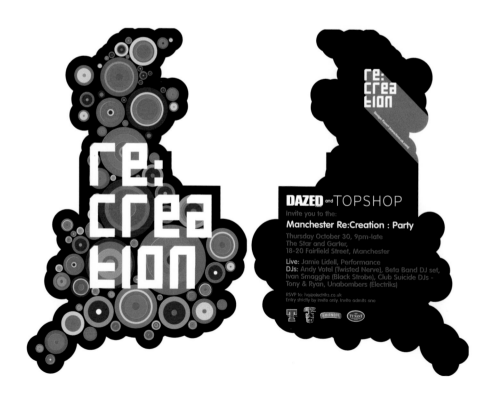

DAZED and TOPSHOP
Invite you to the:

Manchester Re:Creation : Party

Thursday October 30, 9pm-late
The Star and Garter,
18-20 Fairfield Street, Manchester

Live: Jamie Lidell, Performance
DJs: Andy Votel (Twisted Nerve), Beta Band DJ set,
Ivan Smagghe (Black Strobe), Club Suicide DJs -
Tony & Ryan, Unabombers (Electriks)

RSVP to: hq@electriks.co.uk
Entry strictly by invite only. Invite admits one

FORM
Paul West, Nick Hard
Re:Creation
Poster and invitation
Client: Dazed & Confused/
Topshop

ADVANCEDESIGN
Petr Bosák
Ascii Way of Life
Graphic self-service,
retro future look, pixel
anarchy, mental tattoos,
adult typography, bourgeois
vectors

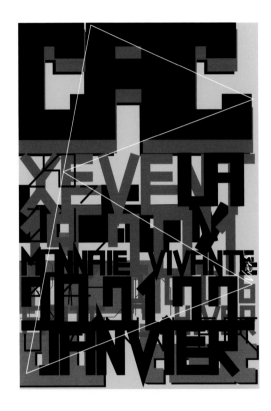

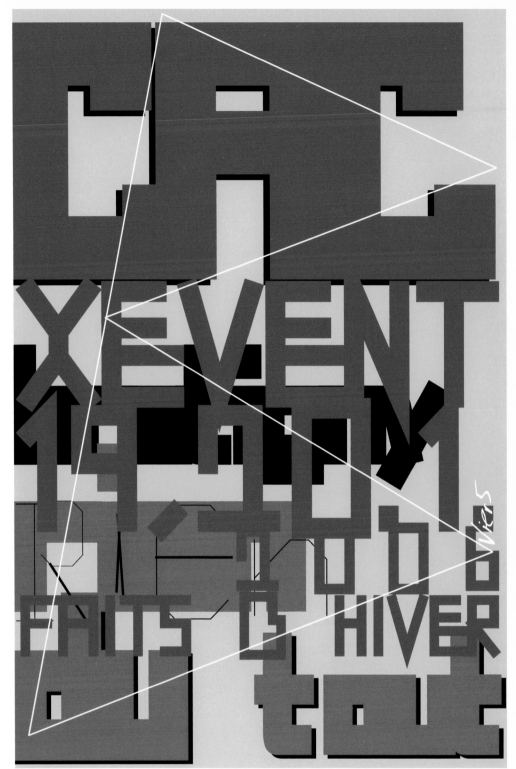

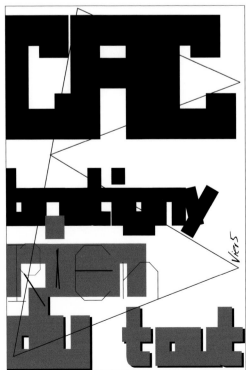

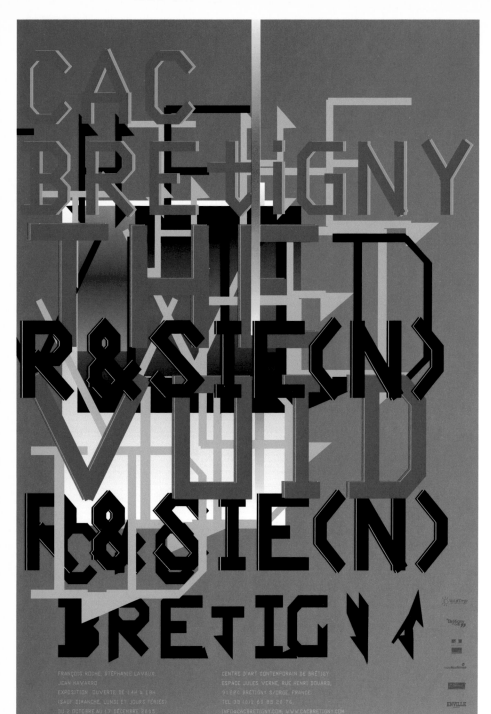

VIER5
page 110:
The Void
Client: CAC Brétigny

page 111:
Das Museum & Vier5
Exhibition poster
Client: Museum für
Angewandte Kunst Frankfurt

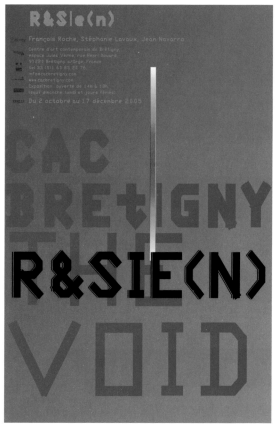

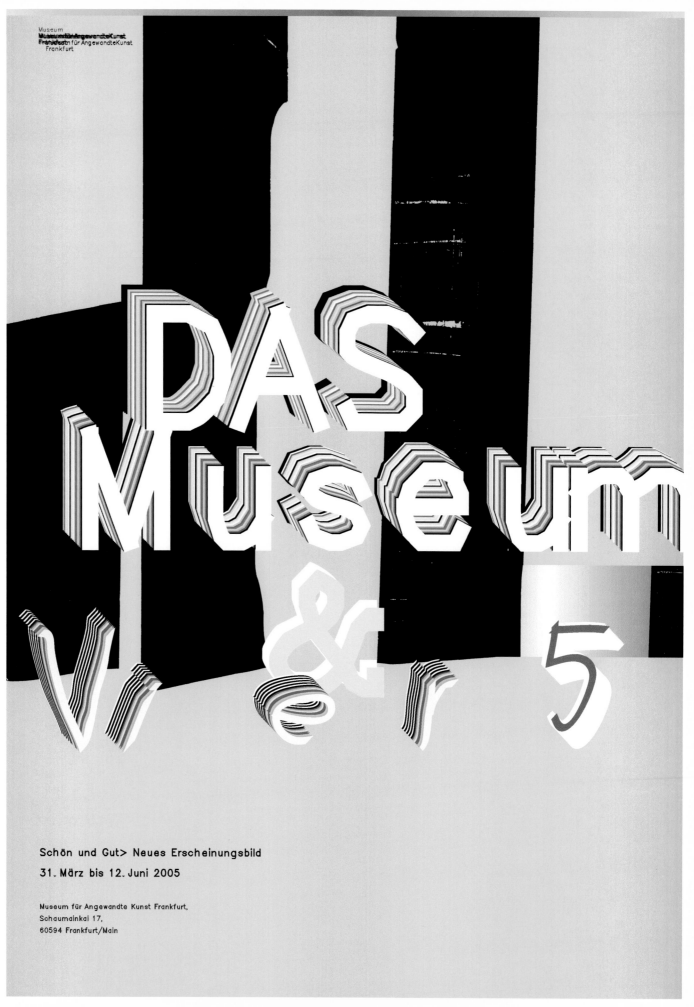

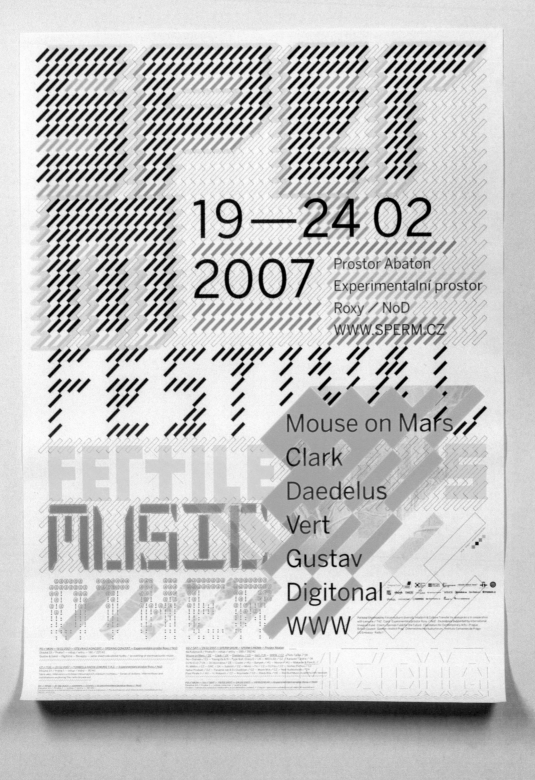

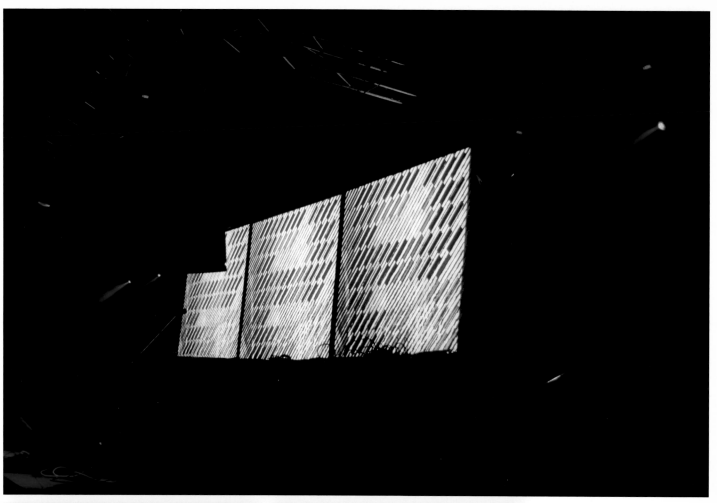

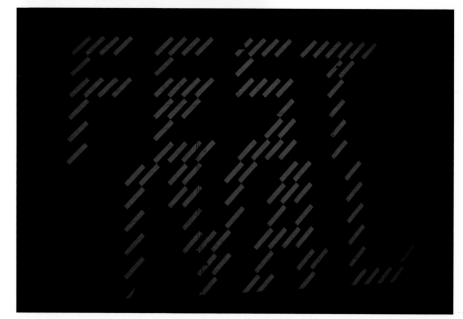

ADVANCEDESIGN
Petr Bosák, Robert Jansa
<u>Sperm festival</u>
Visualisation of Sperm, a
festival featuring electro,
hip-hop, indie, breakcore,
dubstep and other music
Poster, motion graphics and
orientation system
Client: Sperm festival

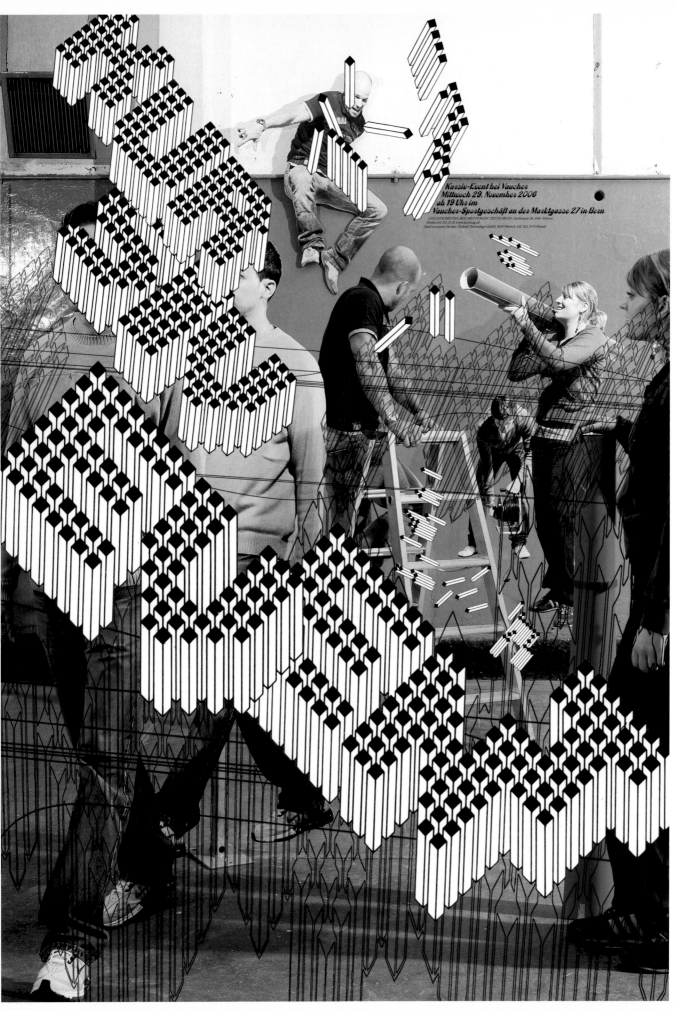

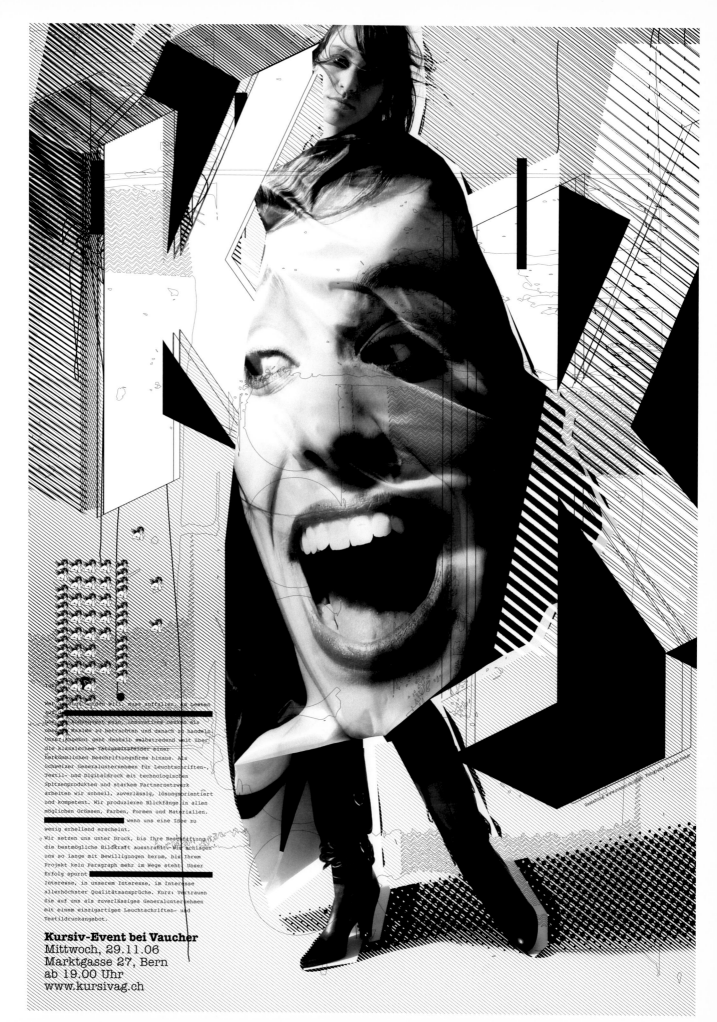

Kursiv-Event bei Vaucher
Mittwoch, 29.11.06
Marktgasse 27, Bern
ab 19.00 Uhr
www.kursivag.ch

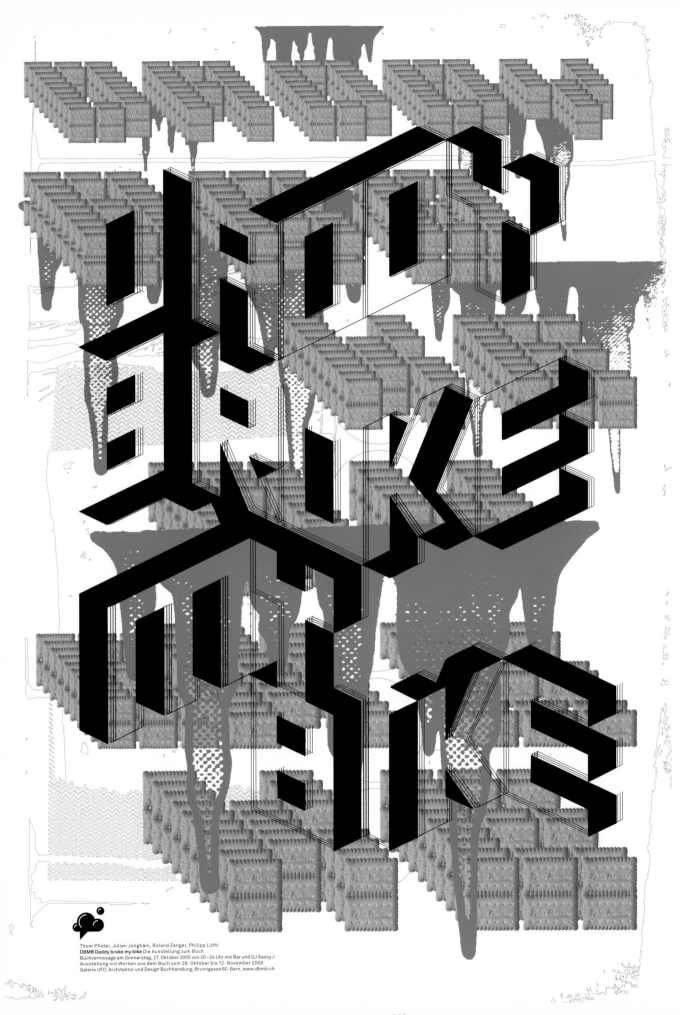

Thom Pfister, Julien Junghäni, Roland Zenger, Philipp Lüthi
DBMB Daddy broke my bike Die Ausstellung zum Buch
Buchvernissage am Donnerstag, 27. Oktober 2005 von 20–24 Uhr mit Bar und DJ Sassy J
Ausstellung mit Werken aus dem Buch vom 28. Oktober bis 12. November 2005
Galerie UFO, Architektur und Design Buchhandlung, Brunngasse 60, Bern, www.dbmb.ch

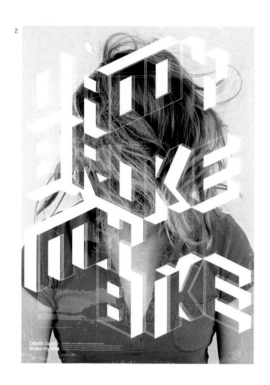

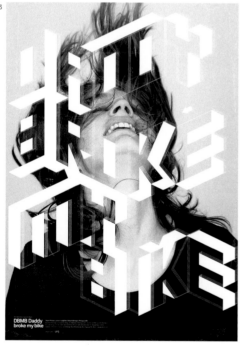

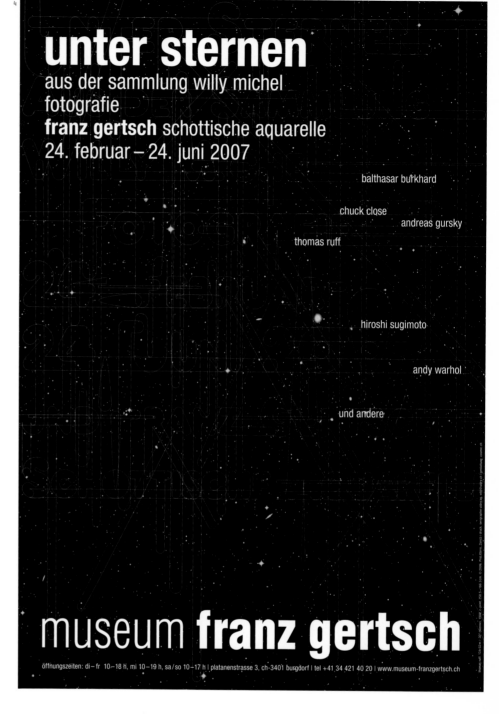

COSMIC / DBMB
1-3 DBMB Daddy Broke My
Bike - Thom Pfister, Julien
Junghäni, Roland Zenger,
Philipp Lüthi, Tamara Janes
DBMB Daddy Broke My Bike
Poster F4, Poster A2
4 cosmic Werbeagentur Bern -
Roland Zenger
Unter Sternen
Client: Museum Franz Gertsch

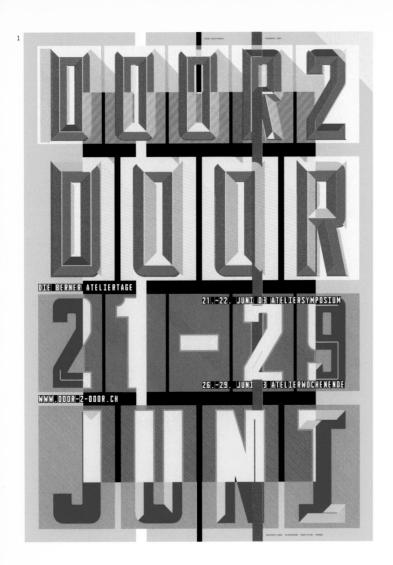

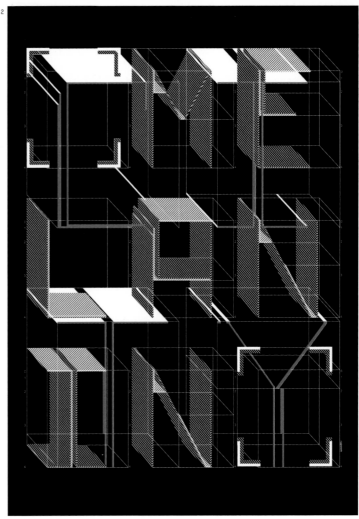

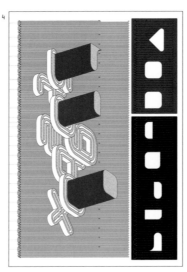

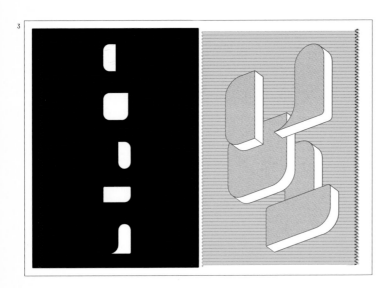

MARTIN WOODTLI
[1] Door to Door
Client: Marcel Henry & Beate
Engel, Stadtgalerie Bern
[2] Melanin City
Flyer for an art gallery
Client: Stadtgalerie Bern
[3] I Like This Skyline
Flyer for an art gallery
Client: Stadtgalerie Bern
[4] Plakatinstallation
Flyer for an art gallery
Client: Stadtgalerie Bern

page 119:
Trickraum
F4 poster - analogue and
digital animation exhibition
spaces
Client: Museum für
Gestaltung Zürich

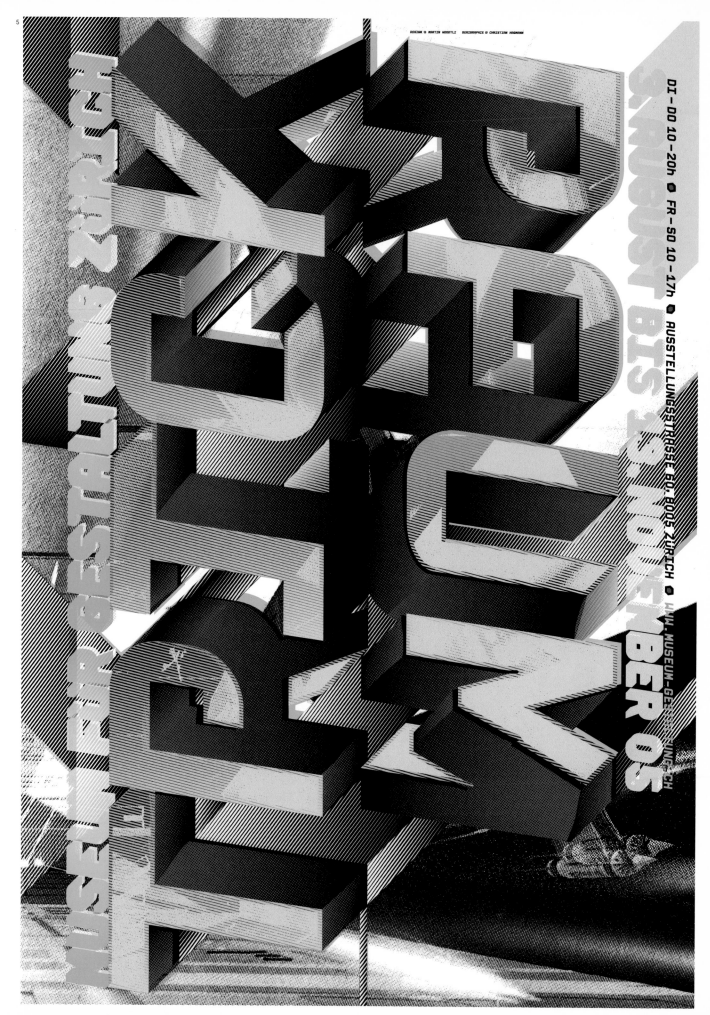

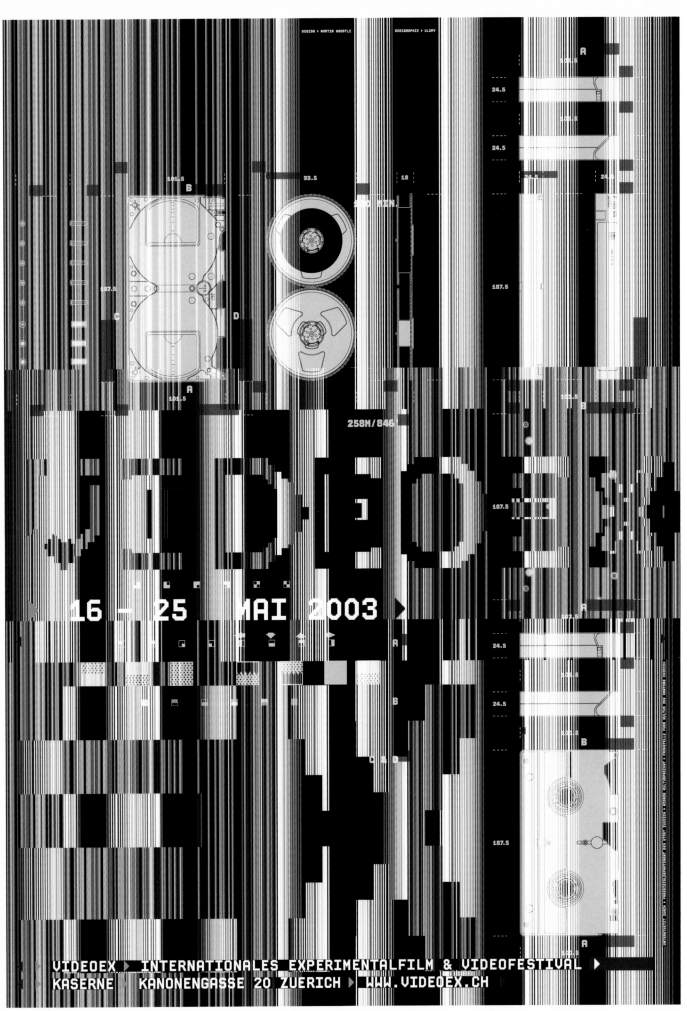

VIDEOEX ▶ INTERNATIONALES EXPERIMENTALFILM & VIDEOFESTIVAL ▶
KASERNE KANONENGASSE 20 ZUERICH ▶ WWW.VIDEOEX.CH

MARTIN WOODTLI
page 120:
VideoEx
Poster for an experimental
film and video festival
Client: Patrick Huber,
Kunstraum Walcheturm

page 121:
Sportdesign - zwischen Style
und Engineering
F4 poster and invitation
A5 & A6
Client: Museum für
Gestaltung Zürich

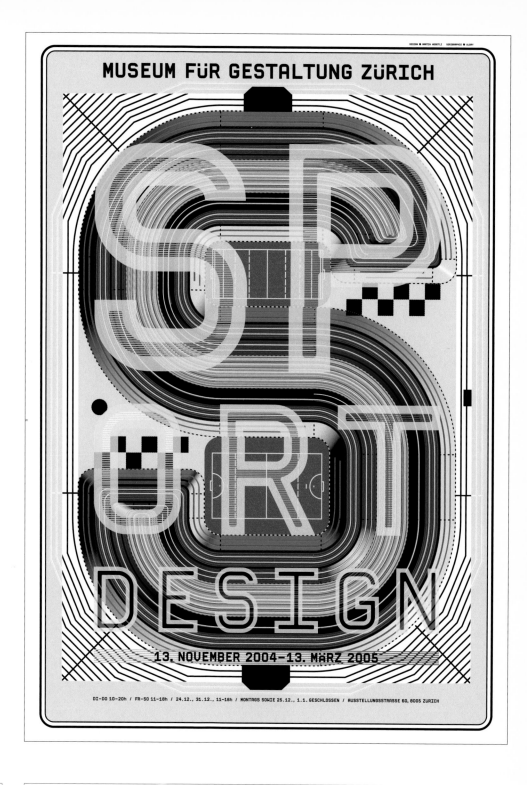

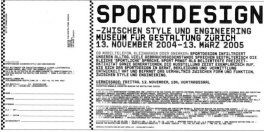

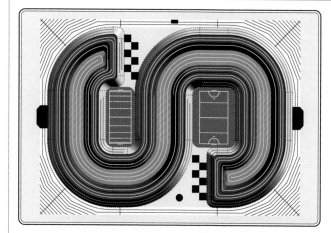

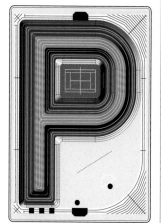

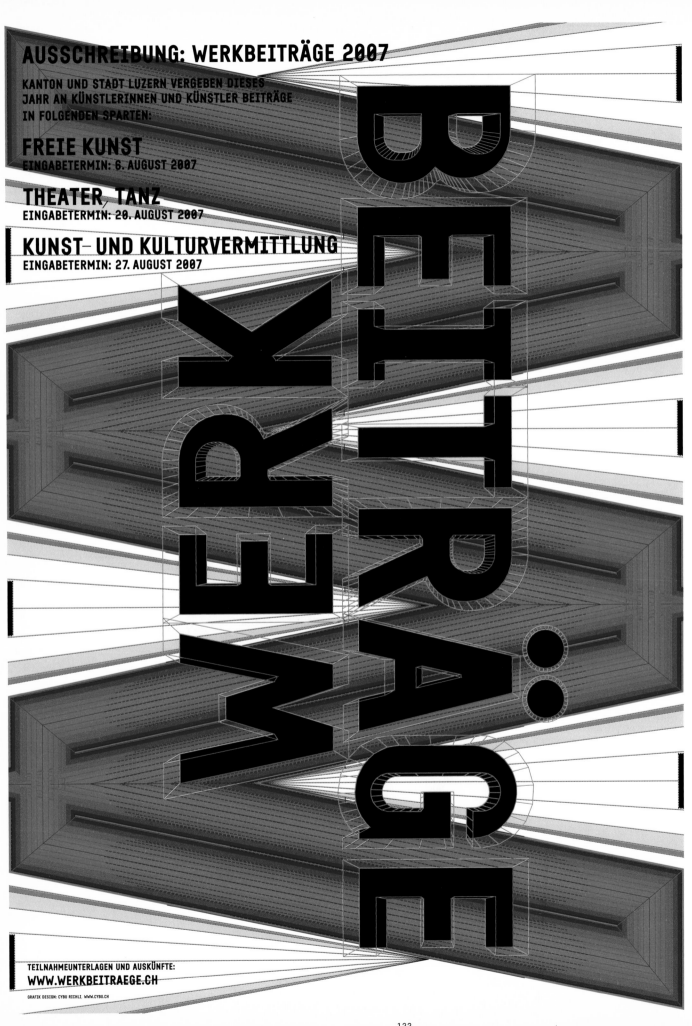

AUSSCHREIBUNG: WERKBEITRÄGE 2007

KANTON UND STADT LUZERN VERGEBEN DIESES
JAHR AN KÜNSTLERINNEN UND KÜNSTLER BEITRÄGE
IN FOLGENDEN SPARTEN:

FREIE KUNST
EINGABETERMIN: 6. AUGUST 2007

THEATER, TANZ
EINGABETERMIN: 20. AUGUST 2007

KUNST- UND KULTURVERMITTLUNG
EINGABETERMIN: 27. AUGUST 2007

TEILNAHMEUNTERLAGEN UND AUSKÜNFTE:
WWW.WERKBEITRAEGE.CH

GRAFIK DESIGN: CYBU RICHLI WWW.CYBU.CH

CYBU RICHLI
page 122:
<u>Werkbeiträge</u>
Poster
Client: City and canton
of Luzern, Switzerland

page 123:
<u>Portefeuille</u>
Poster
Client: c2f, Switzerland

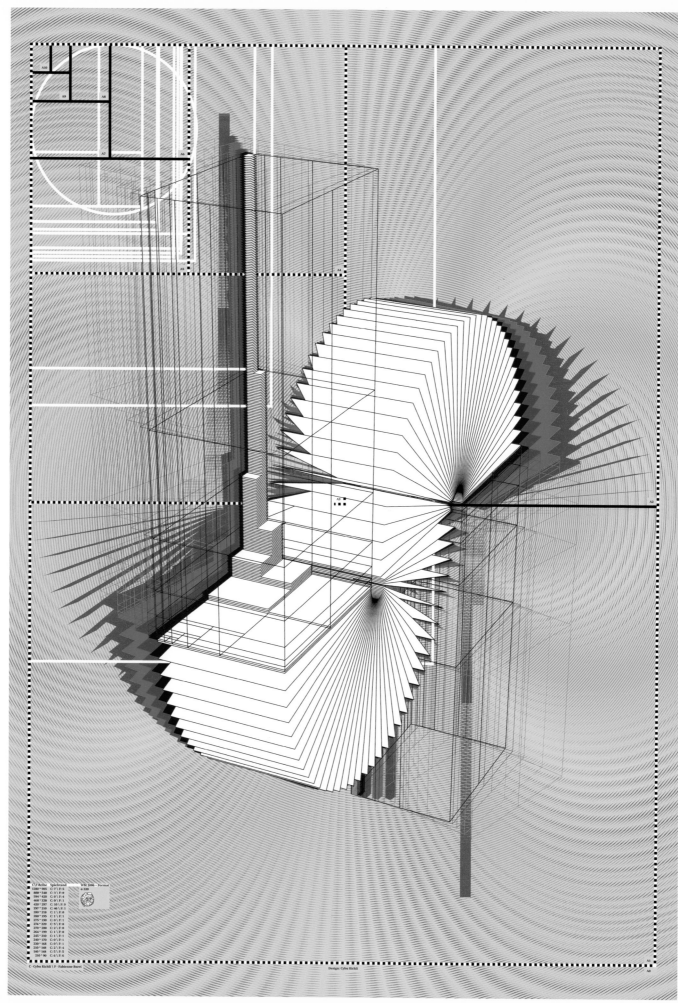

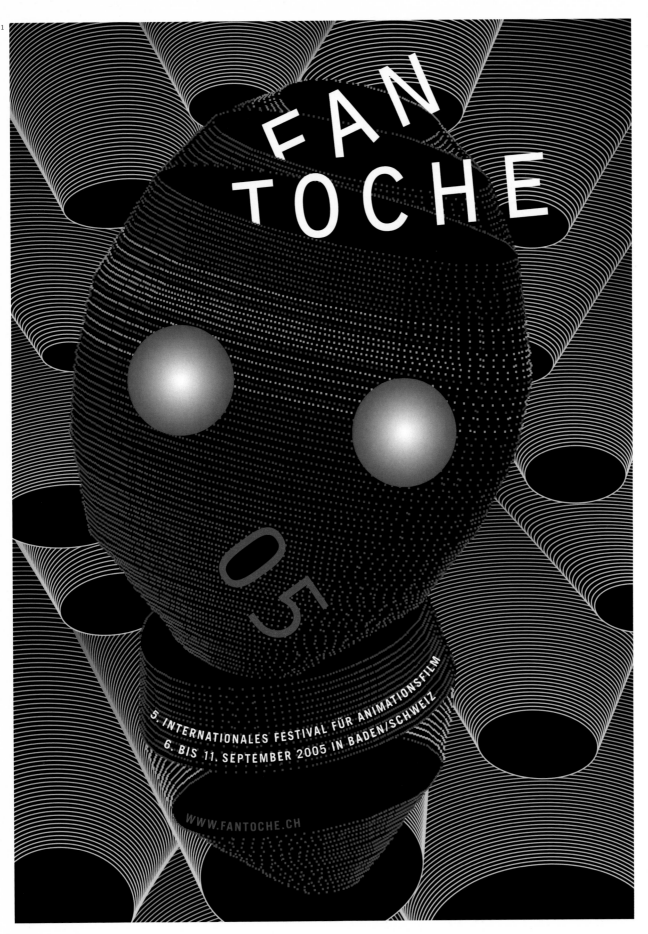

BRINGOLF IRION VÖGELI
[1] Megi Zumstein
[2] Alexandra Noth
Fantoche Festival Plakat
Client: Fantoche –
Internationales Festival für
Animationsfilm

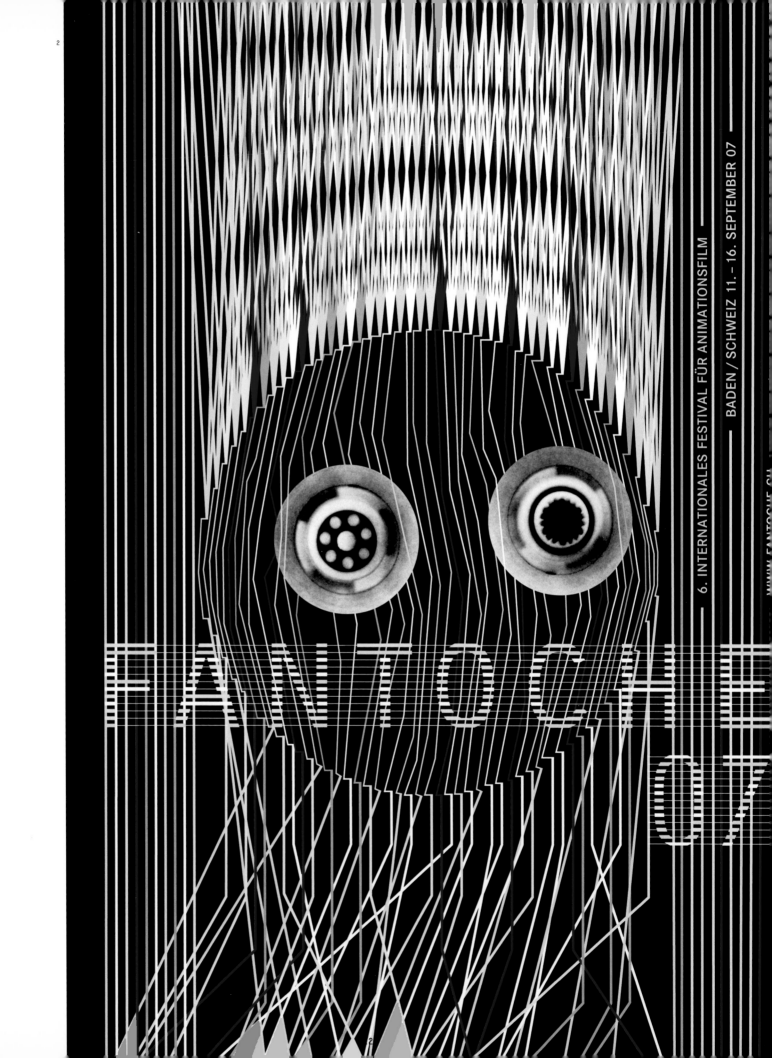

FANTOCHE 07

6. INTERNATIONALES FESTIVAL FÜR ANIMATIONSFILM — BADEN / SCHWEIZ 11. – 16. SEPTEMBER 07

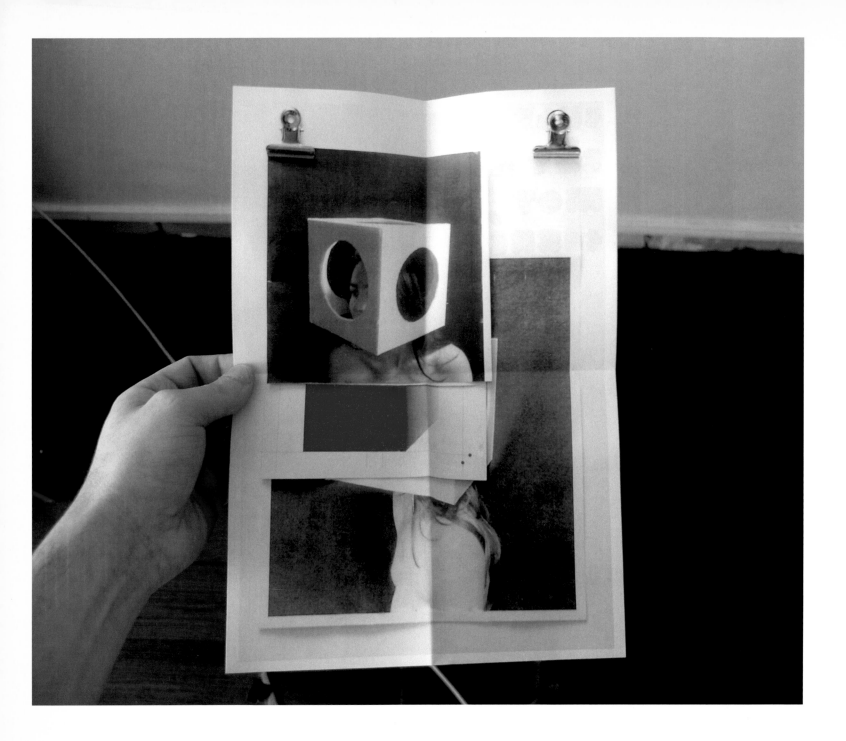

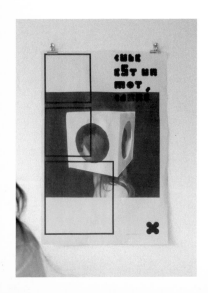

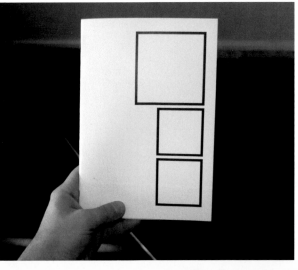

BRICE DOMINGUES
Cubic is a Square Word

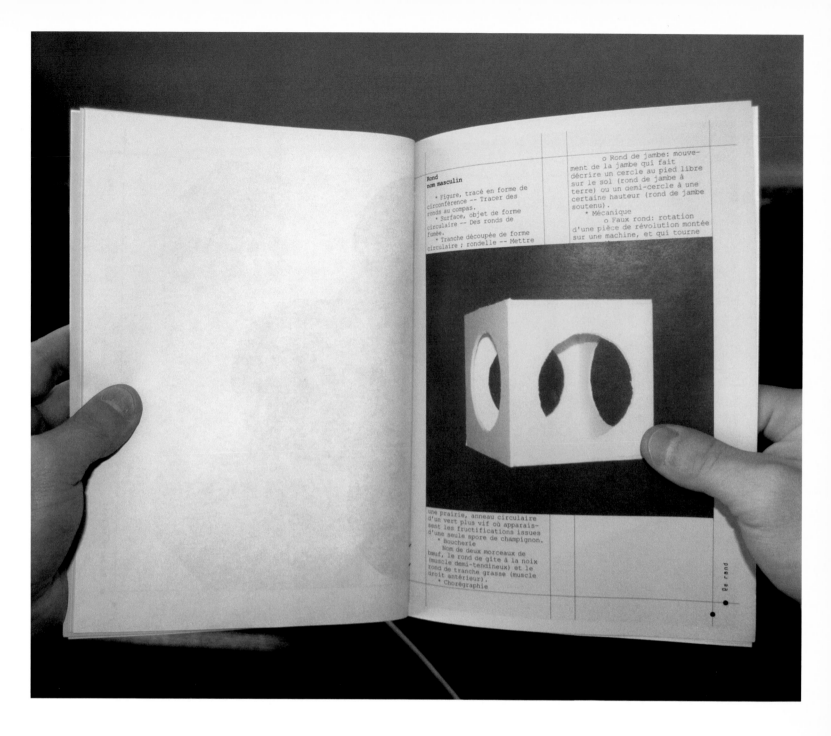

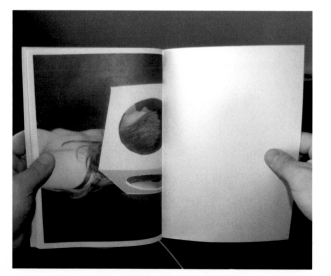

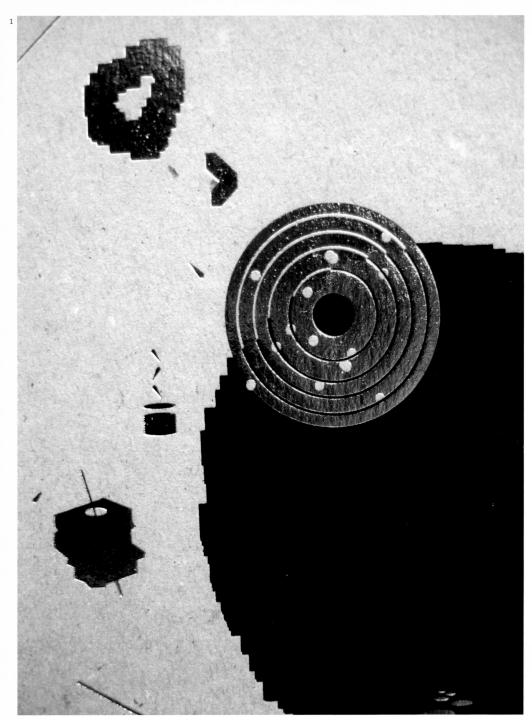

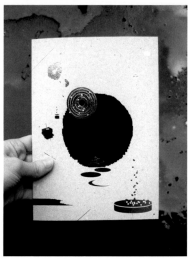

FRÉDÉRIC TESCHNER STUDIO
1 Metabal
Client: Villa Noailles
2-3 Rock Identity
Client: Kataline Patkaï

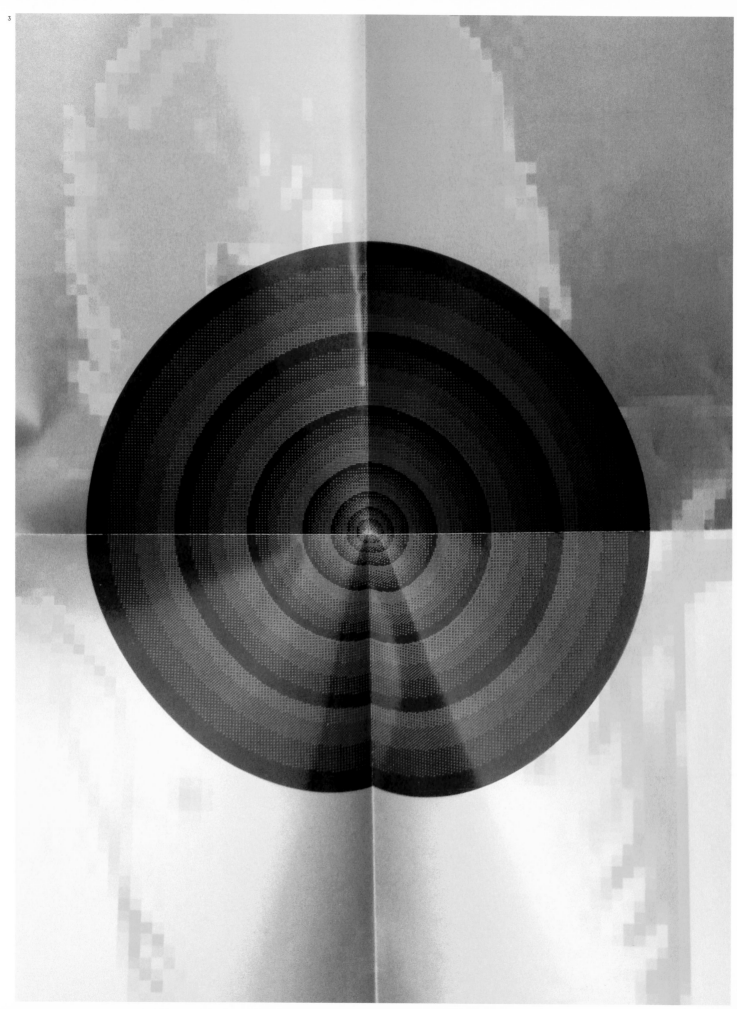

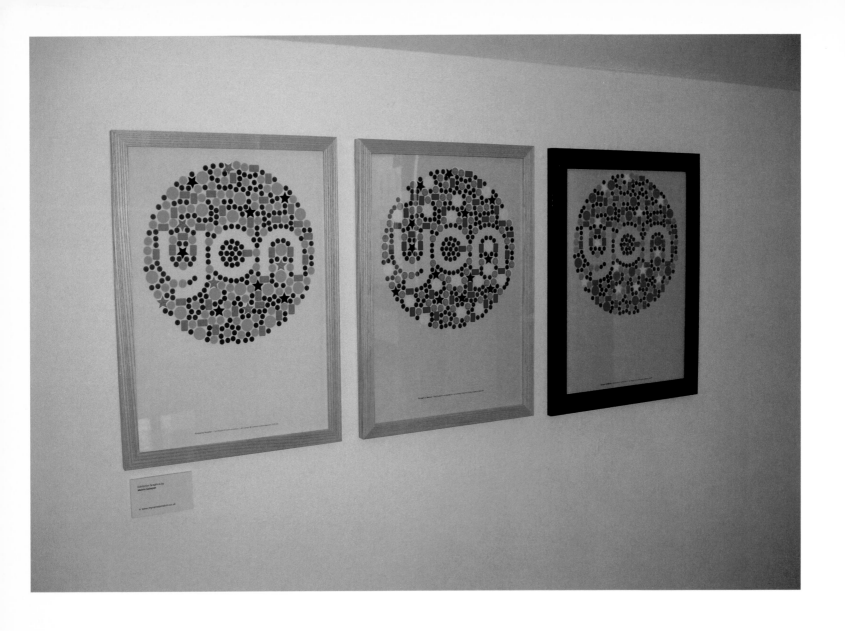

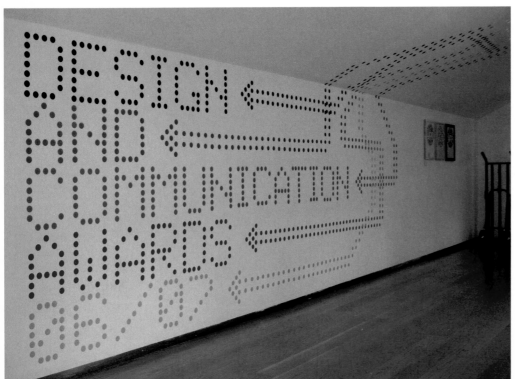

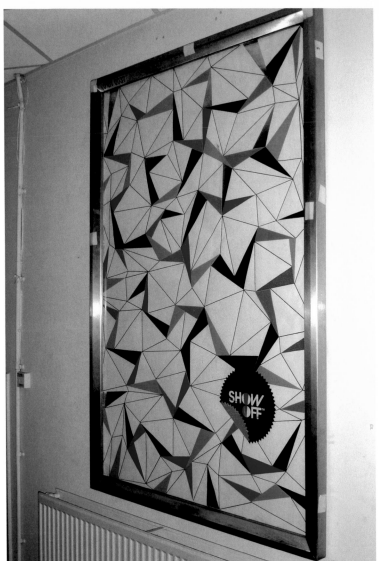

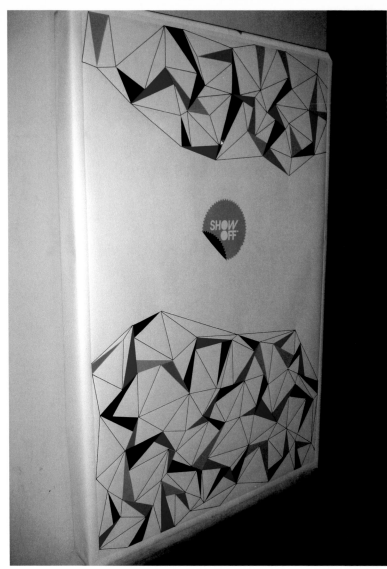

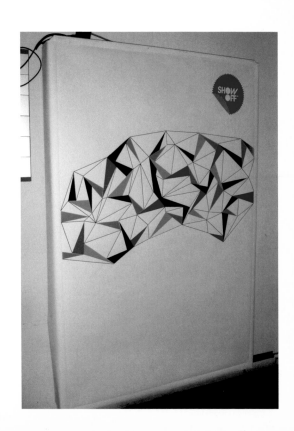

MELVIN GALAPON
page 130:
YCN
Commendation certificates,
Exhibition installation,
Book launch installation
Client: Young Creative
Network (YCN)

page 131:
Show Off Posters
Client: Show Off Club

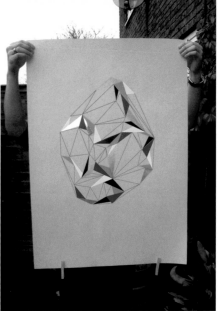

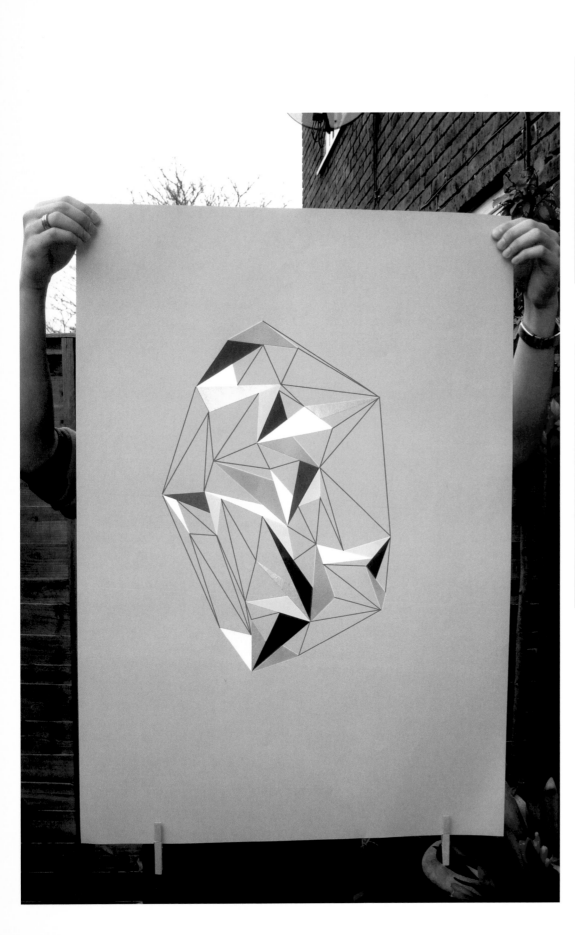

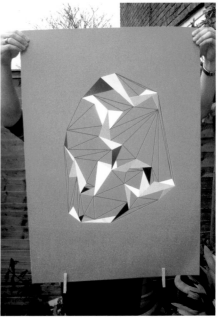

MELVIN GALAPON
page 132:
Crystal Forms

page 133:
No One Installation
Client: No One Boutique,
London

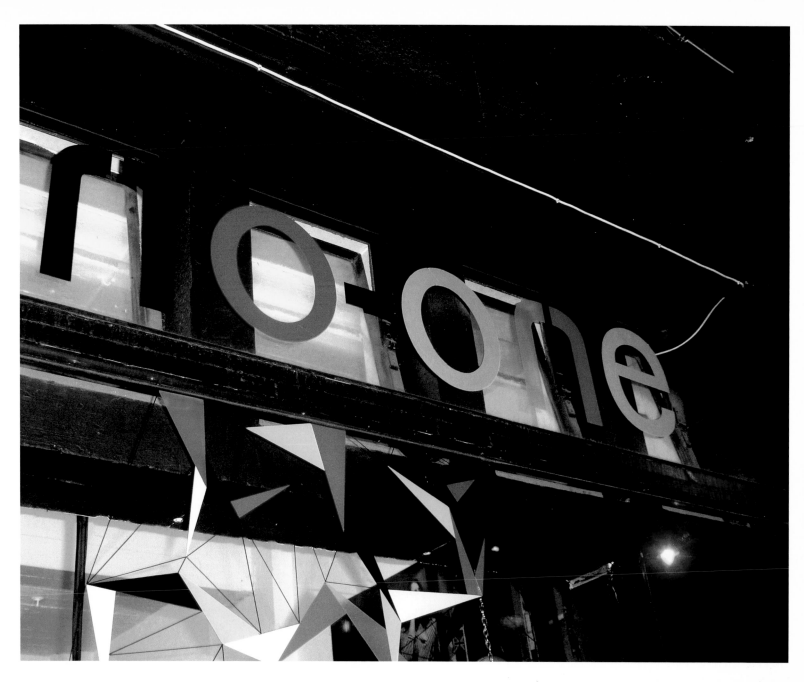

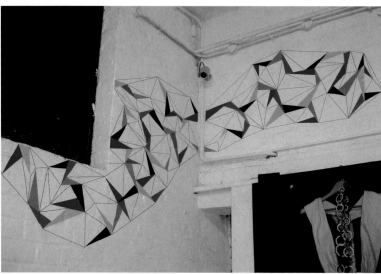

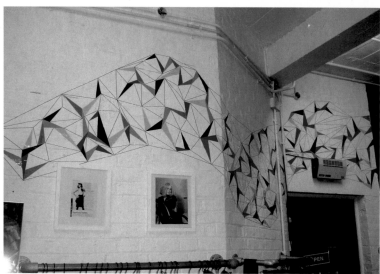

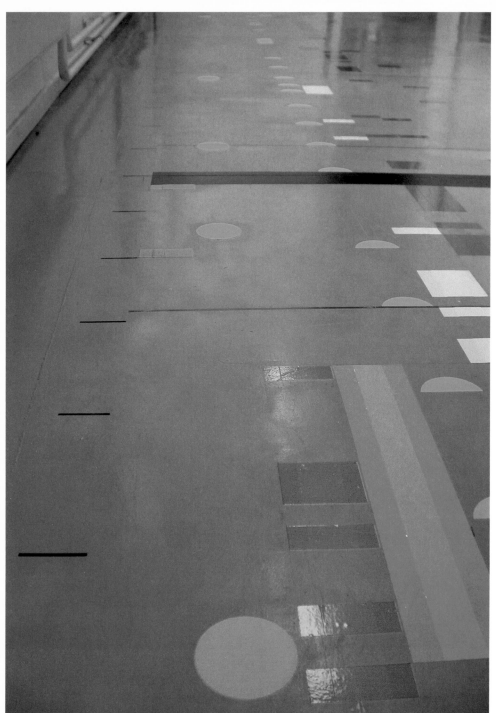

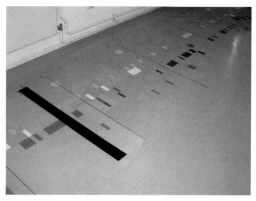

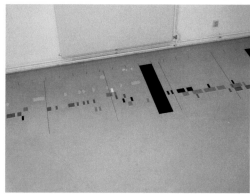

POLY LUNA
Luna Maurer
<u>Living Agenda</u>
Installation in the Museum
Het Domein, Stittard, the
Netherlands
'It visualizes my agenda
during the year 2005. Each
colour represents a project,
the red vertical stripes
indicate the months.'

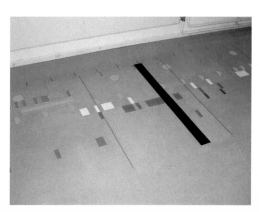

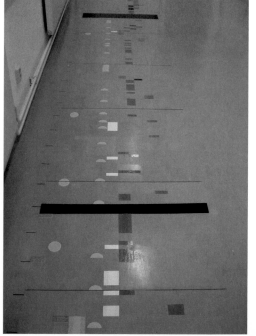

POLY LUNA
Luna Maurer
Graphic Design in the White
Cube
Poster design for exhibition
Graphic Design in the White
Cube, curated by Peter
Bil'ak / Graphic Design
Biennal BRNO.
Series of 10 posters
created during the workshop
Conditional Design at the
Academy St.Joost, Breda,
led by Luna Maurer and
Jonathan Puckey. Each of the
10 participants received a
design kit as material from
which to create the poster.

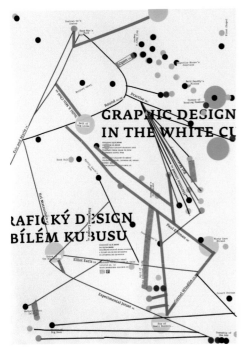

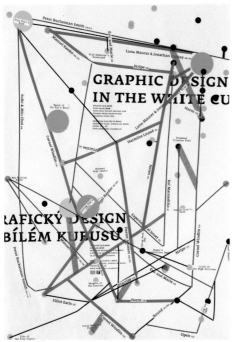

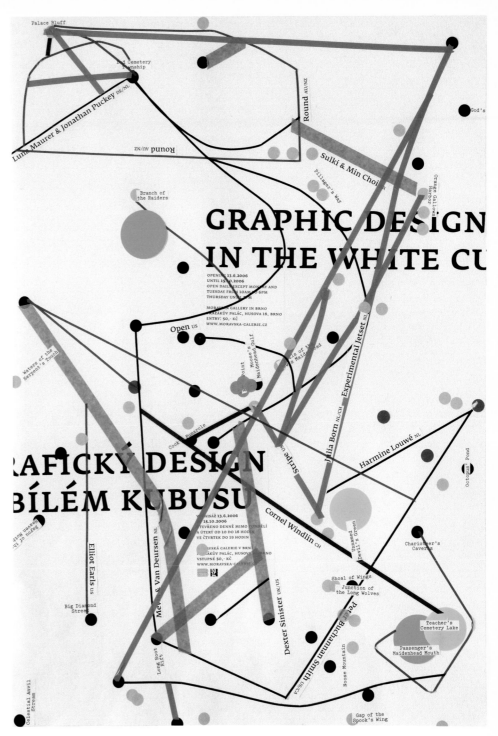

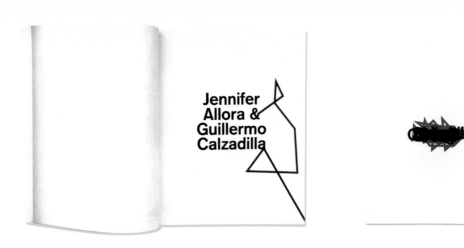

KARLSSONWILKER INC.
Jan Wilker, Hjalti Karlsson,
Fabienne Hess
Hugo Boss Prize 2006
Catalogue for Guggenheim's
Hugo Boss Prize 2006,
showcasing the 6 finalists
Client: The Guggenheim
Museum

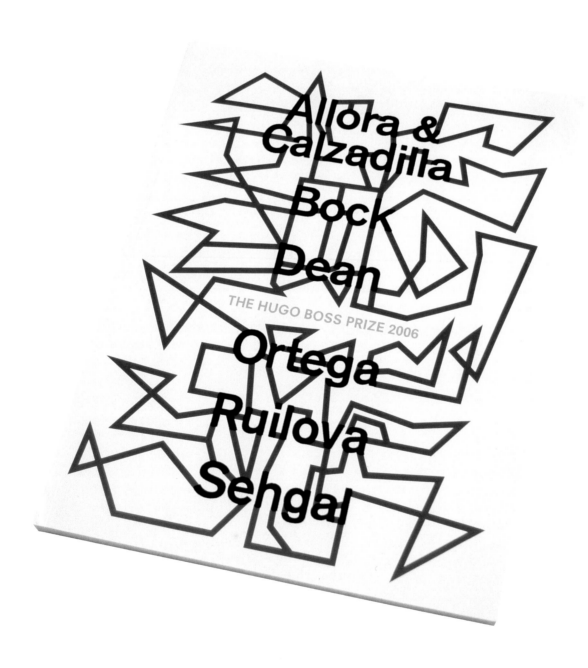

page 137:
KARLSSONWILKER INC.
Dani Kulture Islanda
Poster for the Icelandic
Cultural Days in Belgrade,
Serbia
Client: Balkankult

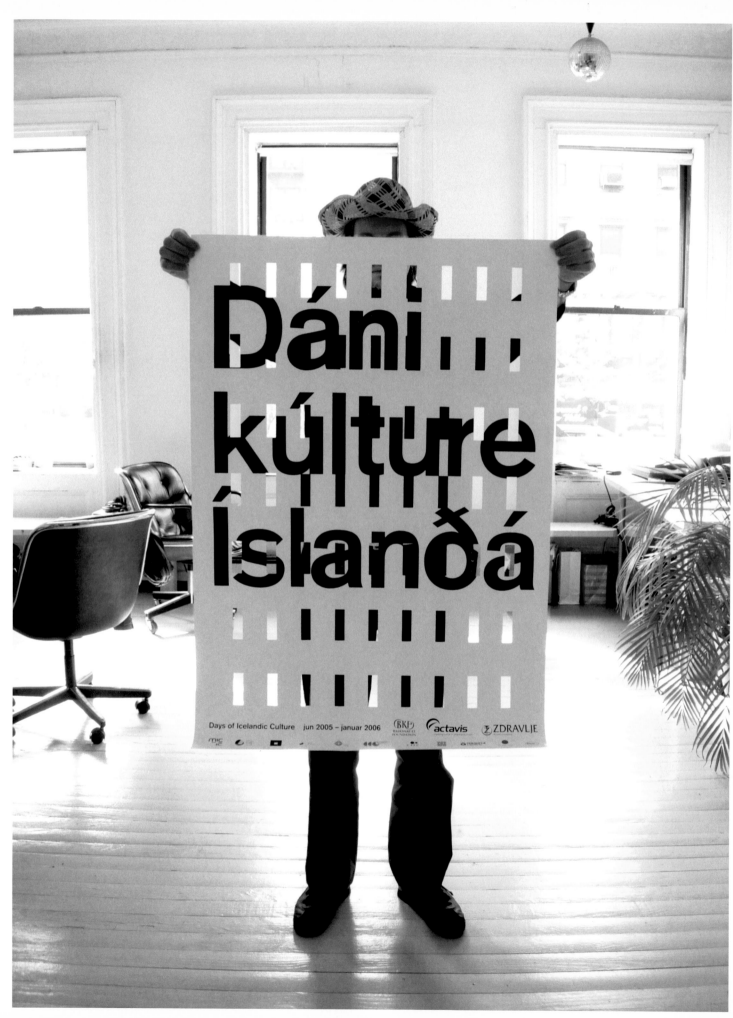

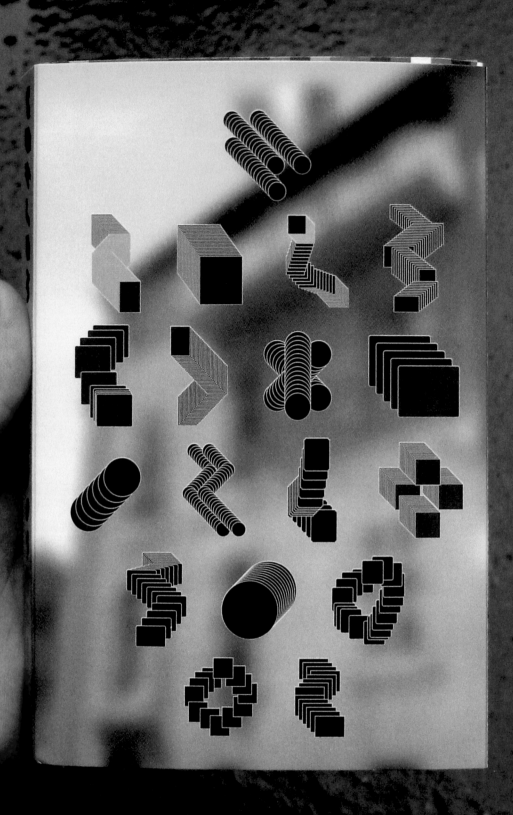

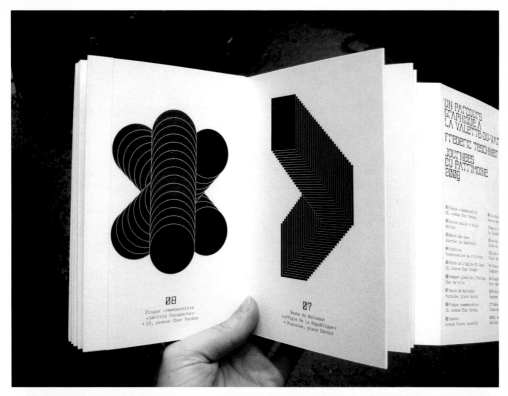

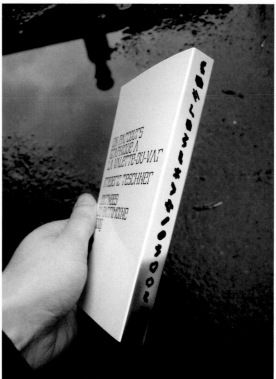

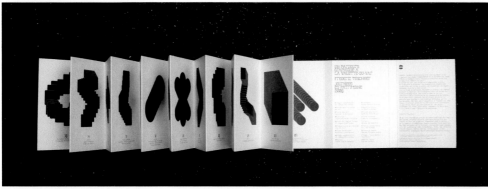

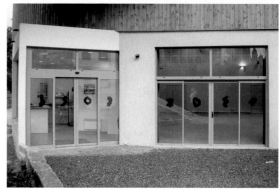

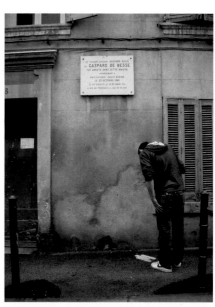

FRÉDÉRIC TESCHNER STUDIO
Les Journées du Patrinoine
Client: La Valette-du-Var

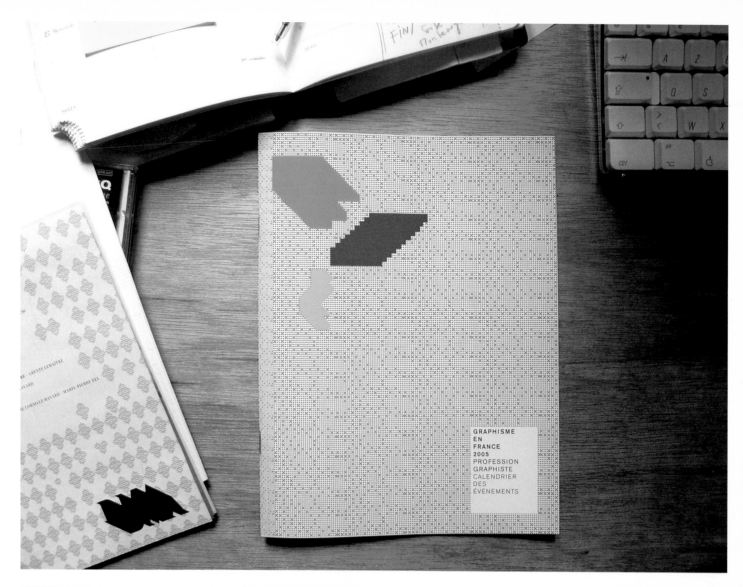

FRÉDÉRIC TESCHNER STUDIO
page 140:
<u>Design ?</u>
Client: DMA (Design Métiers
d'Arts)

page 141:
<u>Graphisme en France 2005</u>
Client: The French Ministry
of Culture

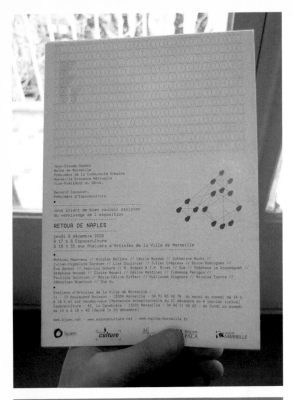

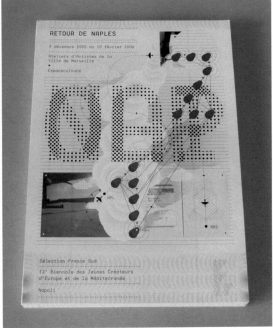

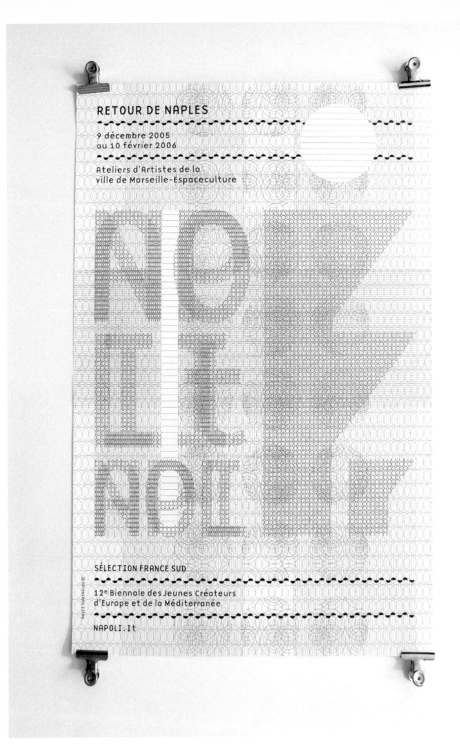

BRICE DOMINGUES
Back from Naples
Client: Les ateliers
d'artistes de la ville de
Marseille, EspaceCulture,
Ville de Marseille

créateurs Appel à candidature aux jeunes

Arts Visuels Cinéma-Vidéo Gastronomie Architecture Musique Spectacle Vivant Littérature-poésie Arts appliqués

30 octobre au 18 décembre 2006

13ᵉ Biennale des Jeunes Créateurs d'Europe et de la Méditerranée

Alexandrie,
10-20 juillet 2007

L'association pour la BJCEM

L'Association comprend, actuellement, 75 membres de 20 pays différents, offrant ainsi une représentation des spécificités et des réalités locales et nationales du bassin méditerranéen.
Son objectif principal est de promouvoir la créativité des jeunes artistes, encourager les échanges internationaux et développer des relations pacifiques sur le territoire euro-méditerranéen.
L'association BJCEM est organisée en un vaste réseau articulé sans égal en Europe. Elle promeut les relations culturelles au-delà des frontières politiques et géographiques des pays membres.
Sont membres de l'Association Internationale pour la Biennale des Jeunes Créateurs d'Europe et de la Méditerranée:
- **Albanie**: Independant Forum for the Albanian Women, Tirana
- **Algérie**: Association des Amis de la Biennale de Tipasa (ABIT), Alger
- **Bosnie Herzégovine**: International Peace Center (IPC), Sarajevo; J.U. Théâtre National de Tuzla, Tuzla; U. G. Alternativni Institut, Mostar
- **Croatie**: Museum of Modern and Contemporary Art, Rijeka, Moroslav Kraljevic Gallery, Zagreb
- **Chypre**: Ministère de l'Education et de la Culture / Service culture, Nicosie
- **Egypte**: Alexandria and Mediterranean Research Center (Alex Med), Atelier d'Alexandrie, Alexandrie
- **Finlande**: Cultural Office / Ville d'Helsinki
- **France**: Association Terre Active / Pays d'Aix, Espace Culture - Marseille, Direction des Affaires Culturelles / Ville de Montpellier, Agglomération Toulon Provence Méditerranée
- **FYROM**: Association for International Youth Cooperation, Skopje; Pogon Youth Centre, Skopje
- **Grèce**: Ministry of National Education / Secrétariat Général à la Jeunesse, Athènes; Ville de Thessalonique / Direction de la Culture / Department of Cultural and Artistic Events, Social and Cultural Organisation of Stavroupolis (IRIS), Stavrouplis, Thessalonique
- **Jordanie**: Performing Arts Center (PAC), Amman
- **Kosovo**: Kosovar Youth Council (KYC), Prishtina
- **Italie**: Arci Nazionale; Arci Nuova Associazione Arezzo; Arci Nuova Associazione Bari; Arci Nuova Associazione Lazio; Arci Nuova Associazione Lecce; Arci Nuova Associazione Livorno; Arci Nuova Associazione Milano; Arci Nuova Associazione Napoli; Arci Nuova Associazione Pescara; Arci Nuova Associazione Salerno; Arci Nuova Associazione Sicilia; Comune di Ancona / Assessorato alle Politiche Giovanili; Comune di Bologna / Assessorato alla Cultura / Ufficio Promozione;

Giovani Artisti; Comune di Campobasso / Assessorato alle Politiche Giovanili; Comune di Catania / Assessorato alle Politiche Giovanili; Comune di Ferrara / Assessorato alle Politiche Giovanili; Comune di Firenze / Direzione Cultura, Comune di Forlì / Assessorato al Progetto Giovani; Comune di Genova / Direzione cultura - cultura e città, Comune di Messina / Assessorato alle Politiche Giovanili / Ufficio Giovani Artisti; Comune di Milano / Settore Giovani; Comune di Modena / Settore Cultura / Giovani d'Arte; Comune di Padova / Settore Servizi Sociali / Progetto Giovani; Comune di Palermo / Assessorato alle Attività Sociali; Comune di Parma / Assessorato alla Cultura e alle Politiche Giovanili; Comune di Pisa / Dipartimento Servizi alle Persone Progetto Giovani Artisti; Comune di Prato / Assessorato alla Cultura; Comune di Roma / Ufficio Politiche Giovanili; Comune di Roma / Zone Arte vere; Comune di Torino / Divisione Servizi Culturali / Ufficio Giovani Artisti; Comune di Venezia / Ufficio Politiche Giovanili / Archivio Giovani Artisti ShortInVenice; Provincia di Arezzo / Assessorato Istruzione / Politiche Sociali e Giovanili; Provincia di Napoli / Presidenza / Direzione / Comunicazione; Fondazione Mediterraneo
- **Malte**: Association Inizjamed, Pembroke
- **Portugal**: Clube Portugues de Artes e Ideias, Lisbonnes
- **San Marino**: Ufficio Attività Sociale e Culturali - Segreteria di Stato per gli Istituti Culturali
- **Serbie / Montenegro**: Center for Youth Creativity (CSM), Belgrade
- **Slovénie**: Association SKUC, Ljubljana
- **Espagne**: Ville de Alicante / Concejalia de Juventud, Ville de Barcelone, Ville de Jerez / Concejalia de Juventud, Ville de Madrid / Concejalia de Juventud, Ville de Malaga / Area de Juventud, Ville de Murcie / Concejalia de Juventud; Ville de Palma de Mallorca / Concejalia de Juventud; Ville de Salamanque / Concejalia de Juventud, Ville de Seville / Delegation de Juventud, Ville de Valencia / Concejalia de Juventud, Association Recursos Animació Intercultural (RAI), Barcelone, Fundacion VEO, Valencia
- **Turquie**: Sabanci University / Faculty of Arts and Social Sciences / Communication Center, Karakoy Istanbul
- **Israël**: Digital Center of Holon
- **Palestine**: Sabreen Association for Artistic Development

Sont partenaires de l'Association Internationale BJCEM.

Participeront également à la Biennale d'Alexandrie des structures culturelles des pays suivants:
Allemagne, Autriche, Belgique, Danemark, Estonie, Hongrie, Irlande, Lettonie, Liban, Lituanie, Luxembourg, Lybie, Maroc, Pays Bas, Pologne, Slovaquie, Suède, Tatnoie, République Tchèque, Royaume-Uni, Syrie ainsi que la Nation "Rom"

Du 10 au 20 juillet 2007, la ville d'Alexandrie va accueillir la XIIIᵉ édition de la Biennale des Jeunes Créateurs d'Europe et de la Méditerranée, organisée par le "Comité Organisateur de la Biennale d'Alexandrie 2007".
La Biennale est un grand festival pluridisciplinaire dédié à la jeune création. Ainsi plus de 1000 artistes de moins de 30 ans provenant de tous les pays d'Europe et de Méditerranée présentent leurs travaux. Expositions, concerts, lectures, spectacles, projections cinéma et vidéo, démonstration gastronomique, défilé de mode jalonnent les 10 jours de cet événement unique en son genre.
La Biennale est déjà passée par **Barcelone 1985, Thessalonique 1986, Barcelone 1987, Bologne 1988, Marseille 1990, Valence 1992, Lisbonne 1994, Turin 1997, Rome 1999, Sarajevo 2001, Athènes 2003 et Naples 2005.**

La manifestation est organisée avec le concours de l'Association Internationale pour la Biennale des Jeunes Créateurs d'Europe et de la Méditerranée, fondée en juillet 2001 à Sarajevo, à l'occasion de la 10ᵉ édition de la Biennale, afin de renforcer la collaboration entre les ministères, les municipalités, les institutions et les associations culturelles du bassin méditerranéen.

Pour la première fois, la Biennale aura lieu hors de l'Europe, sur la Rive Sud de la Méditerranée et sera organisée par l'Association Internationale pour la BJCEM, le Gouvernorat d'Alexandrie, La Fondation Anna Lindh pour le Dialogue entre les Cultures, La Bibliotheca Alexandrina et Alex Med, le Centre de Recherches de la Bibliotheca Alexandrina.

LA BIENNALE 2007

Son ambition est de promouvoir une idée de l'Europe et de la Méditerranée qui vise à l'union des pays de cette région et favorise des relations continues entre les artistes et les opérateurs notamment à travers la réalisation de projets communs. *La France devrait être représentée par 30 productions sélectionnées par des jurys de professionnels dans les quatre villes ou agglomérations, membres de

l'association: l'Agglomération Toulon Provence Méditerranée, le Pays d'Aix, Marseille et Montpellier, et la Région PACA pour ce qui concerne la musique, la littérature et cinéma-vidéo.*

AUTOUR DE LA PROCHAINE SELECTION

Espaceculture produira, seul ou en collaboration avec les autres membres de l'association et en partenariat avec des opérateurs culturels régionaux:
- Une présentation des artistes sélectionnés.
- Un workshop itinérant en collaboration avec ZINC_ECM,
- Un Retour de Biennale à Marseille sous forme d'exposition, lecture,concert… (courant 2008),
- Un catalogue et un Site Internet présentant les artistes sélectionnés et leurs travaux.

La Ville de Montpellier organise:
- Une exposition de toute la sélection française, à La Panacée du 26 mars au 12 mai 2007.

D'autres propositions pourront par ailleurs émaner des différents membres du réseau Biennale sous forme de participation à des workshops ou d'invitations d'artistes.

RÈGLEMENT

Art.1 Informations générales

Le nombre de productions artistiques présentées est fixé par l'Association BJCEM par le Comité pour la Biennale Alexandrie 2007, organisateur de la manifestation. La participation effective des jeunes artistes passe par une présélection locale suivie d'une harmonisation nationale. En France, quatre territoires sont concernés (cf. Supra). Afin qu'à chaque territoire correspondent certaines disciplines, [...]

reproduire et diffuser, y compris à des fins commerciales, les œuvres individuelles sélectionnées pour la manifestation sous toutes formes (éventuellement collectives) et tous supports que la Bjcem jugera opportuns. Ces œuvres seront commercialisées sous le logo de la Bjcem et/ou de la Biennale 2007 d'Alexandrie. La participation à la manifestation comporte la renonciation, de la part des auteurs, à toutes prétentions à caractère financier, à l'égard de la Bjcem, concernant la cession des droits précités. La loi applicable est la loi égyptienne.

Art.12 Date limite de dépôt des candidatures

Les demandes de participation accompagnées des éléments définis à l'article 7, devront parvenir au plus tard le **lundi 18 décembre 2006 à 18h, en main propre ou par courrier (la date de la poste fai- sant foi - aux adresses suivantes:**
- **À Marseille**: Espaceculture – 42, La Canebière – 13001 Marseille Ouvert du lundi au samedi de 10h à 18h45 sauf les jours fériés.
- **Pour la Communauté du Pays d'Aix**: Terre Active / CECDC 1 place Victor Schoelcher – 13090 Aix en Provence
- **Pour la Communauté d'agglomération Toulon Provence Méditerranée** – 20, rue Nicolas Peiresc – BP 536 – 83041 Toulon cedex 9.
Aucun dossier par mail ne sera accepté.

LITTÉRATURE,
[ouvert aux artistes de toute la région PACA]
- **Écriture, poésie et poésie sonore**
Sont admis exclusivement des textes originaux et inédits, sans prescriptions techniques ni restrictions de contextes.
Pour ce qui concerne l'écriture d'expression libre, les travaux ne doivent pas dépasser 15 pages (25 lignes de 60 caractères). Pour la poésie, 3 textes ne dépassant pas 5 pages dactylographiées chacun. Pour la sélection, présenter les travaux originaux sur papier (5 copies) ou sous forme d'enregistrement numérique sur CD (format Word). Ne pas hésiter à ajouter d'autres textes permettant de mieux approcher le travail d'écriture du candidat.

5) la photocopie d'un document d'identité (CNI, passeport) où apparaît la date de naissance.
Il est conseillé:
- de déposer un dossier au format A4 relié, pratique de manipulation
- de préférer des copies à des originaux et d'ajouter tout document qui vous semble indispensable à l'approche de votre travail comme par exemple un dossier complémentaire sur les travaux antérieurs.

Art. 8 Restitution du matériel

Une fois la sélection réalisée, les dossiers de candidature pourront être retirés auprès de chaque structure selon les modalités indiquées dans le courrier annonçant les résultats du concours.

Art. 9 Acceptation du règlement

La participation au concours suppose la complète acceptation du présent règlement, ainsi que le consentement à la reproduction graphique, photographique, et vidéo, des œuvres choisies, dans toute publication à caractère documentaire ou de promotion de la manifestation et des artistes.

Art. 10 Répartition des frais

Les frais de transports des œuvres et des artistes sont pris en charge par le correspondant local, les frais de séjour et d'organisation de l'événement sont à la charge des organisateurs de la Biennale.

Art. 11 Droits de l'organisation sur les œuvres

L'Association Internationale pour la Biennale se réserve le droit de publier, sous les formes et moyens divers, (textes, images, enregistrements musicaux et vidéo-cinématographiques, productions informatiques), pour ses activités de documentation et de promotion de la manifestation et des artistes.
Les auteurs concèdent l'usage non exclusif à la Biennale des Jeunes Créateurs d'Europe et de la Méditerranée, le droit de créer, publier,

IMAGES EN MOUVEMENT / Cinéma, vidéo
[ouvert aux artistes de toute la région PACA]

Sont admis les travaux originaux (fictions et documentaires) quelque soit le support, d'une durée maximum de 30 minutes. Le dossier de candidature doit comporter une copie de l'œuvre au format VHS, CD Rom, ou DVD accompagné d'un argumentaire. Sur chaque support devront être mentionnés les noms, prénoms de l'auteur et de l'équipe technique et artistique, ainsi que l'année de réalisation, le titre, les productions et distributions éventuelles, la participation à un festival ou à une présentation publique.

MUSIQUE
[ouvert aux artistes de toute la région PACA avec le soutien de la Sacem]

Pour concourir, il suffit d'adresser son dossier de candidature à l'un des membres du réseau.
Seront admises les compositions et productions musicales originales et les performances sonores.

Le groupe doit être composé de 7 personnes maximum (y compris les auteurs, interprètes, techniciens, etc...). L'artiste et/ou groupe donnera un concert de 30 minutes minimum.

Le dossier de candidature doit comporter tout document sonore (si possible CD) et éventuellement vidéo, photos, dossiers de presse), nécessaire à l'approche du travail du candidat et plus particulièrement les morceaux composés par/ou que l'auteur. Il faut également préciser le type d'espace (scène ou autre) nécessaire et tous les éléments techniques qui seraient les plus utiles à leur prestation.

Un seul groupe représentera la région PACA. La sélection se fera en deux temps: une pré-sélection sur dossier par un jury de professionnels. Un concert sera ensuite organisé avec les quelques groupes retenus en présence d'un jury qui désignera le groupe de musique représentant la région à la Biennale d'Alexandrie.

ARTS APPLIQUÉS
[Toulon Provence Méditerranée-Marseille-Pays d'Aix]

- **Design industriel**
Sont admis, les objets de production industrielle et artisanale (mobilier, accessoires, objets à usage domestique, bijouterie fantaisie et joaillerie).
Le dossier doit comporter des photos de 3 à 5 objets accompagnés d'un commentaire de maximum 10 lignes pour chaque objet. Préciser, au recto de la photographie, le nom, prénom de l'auteur, le titre et dimensions de l'objet, la technique utilisée, l'année d'exécution. Joindre éventuellement des réalisations antérieures.
- **Design visuel**
Sont admis les projets graphiques et visuels de communication, la bande dessinée et l'illustration.
Le dossier doit présenter entre 3 et 5 travaux: visuels originaux, photographies, ou reproductions, sur lesquels devront apparaître les nom et prénom de l'auteur, les dimensions de l'œuvre, les techniques de réalisation, l'année d'exécution et le titre. En outre, merci de préciser les compétences en matière de suivi de fabrication et de réalisation de documents papiers. L'artiste sélectionné devant être amené à réaliser certains documents dans le cadre de sa participation à la Biennale.
- **Web design**
Sont admis, les projets graphiques, visuels, conçus pour Internet. Le dossier doit présenter le projet: maximum 10 pages dactylographiées accompagnées de supports visuels (photos, CD roms, etc.)
- **Mode**
Sont admis, les modèles originaux, éventuellement accompagnés d'accessoires, pour la saison printemps-été 2007. Pour la sélection, présenter les dessins, esquisses, photographies de la couleur originale des modèles, les échantillons des tissus et des accessoires, ainsi que des documents relatifs aux précédentes créations. Les modèles seront présentés lors d'un défilé.
- **Création multimedia**
Pour la sélection, présenter le projet rédigé sur, maximum, 10 pages dactylographiées, accompagné d'éléments illustratifs (photographies, cd roms, etc.) et d'une pré-fiche technique du projet.

Art.2 Modalités de sélection

La sélection des participants sera effectuée par des jurys composés de critiques, professionnels, et artistes du secteur. La commission sélectionnera les artistes sur la base des dossiers présentés. Ses décisions seront sans appel. Les choix seront faits selon les critères de qualité d'innovation couvrant autant que possible un champ expérimental.

Art.3 Le thème de la Biennale

Le thème choisi pour la XIIIᵉ édition de la Biennale 2007 est «notre diversité créative: kairos [nom grec – le bon moment, la chance, un point dans le temps où le changement est possible]».
Ce thème est donné à titre indicatif.

Art.4 Organisation par domaines artistiques

La Biennale d'Alexandrie 2007 est organisée en différents domaines artistiques comprenant plusieurs disciplines:
- **architecture**
- **arts visuels**: arts plastiques, photographie, installations, performances, art vidéo, cyber art.
- **musique**: rock, jazz, folk, musiques du monde, contemporaine, électronique, DJ/VJ
- **spectacles**: théâtre, danse, performances urbaines.
- **littérature**: écriture, poésie, poésie sonore.
- **arts appliqués**: design (graphique, Web, industriel et artisanal), BD / Illustration, mode, création multimédia.
- **gastronomie**
- **images en mouvement**: cinéma, vidéo, cinéma d'animation.
Les productions choisies par les différents pays seront présentées à la Biennale 2007 d'Alexandrie sous réserve de réajustements en fonction des possibilités techniques et des espaces proposés par les organisateurs d'Alexandrie 2007.

Art.5 Conditions de participation

Peuvent déposer un dossier de candidature tous les jeunes artistes nés à partir du 1ᵉʳ janvier 1976 (moins de 30 ans) résidant dans l'une des villes membres de l'association ou dans la région PACA pour la littérature, la musique et cinéma-vidéo. Pour les spectacles, la limite est fixée à 35 ans pour les techniciens, régisseurs, metteurs en scène et chorégraphes (nés à partir du 1ᵉʳ janvier 1971).

La moitié au moins des membres du groupe ou de la compagnie ne doit pas dépasser 30 ans.
Les jurys donneront une préférence aux productions théâtrales ou spectacles, réalisés à partir de textes écrits par des auteurs de moins de 35 ans.
Ne sont pas admis les artistes ayant déjà participé à une édition précédente de la Biennale dans la même discipline.

Art.6 Critères de sélection

La qualité, l'innovation et la recherche artistique contemporaine sont les critères fondamentaux de la sélection des artistes et des productions.
Toutes les formes d'expression sont admises quels que soient les techniques et les supports utilisés.

Art.7 Modalités de participation

Pour participer aux sélections, les jeunes artistes doivent joindre à leur candidature:
1) un curriculum vitae de l'artiste et des membres du collectif.
2) la demande de participation remplie et signée (à télécharger sur www.bjcem.org).
3) un court texte présentant la démarche artistique.
4) un dossier artistique comprenant tous les documents requis selon le secteur artistique et complété par tout support nécessaire à l'approche du travail présenté: photographies, vidéos, cdrom, articles de presse…

SPECTACLE VIVANT
[Marseille]

Le spectacle sélectionné sera présenté à Alexandrie, il devra donc être accessible à un public international. Seront privilégiés la danse, les spectacles visuels ou des formes originales de représentation dans lesquelles les textes ne sont pas prédominants. Dans tous les cas, si texte il y a, il devra être écrit par un artiste de moins de 35 ans.
Le groupe doit être composé de 7 personnes maximum (y compris auteurs, scénographes, techniciens, chorégraphe, etc…). Pour le chorégraphe ou le metteur en scène, la limite d'âge est repoussée à 35 ans.
Enfin la moitié au moins des membres de la compagnie ne doit pas dépasser 30 ans.
- **Théâtre**: sont admis tous les spectacles sans restriction technique ou de langue.
- **Danse**: sont admises les pièces chorégraphiques contemporaines originales et inédites.
- **Performance et interventions urbaines**
Sont admises les performances ou actions conçues pour des espaces extérieurs, quels que soient les supports et les langues utilisées.
Tels que les concerts, et les spectacles de théâtre de rue.
Le dossier de candidature doit comporter une vidéo (VHS, DVD ou CD) sur le spectacle proposé à Alexandrie, et/ou moins un spectacle réalisé précédemment, accompagné de tout autre document permettant de bien appréhender le projet (texte de présentation, dossier de presse, photographies, etc…), en sus les documents demandés à l'article 7.

ARCHITECTURE
[...]

Sont admis les projets d'immeubles, de locaux, d'espaces publics ou privés, de travaux conceptuels.
Le dossier de sélection doit comporter en sus des documents demandés dans l'article 7, une planche de projet planimétrique, éventuellement des photos de la maquette, ainsi qu'une description écrite du projet.

ARTS VISUELS
[Toulon Provence Méditerranée-Marseille-Pays d'Aix]

Dans ce domaine, sont prises en compte toutes les formes d'expression visuelle réalisées sur tous les supports ou de matériel, numériques ou analogiques, avec ou sans participation de personnes.
Les œuvres seront présentées de manière individuelle ou participation collective; il ne sera donc pas possible de mixer les mêmes conditions de présentation que lors d'une exposition personnelle. Chaque proposition doit être accompagnée d'un court texte de présentation. Indiquer le nom, la technique utilisée, les dimensions et l'année de réalisation et le titre.

GASTRONOMIE
[Toulon Provence Méditerranée]

Sont admis les menus présentant des recettes originales. Pour la sélection, présenter une liste des ingrédients utilisés pour chaque menu, mode de préparation et la liste des vins à servir avec chaque plat.

INFORMATIONS COMPLÉMENTAIRES

- Les sélections auront lieu courant janvier, vous serez personnellement avertis par courrier des décisions du jury.

- Les noms et fonctions des membres des jurys seront communiqués lors de la présentation de la nouvelle sélection, en aucun cas, avant la tenue des réunions de sélection.

- Les œuvres proposées dans les dossiers seront (dans la mesure du possible) celles présentées à Alexandrie, les frais de production ne pourront en aucun cas être pris en charge.

DES QUESTIONS

N'hésitez pas à nous contacter par courrier par téléphone:
- **Marseille** – Pôle événements – Espace Culture – 04 96 11 04 76 firmann@espaceculture.net
- **Communauté du Pays d'Aix** – Terre Active – 04 42 20 96 25 po@arborescence.org – www.terresence.org
- **Communauté d'agglomération Toulon Provence Méditerranée** 04 94 93 67 86 – agglo-tpm@tpmed.org – www.tpm-agglo.org
- **Biennale d'Alexandrie** – alex2007@Bjcem.org www.bjcem.net ou www.bjcem.org

La participation à la Biennale des Jeunes Créateurs d'Europe et de la Méditerranée est possible:
- A Marseille, par Espaceculture avec le soutien de la Ville de Marseille, de la Région Provence Alpes Côte d'Azur et de la SACEM.
- Sur le territoire de TPM, par la Communauté d'agglomération Toulon Provence Méditerranée composée de 11 communes (Carqueiranne, Hyères, La Garde, Le Pradet, Le Revest, La Seyne, La Valette, Ollioules, Saint-Mandrier, Six-Fours, Toulon).

Rappel:

- Date limite de dépôt des dossiers, au plus tard le lundi 18 décembre à 18h, aucun dossier par mail ne sera accepté (cf. Art 12).

- Littérature, images en mouvement et musique, font partie d'une sélection régionale, les dossiers sont à adresser à l'un des membres du réseau (cf. Art 12).

CONCLUSION

Si vous êtes sélectionné, vous aurez l'opportunité:

- de participer à une grande manifestation artistique internationale pendant 10 jours comme spectateur et acteur,

- de présenter votre travail dans les conditions professionnelles en France et à l'étranger,

- d'être présent dans les différents documents produits dans ce cadre (catalogue général, catalogue de la sélection Marseille / Pays d'Aix, DVD TPM, site Internet...),

- d'être éventuellement invité à participer à des ateliers de création,

- de rencontrer d'autres artistes, des professionnels, des journalistes.

La Biennale vous permettra d'être sur une scène internationale, à vous d'en faire un tremplin et un moteur...

BRICE DOMINGUES
Call for Application BJCEM
Biannual of young creators
from Europe and the
Mediterranean in Alexandria,
Egypt
Client: EspaceCulture, Ville
de Marseille, Pays d'Aix,
CECDC, Culture Toulon

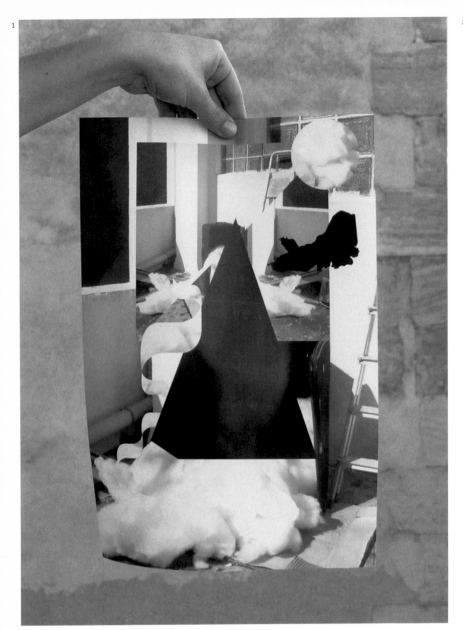

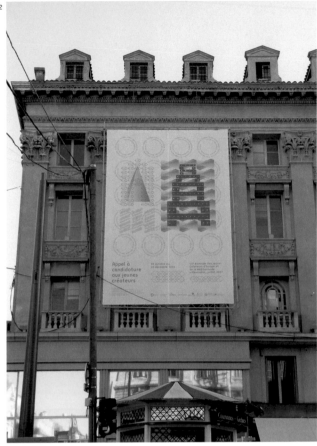

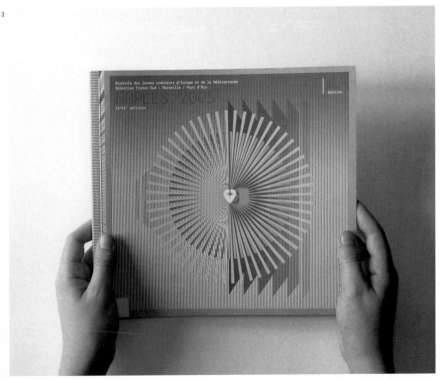

BRICE DOMINGUES
1-2,4 <u>Call for Application</u>
<u>BJCEM</u>
Biannual of young creators
from Europe and the
Mediterranean in Alexandria,
Egypt
Client: EspaceCulture, Ville
de Marseille, Pays d'Aix,
CECDC, Culture Toulon
3 <u>Book BJCEM</u>

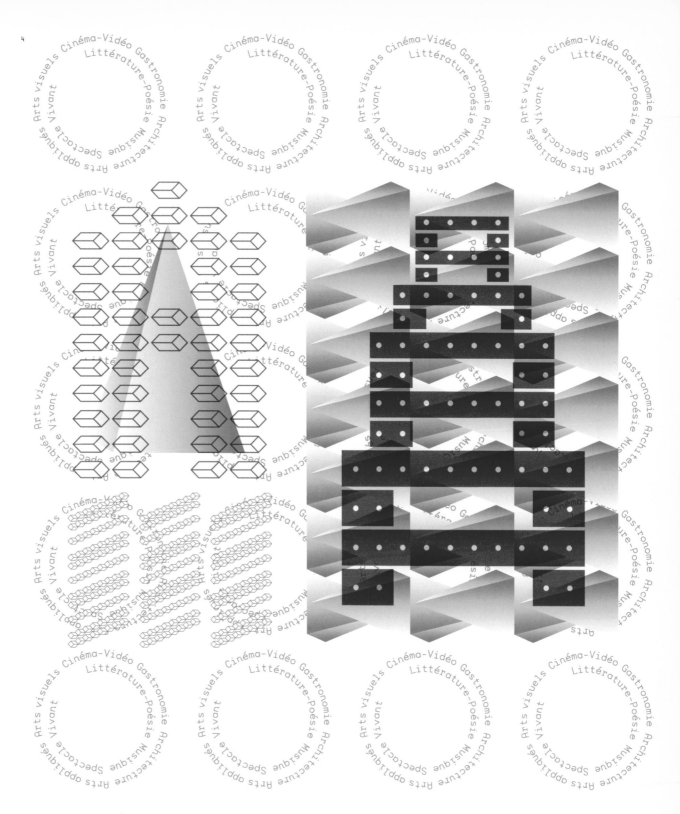

Appel à candidature aux jeunes créateurs

30 octobre au
18 décembre 2006

13e Biennale des Jeunes
Créateurs d'Europe et
de la Méditerranée
• Alexandrie, juillet 2007

Renseignements:
Espaceculture 04 96 11 04 60,
Pays d'Aix-Terre Active 04 42 20 96 25
Toulon Provence Méditerranée 04 94 93 67 86
http://www.bjcem.net

bjcem sacem espace culture terreactive communauté PAYS D'AIX TOULON PROVENCE MÉDITERRANÉE Région PACA VILLE DE MARSEILLE

os00

========

Onsite : mobilier programmable

==========================

Designer : Sébastien Wierinck

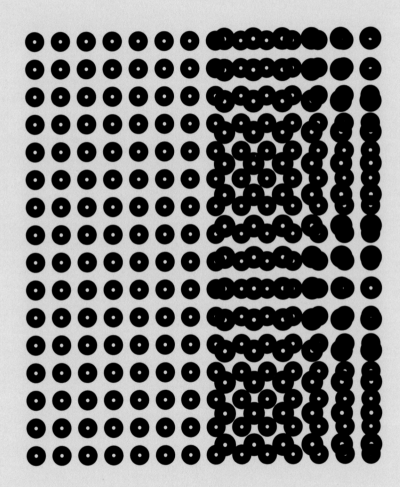

os00

Onsite: mobilier programmable

Designer: Sébastien Wierinck

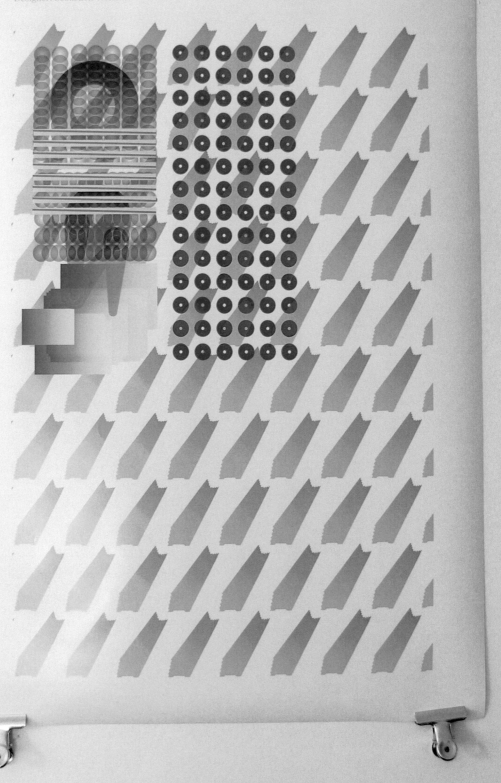

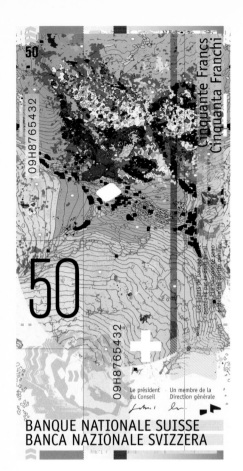

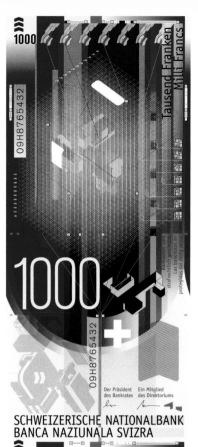

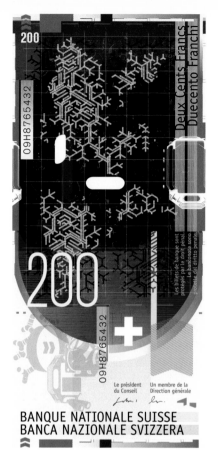

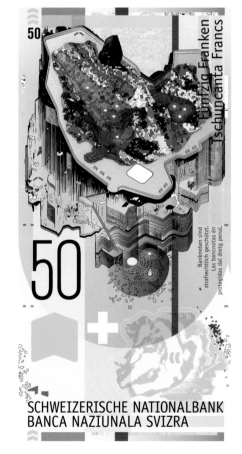

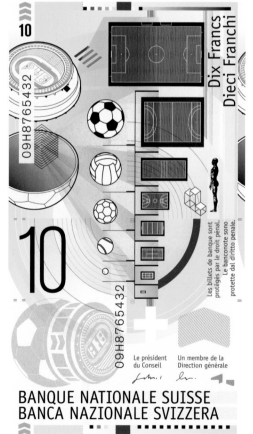

MARTIN WOODTLI
9. Serie Banknoten
Concept for the new Swiss
banknotes
Client: Schweizerische
Nationalbank

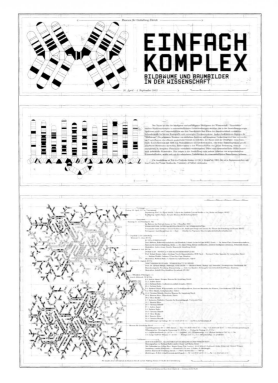

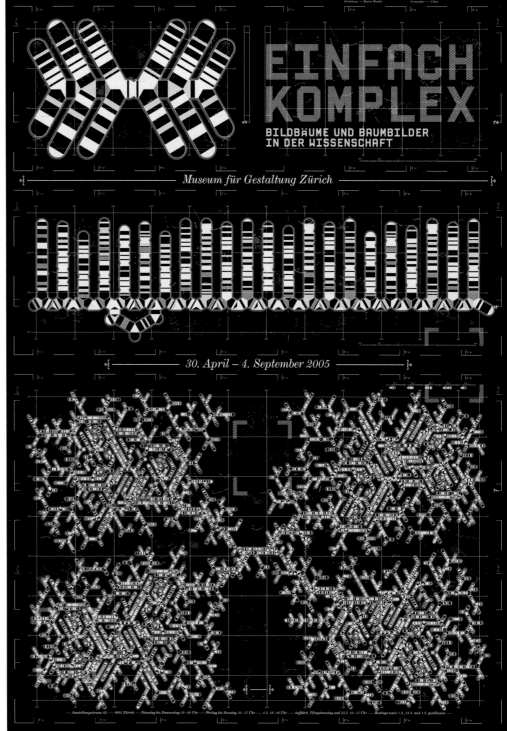

MARTIN WOODTLI
Einfach Komplex - Bildbäume
und Baumbilder in der
Wissenschaft
Invitation A2, poster F4
Client: Museum für
Gestaltung, Zürich

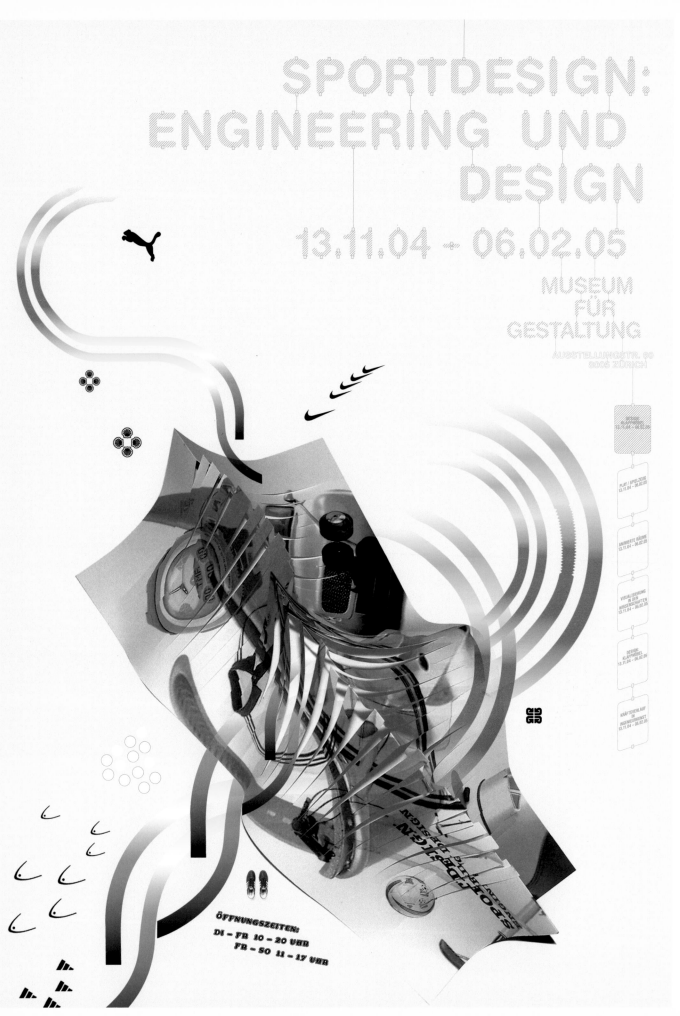

SPORTDESIGN:
ENGINEERING UND
DESIGN
13.11.04 - 06.02.05

MUSEUM
FÜR
GESTALTUNG

AUSSTELLUNGSTR. 60
8005 ZÜRICH

ÖFFNUNGSZEITEN:
DI – FR 10 – 20 UHR
FR – SO 11 – 17 UHR

MIRIAM+ME / TRIX+ME
Trix Barmettler,
Miriam Bossard
Competition 'Posters and
Invitation Cards'
Client: Museum für
Gestaltung, Zürich

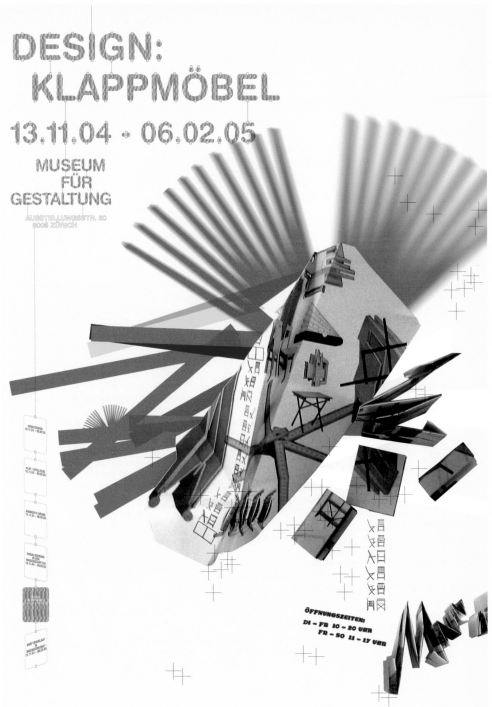

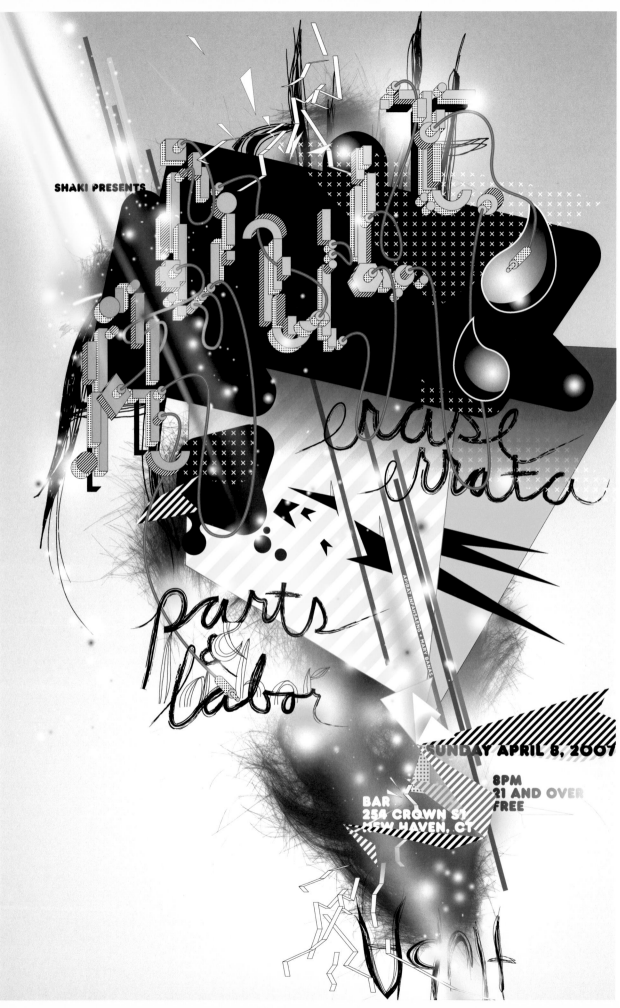

APIRAT INFAHSAENG
Adult
Client: Bar, New Haven &
Adult

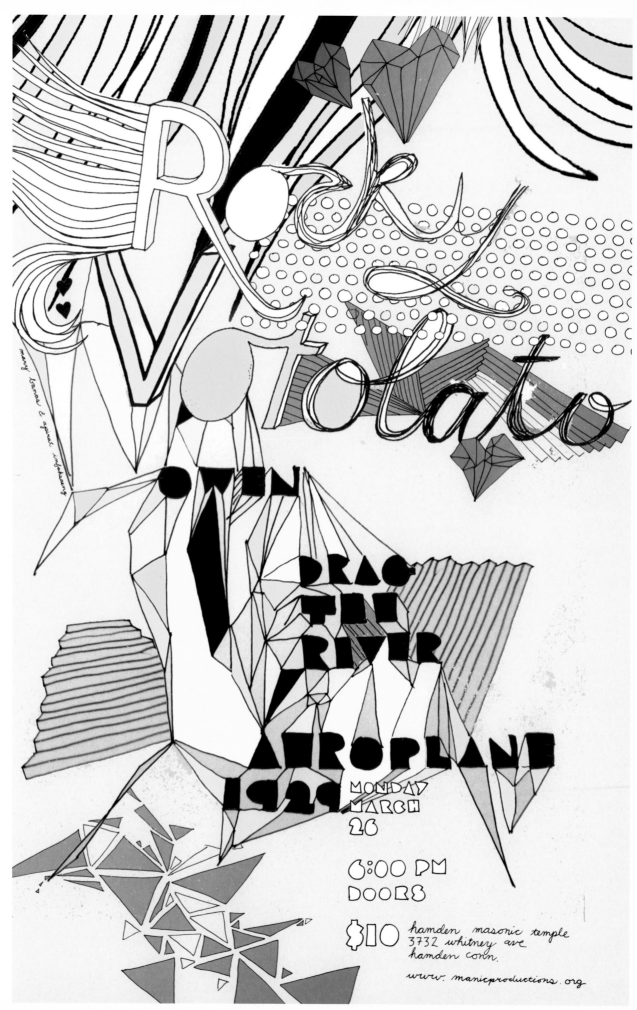

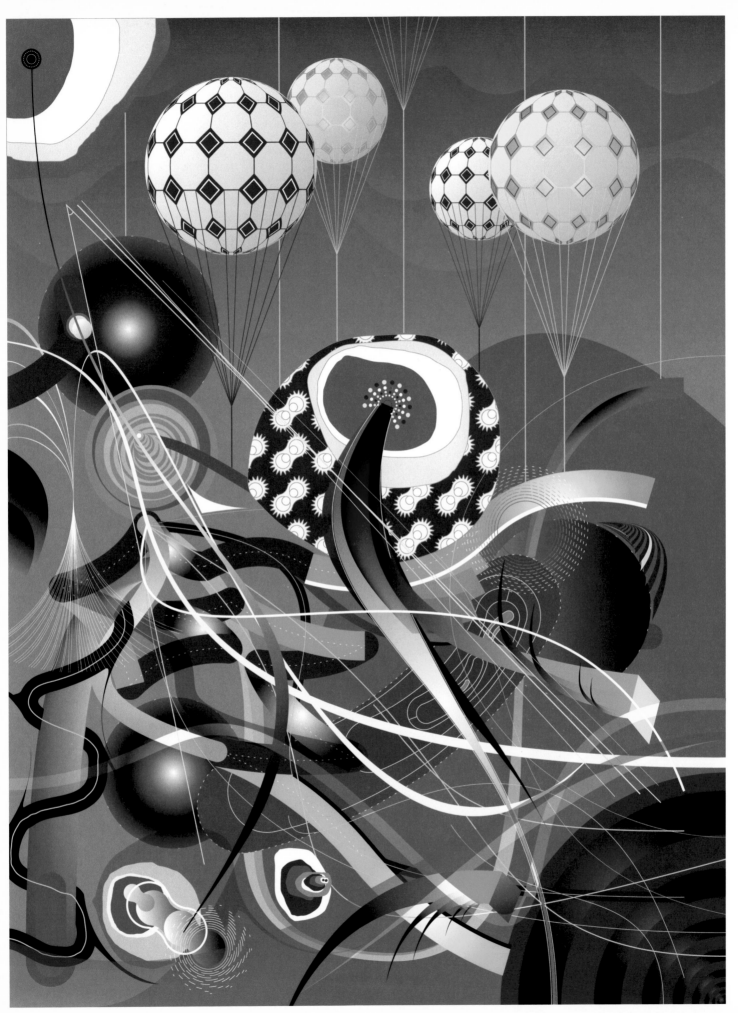

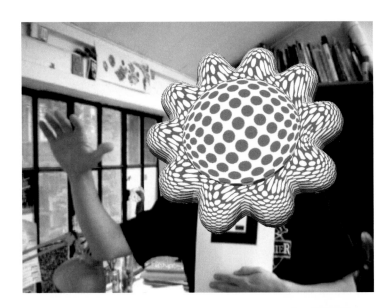

page 154:
EDVARD SCOTT
Untitled
Client: M-Publication and
Qompendium

page 155:
HUDSON-POWELL
Kitty's Wizard Mirror
Work for Kitty's Secret
House exhibition

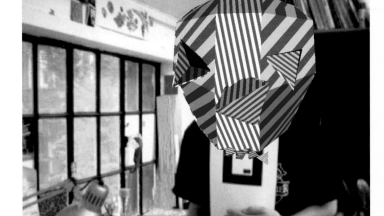

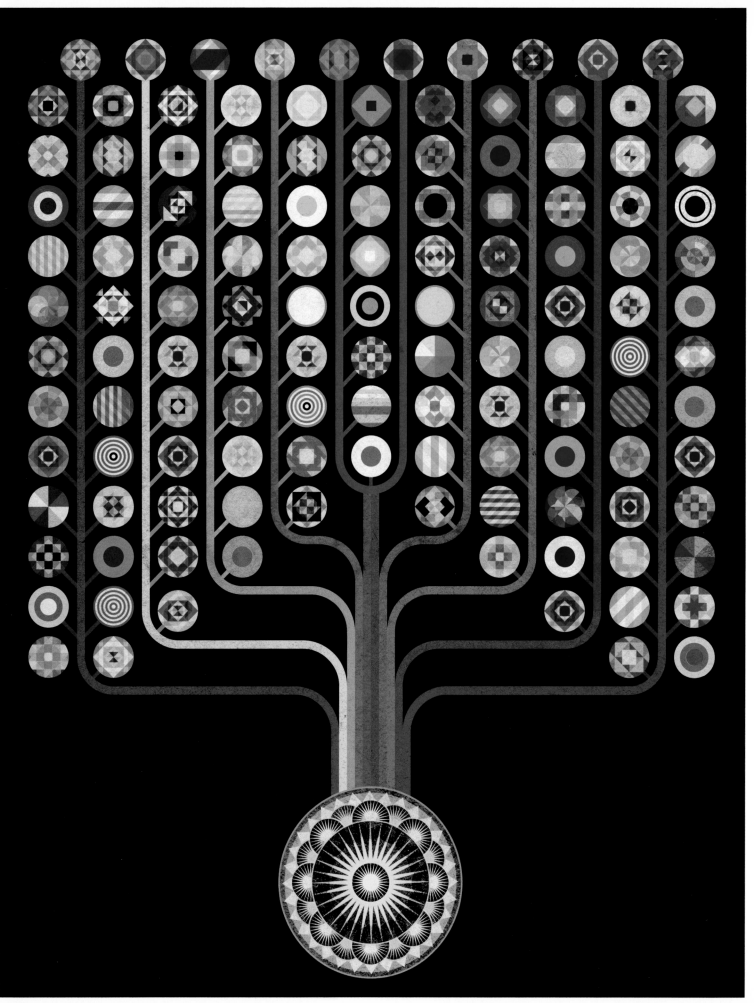

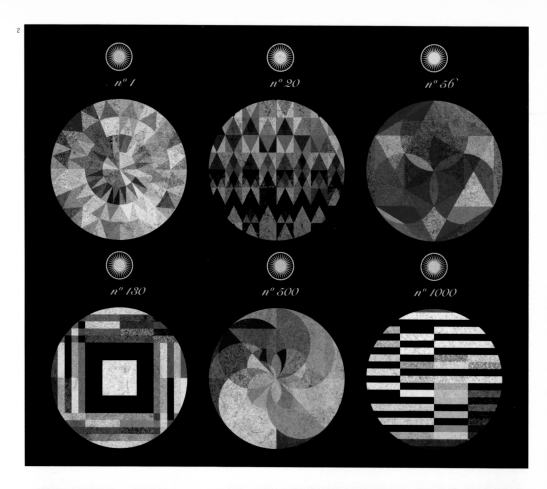

1-2 CHRISTIAN MONTENEGRO
Mr Hawking's Flexiverse
Client: New Scientist
magazine UK/ Agency:
DutchUncle.co.uk

NATSKO SEKI
Madoka Iwabuchi
Music
Client: Paper Sky magazine,
Japan

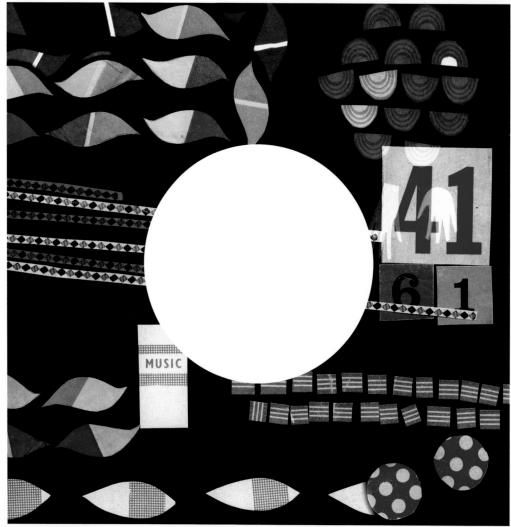

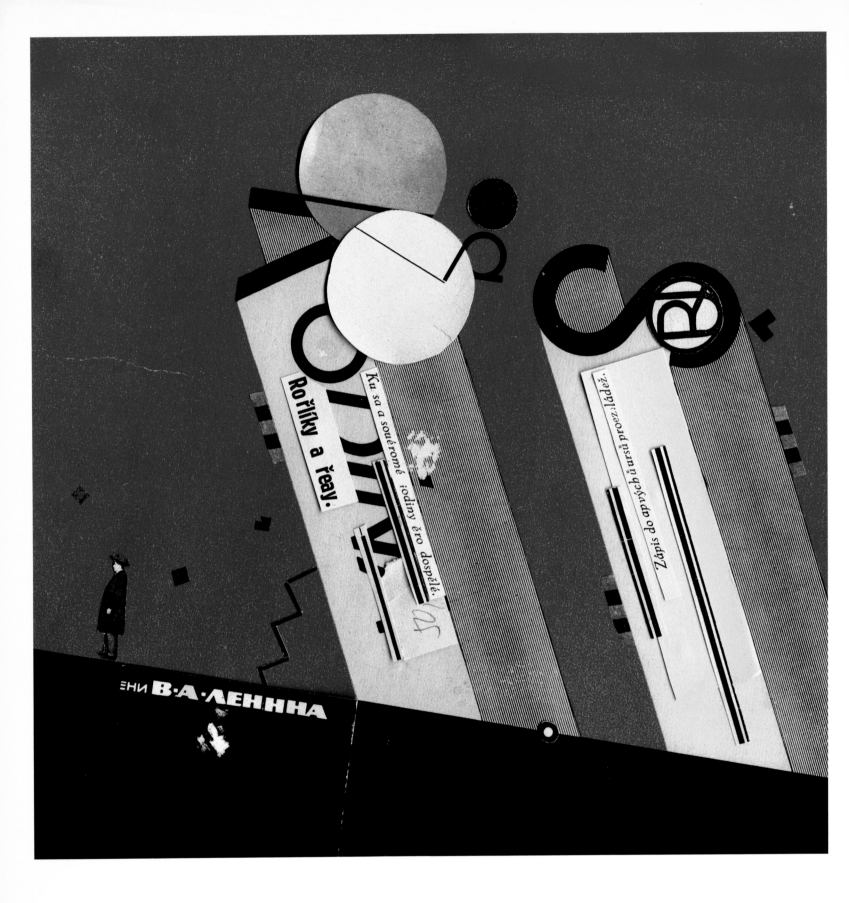

NATSKO SEKI
Madoka Iwabuchi
<u>Museum</u>
Client: Paper Sky magazine,
Japan

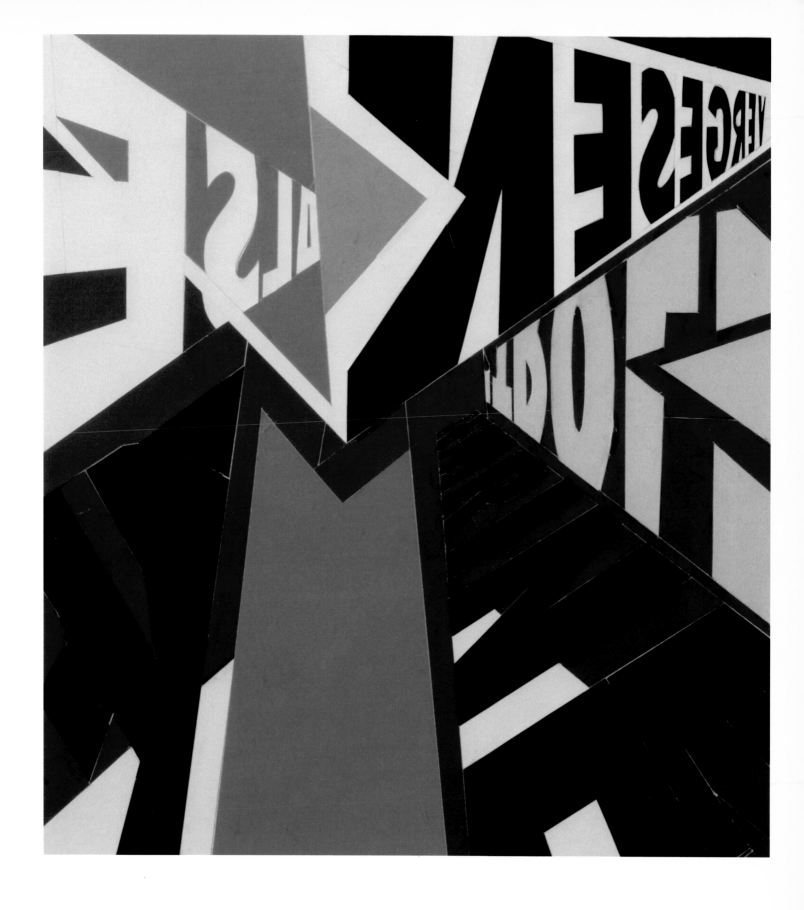

PETER K. KOCH
Untitled (Prototypen)
Chromolux card, poster card
on plywood

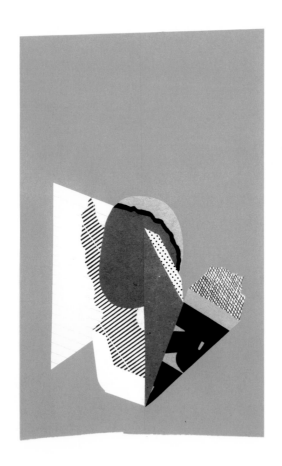

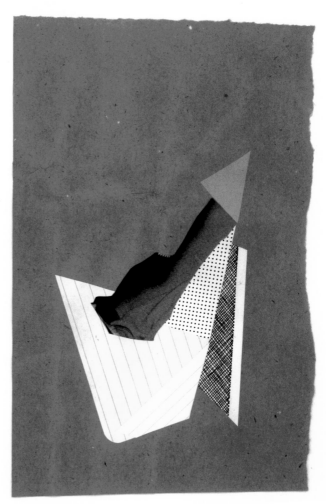

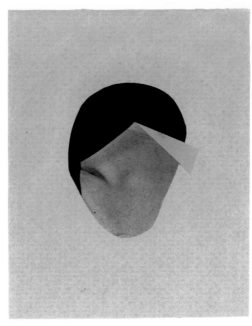

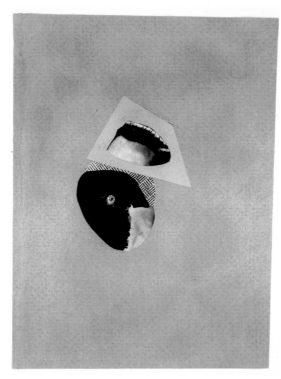

GARY FOGELSON
Untitled April,
Untitled April 2,
Crimson Ghost,
Untitled May 2

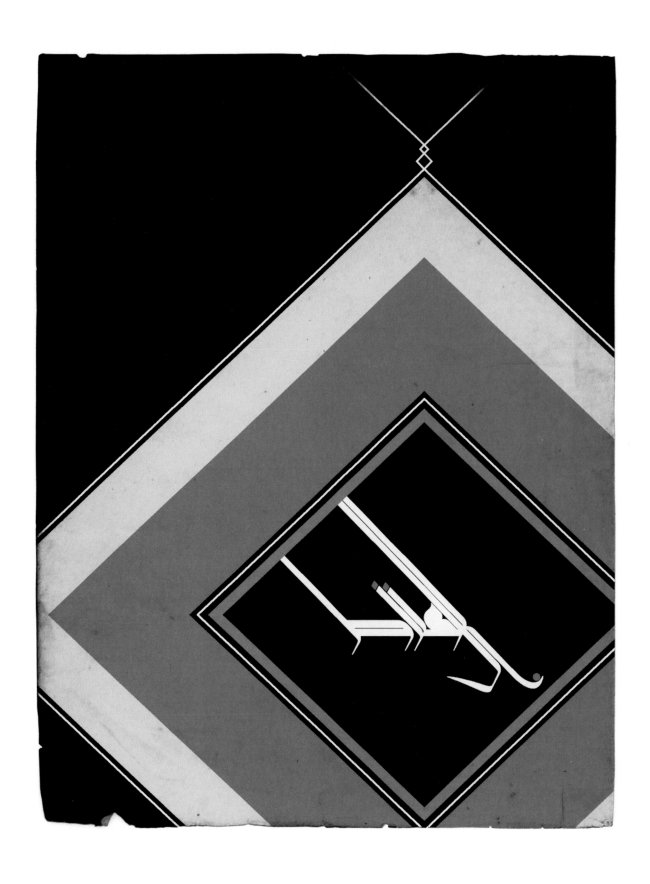

ESPAUN256
Tomás Peña
Buck Arabian Dreams
Client: Buck

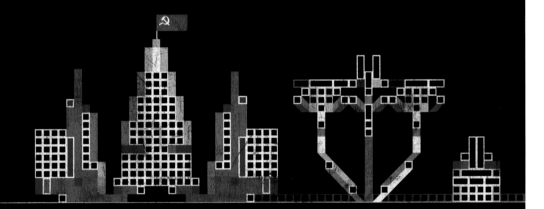

 PASEANDO POR AVENIDA LENIN

PALACIO DEL PUEBLO BIBLIOTECA MAXIMO GORKI CAFE BERLIN

page 162-163:
CHRISTIAN MONTENEGRO
City of the Revolution
Client: Noname Magazine

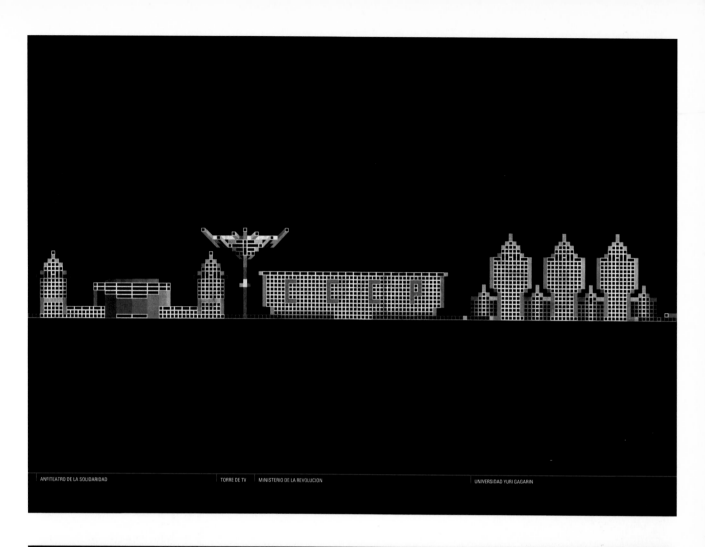

ANFITEATRO DE LA SOLIDARIDAD TORRE DE TV MINISTERIO DE LA REVOLUCION UNIVERSIDAD YURI GAGARIN

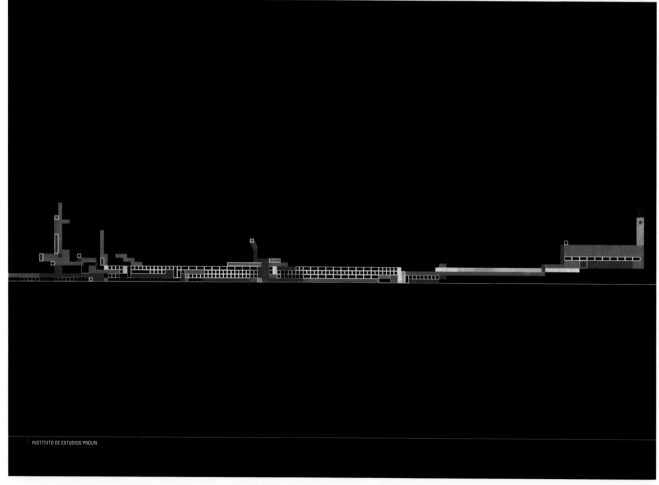

INSTITUTO DE ESTUDIOS PROUN

page 164-165:
BJORN COPELAND
[1] Bulge
[2] Vertical Change
[3] Flat Leak Potential
Client: China Art Objects

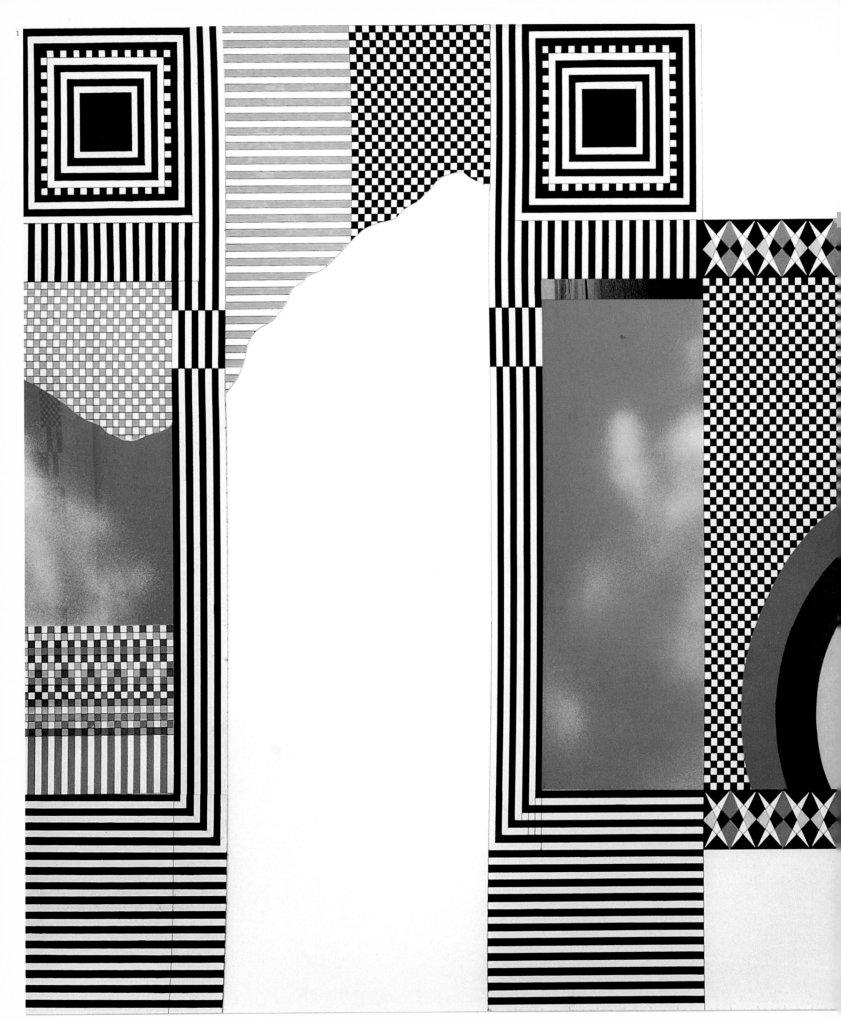

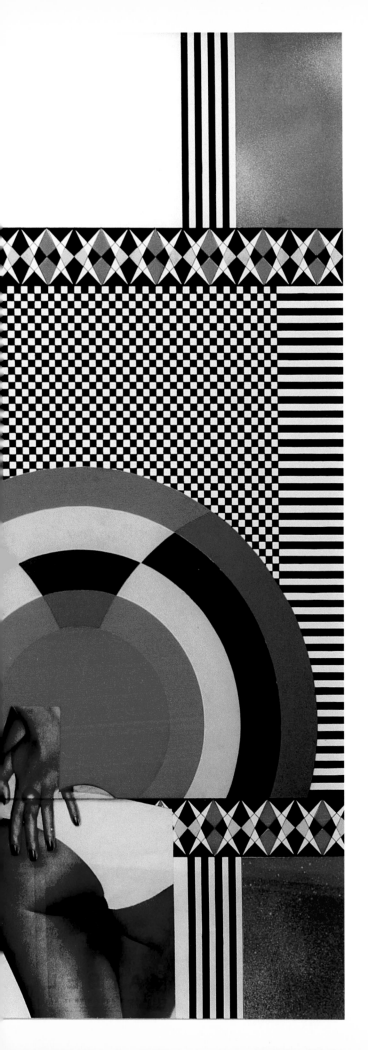

2
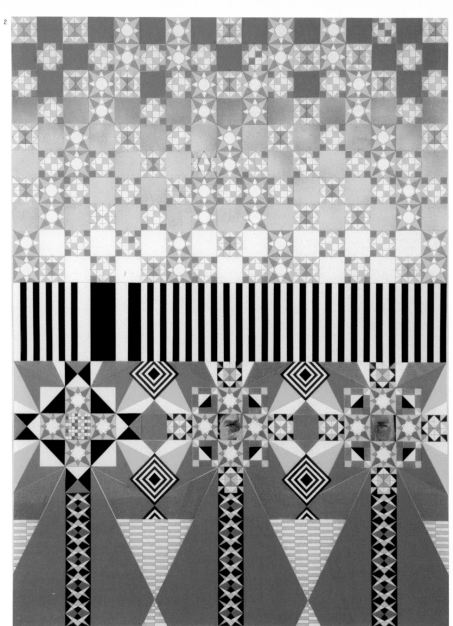

3
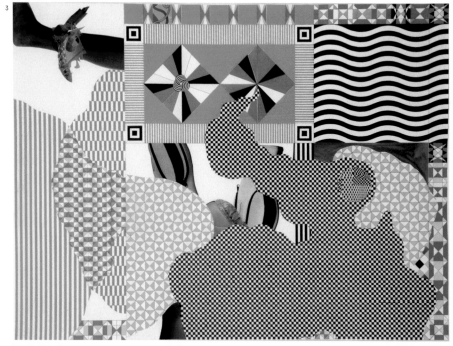

165

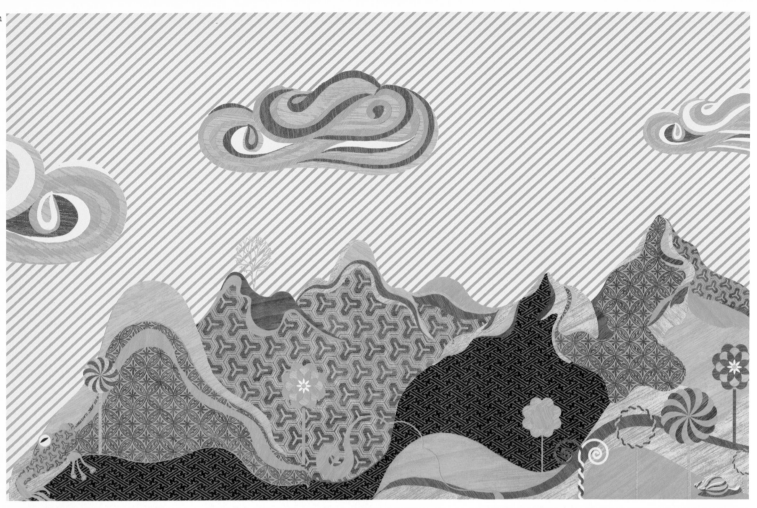

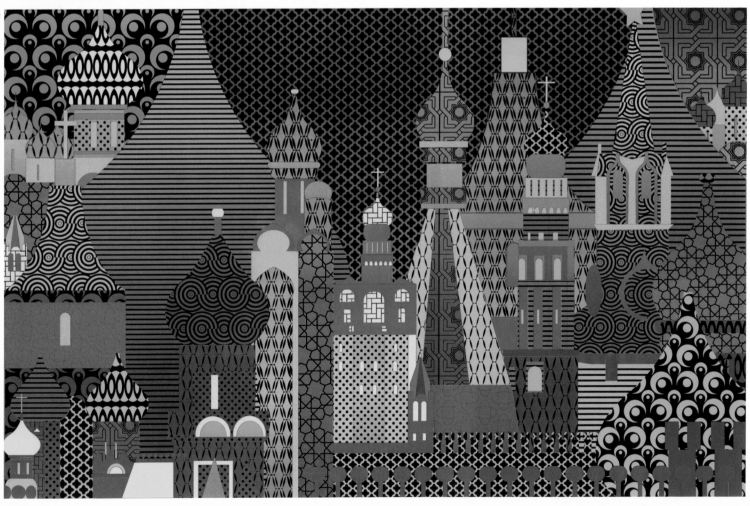

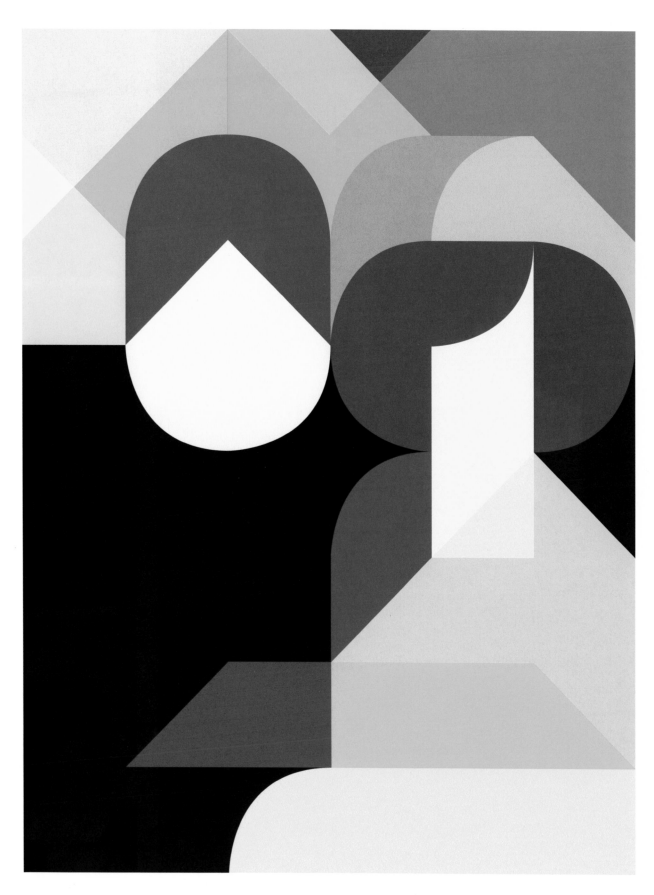

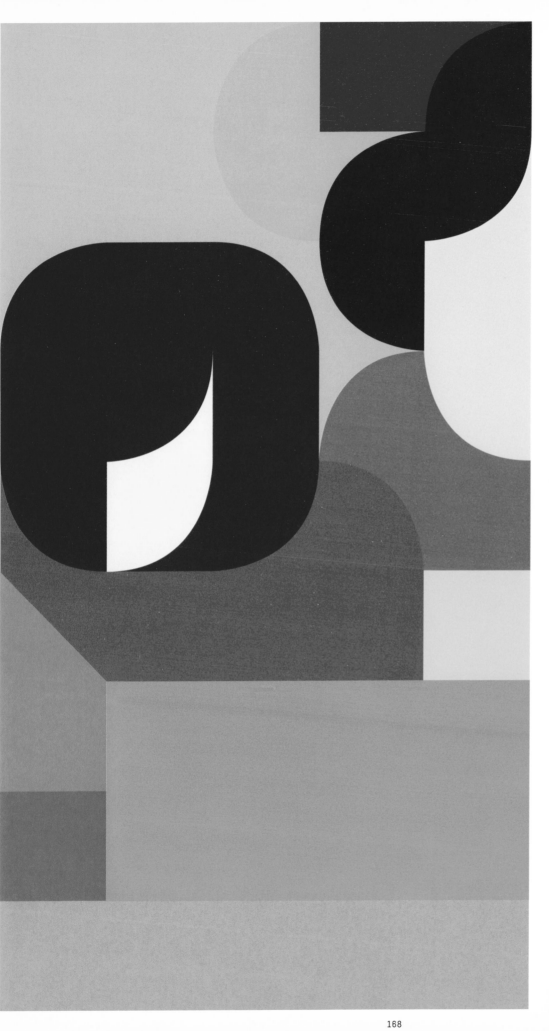
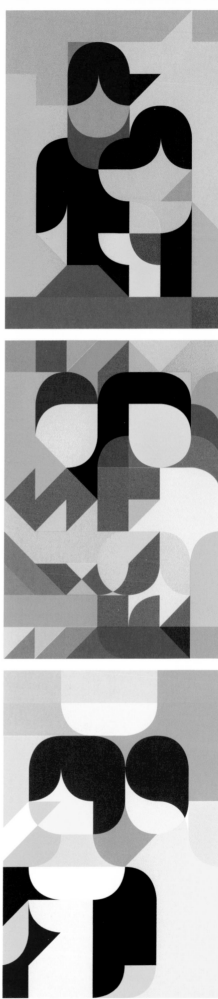

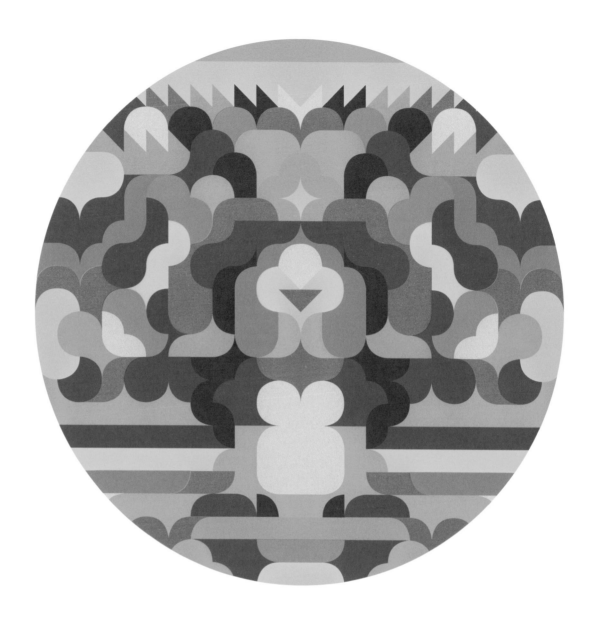

SIGGI EGGERTSSON
page 168:
Portraits

page 169:
Colorful Dream

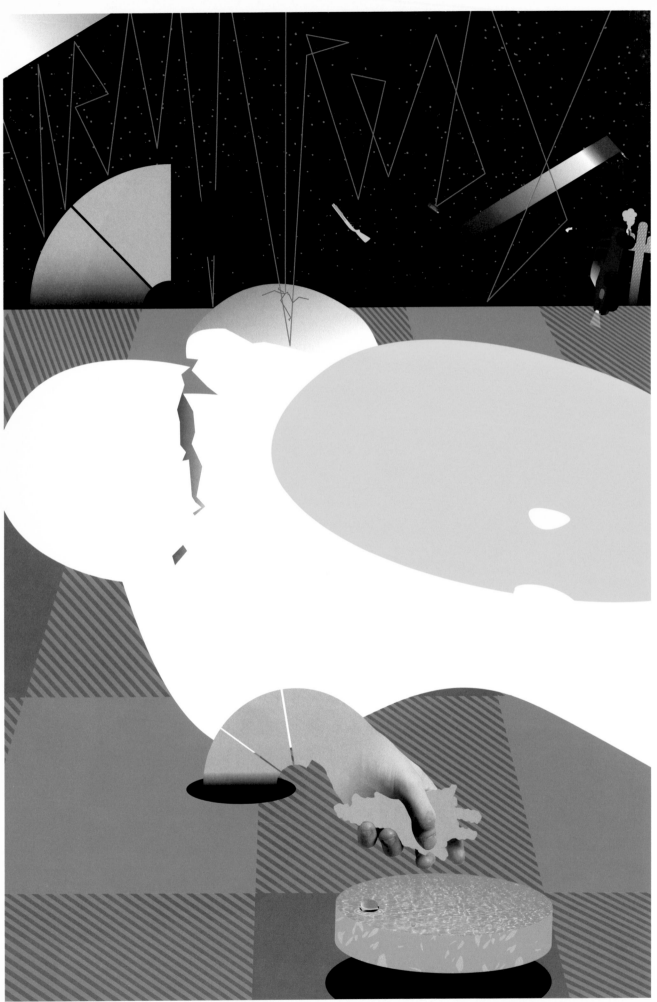

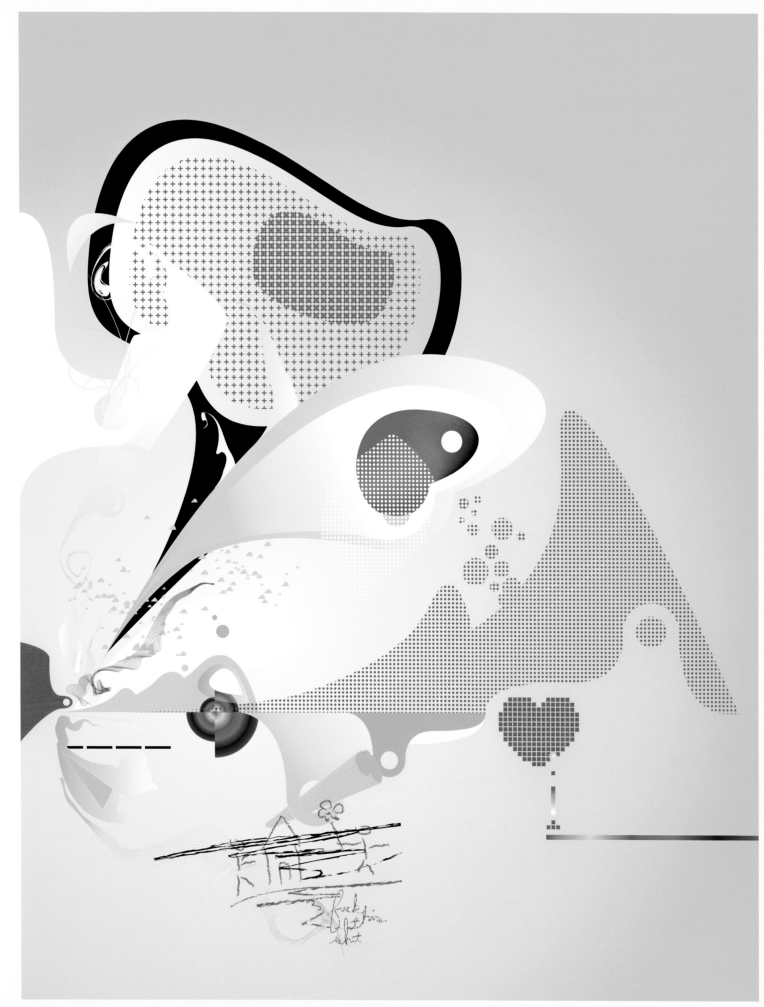

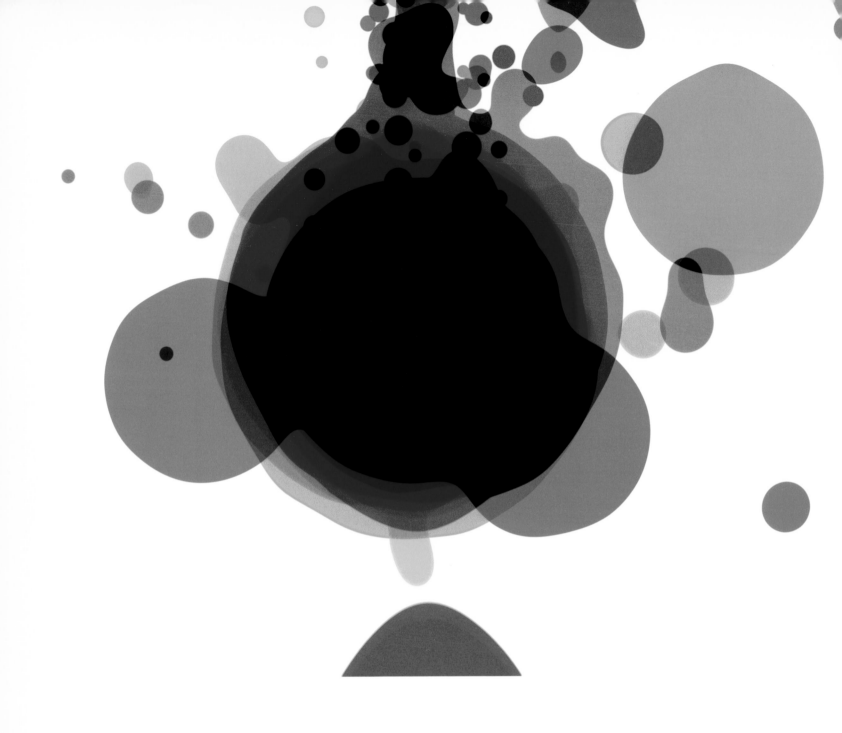

PSST! PASS IT ON...
Bran Dougherty-Johnson
PSST! 2 Title Sequences

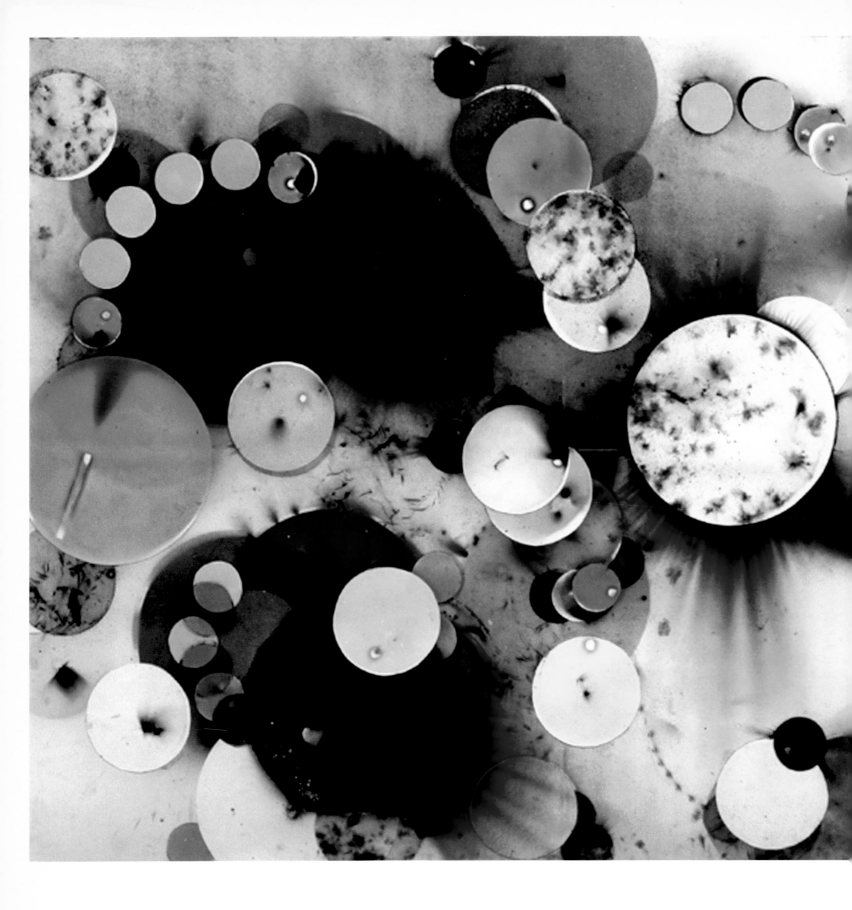

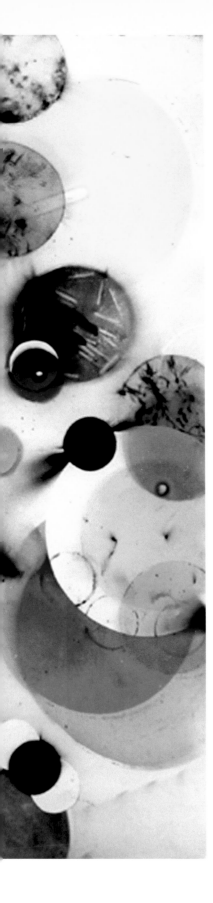
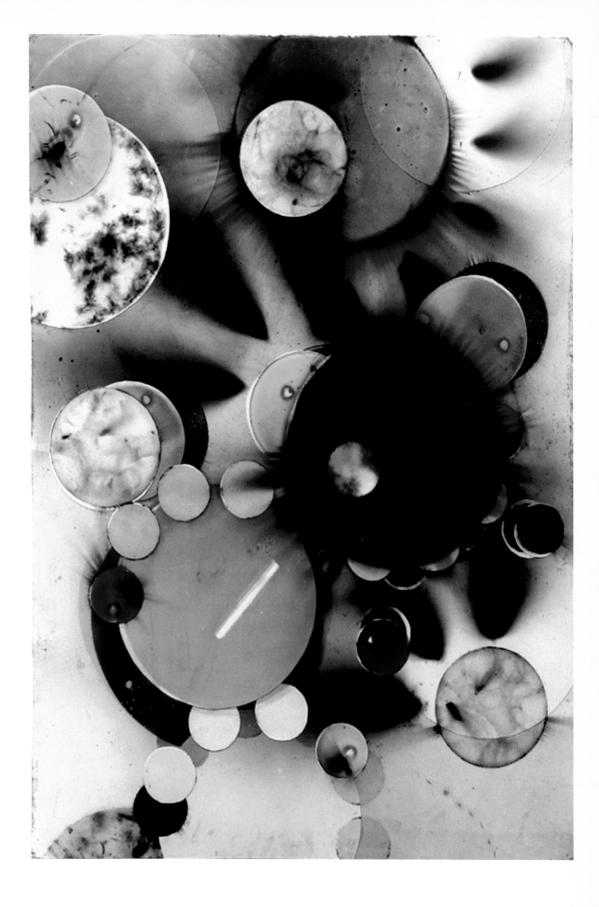

ROSEMARIE FIORE
Firework Drawing #1, #14
Lit firework residue on
paper, collage

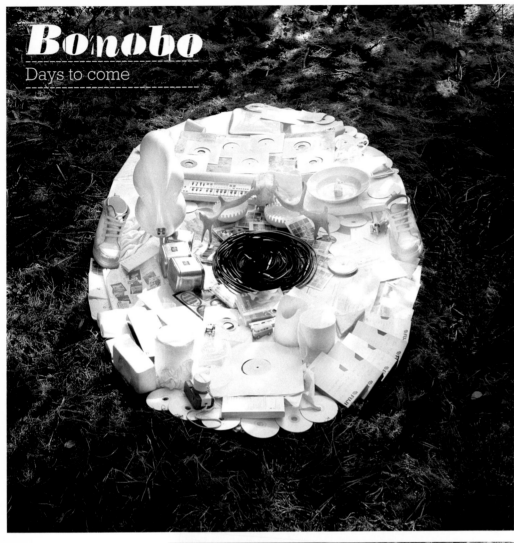

Bonobo
Days to come

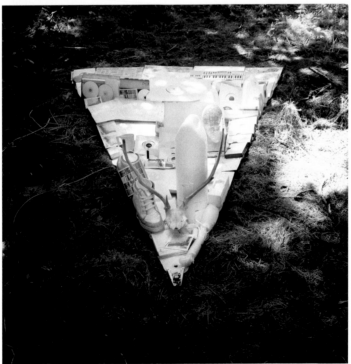

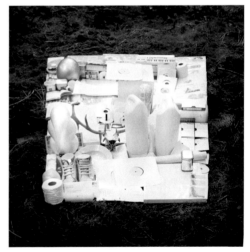

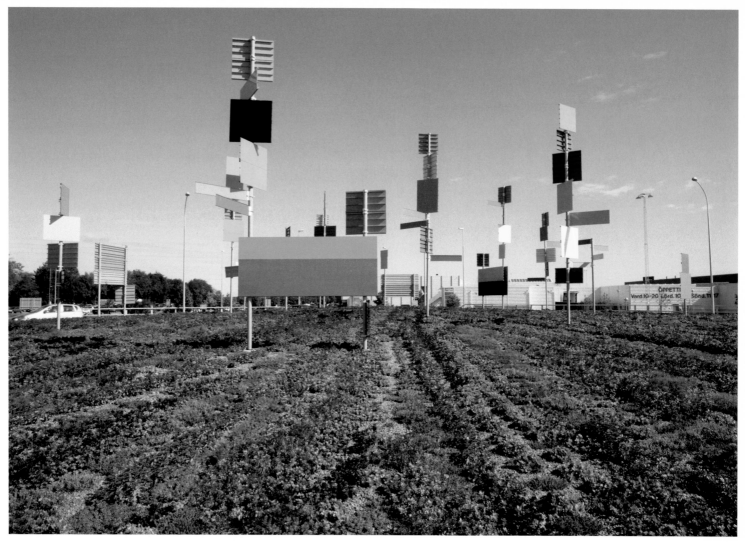

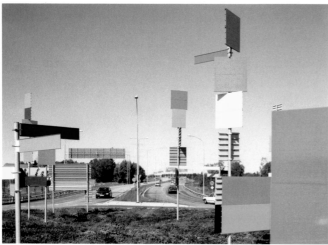

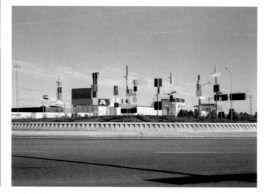

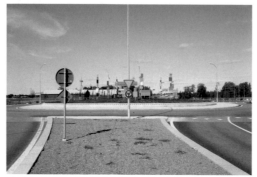

MEDIUM
Jacob Dahlgren
<u>World of Abstraction</u>
Client: Lindköpings Kommun

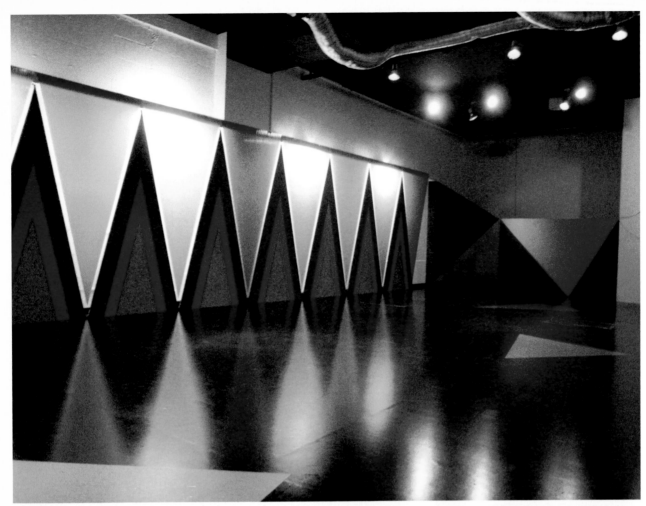

ASSISTANT
Megumi Matsubara,
Hiroi Ariyama
ANCE
Client: Worcle co.,ltd.

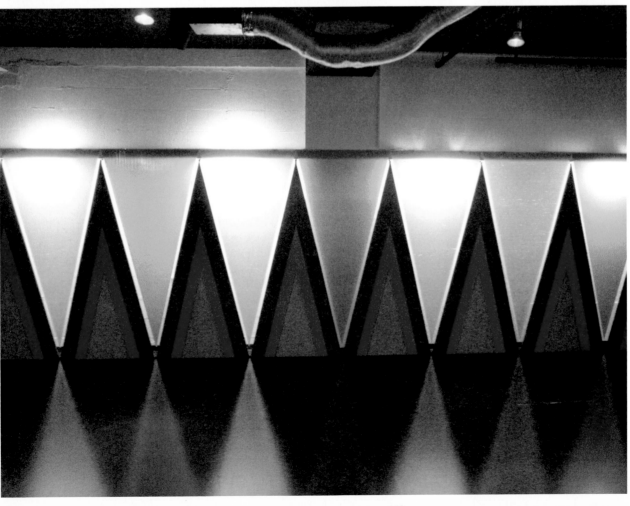

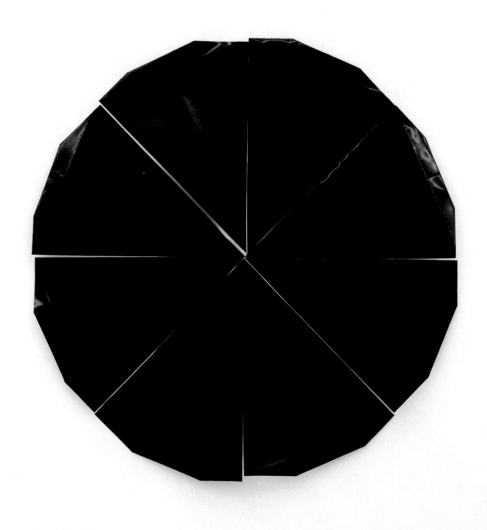

page 179:
JENS RISCH
Schwarzer Kreis
Perforated card, folded
before an audience
(each 50 x70 cm),
diameter 140 cm

page 180-181:
PETER K. KOCH
Untitled (X)
Chromolux card, poster card
on paper

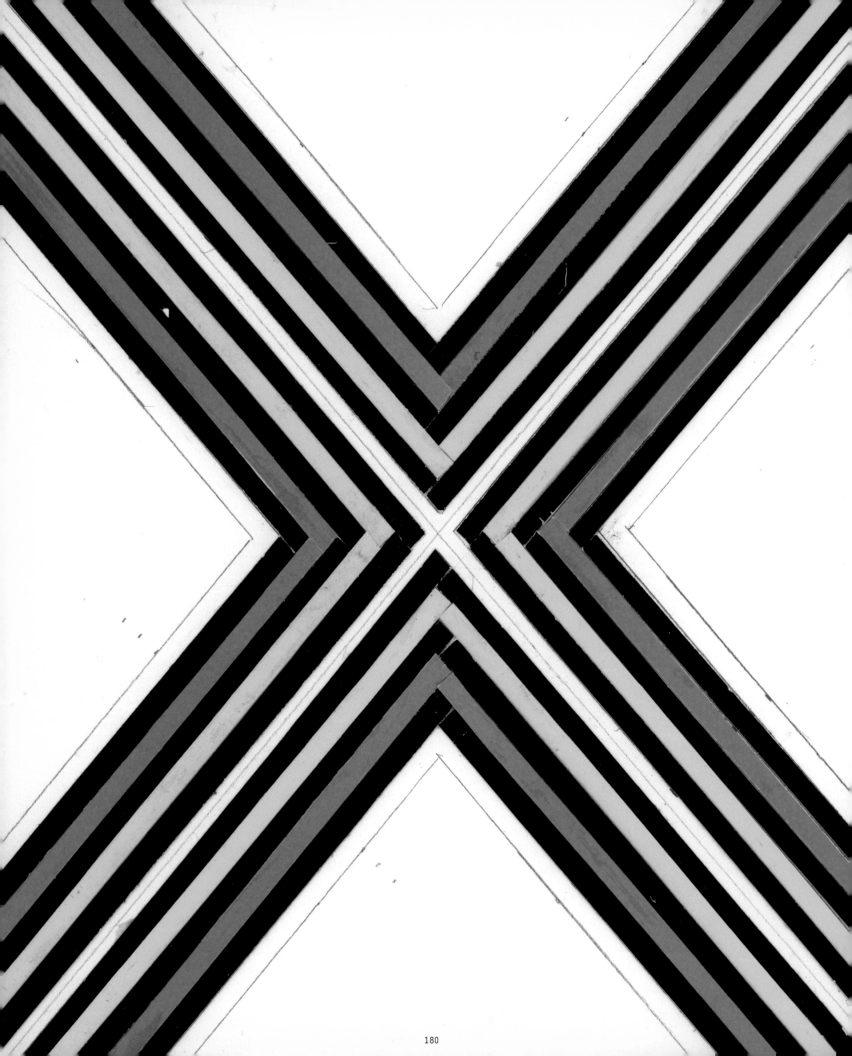

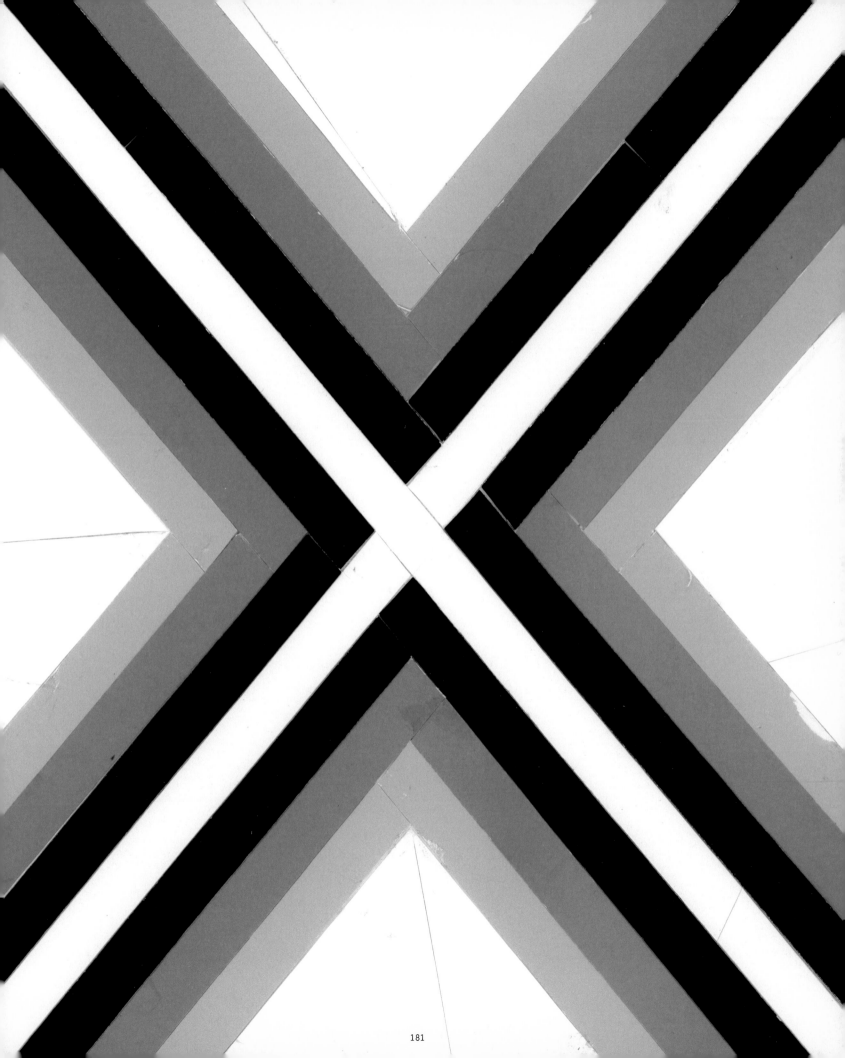

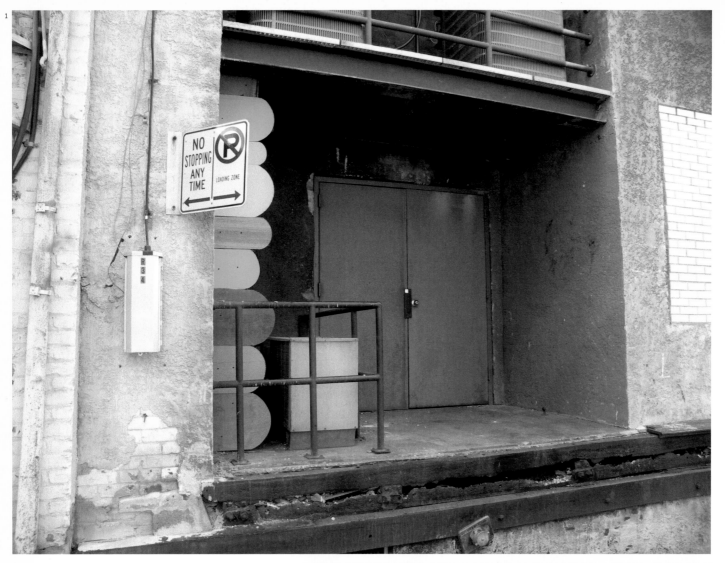

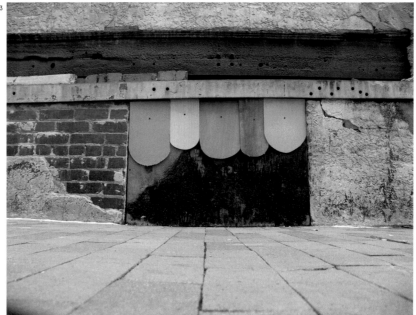

STRUGGLE INC.
Cody Hudson
1, 3-4 Public Art Installed
in Ohio
2 Street Installation in
Philly

182

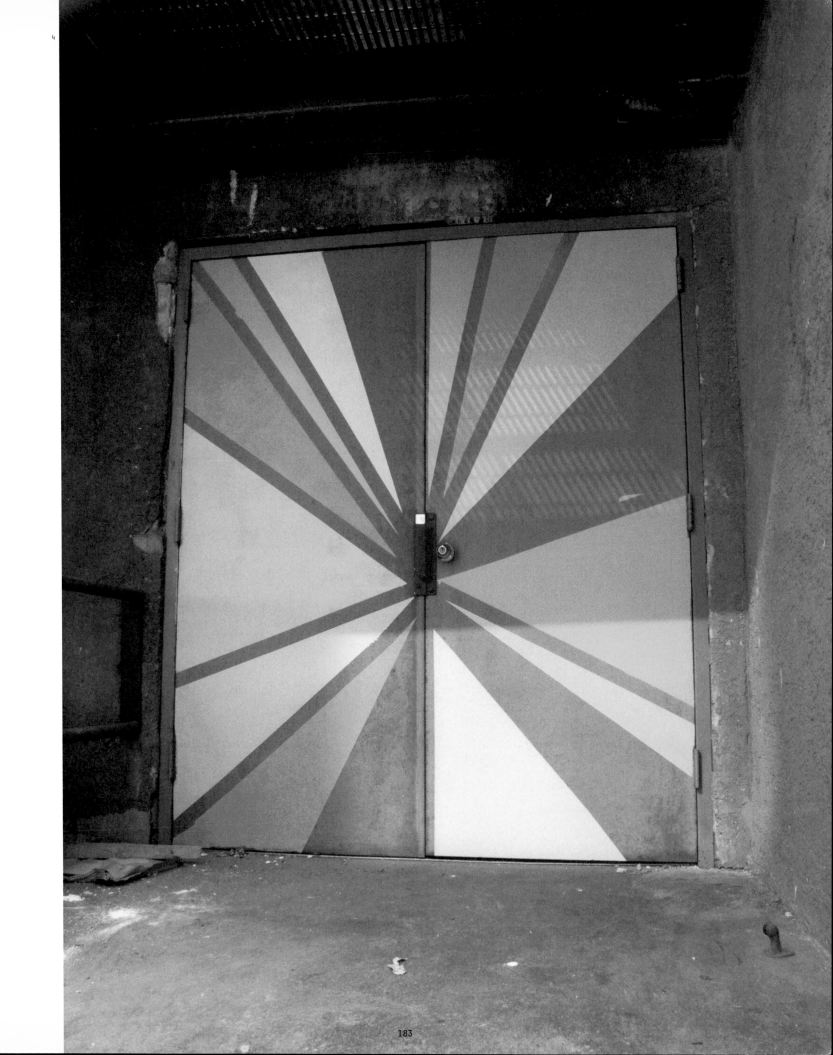

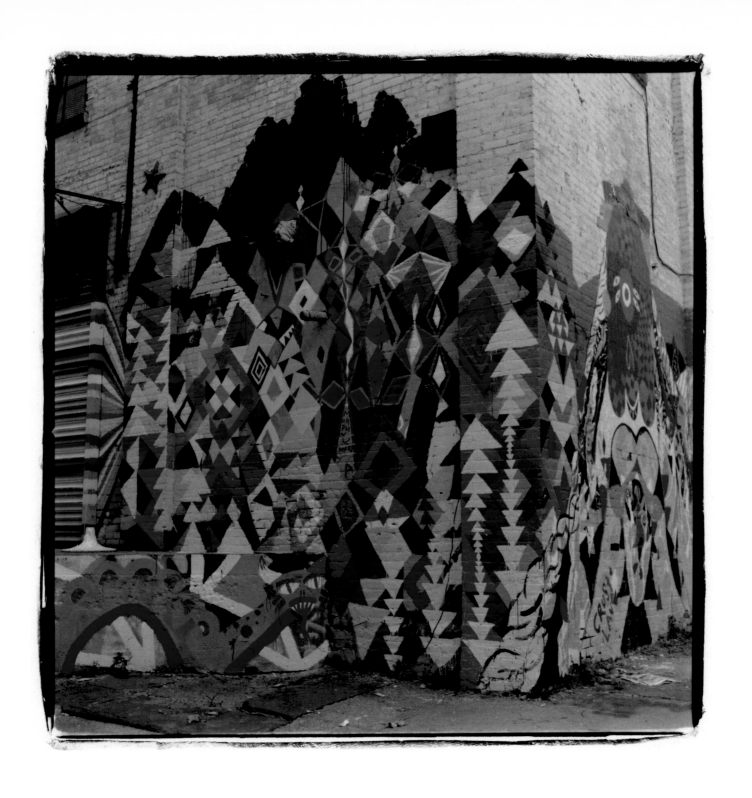

page 184:
MAYA HAYUK
<u>This Wall Could Be Your Life</u>
House paint, Brooklyn, NY

page 185:
BJORN COPELAND
<u>Beach Rising</u>
Collage and spray paint on
newsprint

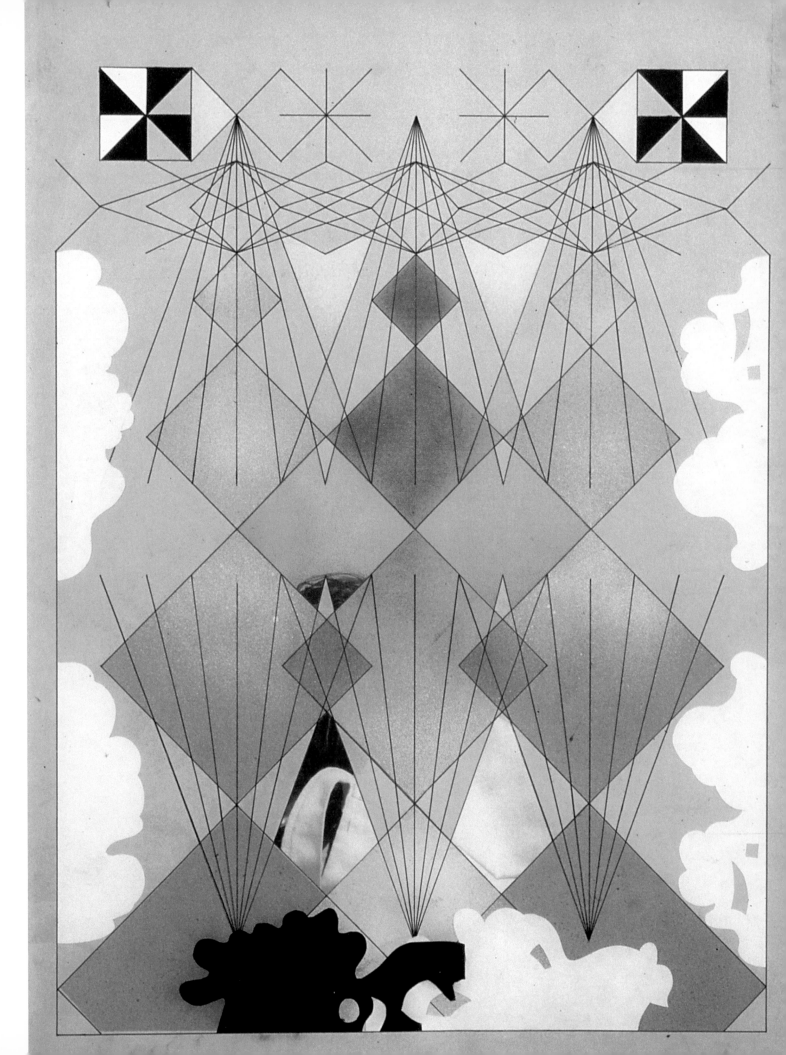

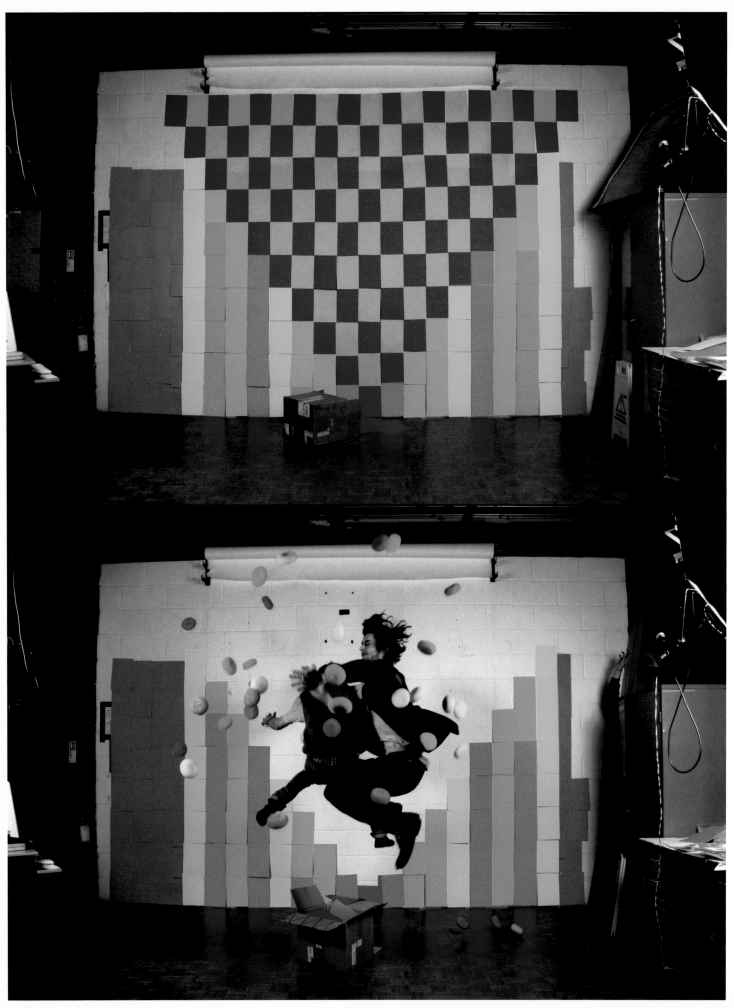

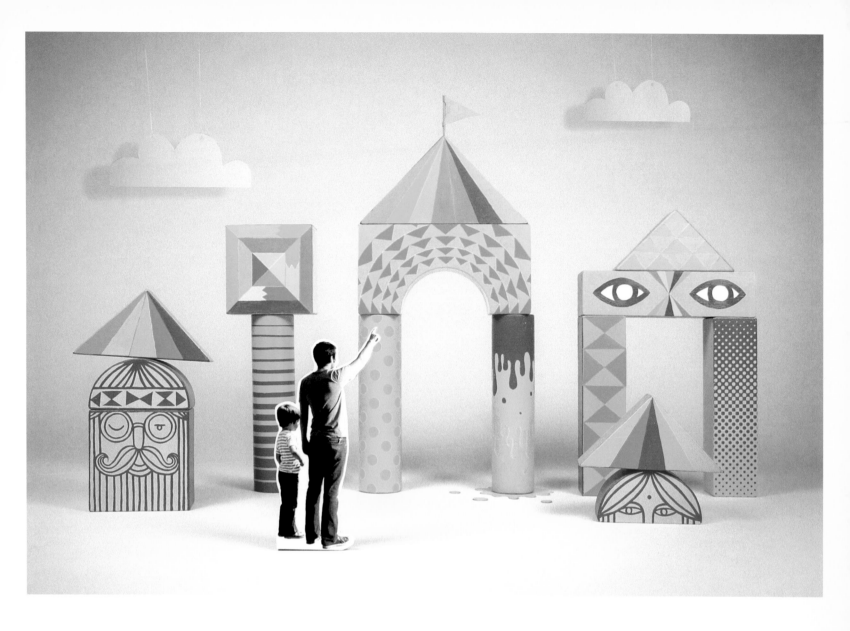

page 186:
HUGH FROST & SAM BEBBINGTON
Latchmere
Client: The Maccabees

page 187:
STEVEN HARRINGTON
When John Met Nonny

NEOGEO
A New Edge to Abstraction

Edited by Robert Klanten, Sven Ehmann, Birga Meyer
Layout by Birga Meyer for dgv
Cover image by Bjorn Copeland
Project management Julian Sorge for dgv
Production management by Martin Bretschneider for dgv
Proofreading by English Express, Berlin
Printed by Offsetdruckerei Grammlich, Pliezhausen
Font: T-STAR Mono Round by Mika Mischler

Published by Die Gestalten Verlag, Berlin 2007
ISBN 978-3-89955-194-5

Bibliographic information published by the Deutsche Nationalbibliothek.
The Deutsche Nationalbibliothek lists this publication in the Deutsche
Nationalbibliografie; detailed bibliographic data is available on the
Internet at http://dnb.d-nb.de.

For more information please check: www.die-gestalten.de

Respect copyright, encourage creativity!

None of the content in this book was published in exchange for payment by
commercial parties or designers; dgv selected all included work based solely
on its artistic merit.